2022中国大学生创意节纪实

Records of 2022 China Creativity Festival Of College Students

主编 金江波

执行主编 张承龙

图书在版编目（CIP）数据

2022中国大学生创意节纪实 / 金江波主编；张承龙执行主编. -- 上海：上海大学出版社，2023.9
ISBN 978-7-5671-4795-9

Ⅰ．①2… Ⅱ．①金… ②张… Ⅲ．①艺术—作品综合集—中国—现代 Ⅳ．①J121

中国国家版本馆CIP数据核字（2023）第159017号

2022中国大学生创意节纪实

金江波　主编　　张承龙　执行主编

统　　筹	张姗姗　洪　彬　冯晓峰
策　　划	农雪玲
责任编辑	农雪玲
书籍设计	缪炎栩
技术编辑	金　鑫　钱宇坤

出版发行	上海大学出版社出版发行
地　　址	上海市上大路99号
邮政编码	200444
网　　址	www.shupress.cn
发行热线	021-66135109
出 版 人	戴骏豪
印　　刷	上海新艺印刷有限公司
经　　销	各地新华书店
开　　本	889 mm×1194 mm　1/16
印　　张	20.5
字　　数	410千
版　　次	2023年11月第1版
印　　次	2023年11月第1次
书　　号	ISBN 978-7-5671-4795-9/J·640
定　　价	168.00元

版权所有　侵权必究
如发现本书有印装质量问题请与印刷厂质量科联系
联系电话：021-56683339

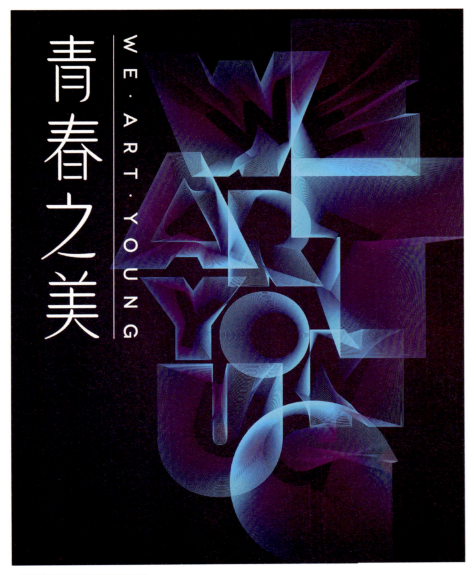

第四届 4th

中国大学生创意节
CHINA CREATIVITY FESTIVAL
OF COLLEGE STUDENTS

让艺术可感知，让创意更生动

官方邮箱
official@ccfcs.cn

联系电话
021-54660380

官方网站
www.ccfcs.cn

中国大学生创意节
官方微信二维码

主办单位：上海市教育委员会
承办单位：上海大学　上海艺术教育协会　上海市学生事务中心

目录

01 / 前言

青春之美 004
2022 第四届中国大学生创意节参赛院校名录 008

02 / 第一章
最美青春 获奖作品大赏

创意产品设计 016
创意服装与服饰设计 036
创意工艺 056
创意环境设计 076
创意美术 096
创意摄影 116
创意视觉传达设计 136
创意手造 156
创意新媒体艺术 176
创意影视与动画 194
原创音乐 214
2022 第四届中国大学生创意节获奖作品名录 234
2022 第四届中国大学生创意节优胜奖获奖名录 238
2022 第四届中国大学生创意节优秀指导奖获奖名录 242
2022 第四届中国大学生创意节优秀组织奖获奖名录 243

03 / 第二章
红色文创 国潮风尚 特别命题

红色文创特别命题专家采访 250

红色文创特别命题获奖作品——消逝的电波复古智能音箱　　　　　254
国潮风尚特别命题获奖作品——系 丝绸之路丝巾系列　　　　　　256

04 / 第三章
促就业拓转化　活动揽影

2022 第四届中国大学生创意节全国校园巡讲　　　　　　　　　　260
2022 第四届中国大学生创意节校园巡讲全记录　　　　　　　　　　262

梦创未来
2023 第四届中国大学生创意节云上专场双选会　　　　　　　　　　264

助力大学生　创意转化
2023 首届"这里／那里"大学生创艺集　　　　　　　　　　　　　266

主题研讨会
AI 技术对于大学创意型人才的培养和就业的影响　　　　　　　　　270

05 / 第四章
创意传承大家谈　评委／导师专访

创意先锋时代谈　终审评委专访　　　　　　　　　　　　　　　　276
教学创新时代谈　一等奖导师专访　　　　　　　　　　　　　　　308

前言

青春之美
NEW CREATIVE CENTURY

青春孕育无限希望 青年创造美好明天

　　以青春的力量、青春的涌动、青春的创造，展现青春中国"美"！由上海市教育委员会主办，上海大学、上海市艺术教育协会、上海市学生事务中心联合承办的"青春之美"2022第四届中国大学生创意节围绕"创新""创意"两大美育落地主题，以"关注创意，参与创新，享受创造，实力创业"为宗旨，为高校美育创意成果和大学生创意理念的转化搭建了一个开放的平台，让大学生的热烈青春，在全面建设社会主义现代化国家的火热实践中绽放绚丽光彩。

　　第四届中国大学生创意节保持前三届的规模，面向全国大学生征集涵盖"艺术与生活、艺术与科技、艺术与校园"三大领域的优秀创意，共分为创意产品设计、创意服装与服饰设计、创意工艺、创意环境设计、创意美术、创意摄影、创意视觉传达设计、创意手造、创意新媒体艺术、创意影视与动画、原创音乐等11个高校专业类别。2023年4月19日—24日，总决赛历经6天11场线上全程直播，在线观看人次累计达283万人次。在总决赛过程中，大学生们的每一份创意，都要经过来自学界和业界专业评委的审评，评委通过决赛选手连线陈述，现场对选手提出问题，最后评委们会从市场、创意、技术等不同维度给予创意作品建议，并现场打出评分，为大学生提供了面对挑战、提升创意的成长机会。经过激烈的角逐，本届大赛在11个竞赛单元类别，523所高校参赛，覆盖全国30个省（自治区）、市、地区，

参赛学生达 18797 人，征集作品达 13089 件，最终角逐出 1150 余奖项的规模下，评选出了本届大赛 11 个分类的一、二、三等级奖和特别命题奖、优胜奖、优秀指导奖、优秀组织奖等奖项。从第四届中国大学生创意节的全程赛事中，我们不仅看到参赛大学生让人眼前一亮的创意，还看到当代大学生的文化自信，也感受到新时代大学生热爱生活、关注社会的青春光彩和责任担当。

为了更好地深化校企合作，助推高校美育产教融合发展，第四届中国大学生创意节于 2022 年 11 月—12 月，携手大赛独家冠名赞助品牌雪佛兰开展了 12 场校园巡讲活动。活动整合美育资源，促进学校与社会、企业互动互联、齐抓共管、开放合作，积极推动高校师生与社会及市场联动。巡讲从行业视角，启发大学生反观和思考自己的专业认知，并结合具体案例，让大学生了解社会对艺术创意的需求方向和对艺术创意人才的要求。未来，上汽通用汽车雪佛兰品牌将继续支持中国大学生创意节，并以中国大学生创意节为载体，持续关注新青年的每一步创意成长，助力他们在创意领域结出丰硕的成果。

为进一步优化就业服务，搭建人才和企业的桥梁，第四届中国大学生创意节还在 2023 年 3 月 1 日—14 日，举办了"梦创未来·应届'硬'职"中国大学生创意节云上双选会，一改校园类招聘"海投式"求职模式，创新增设学生创意成果展示平台，多角度展示大学生创意能力，

采用线上互动互选模式，用人单位可"按图索骥"，实现人才精准就业。本次双选会是中国大学生创意节与智联招聘联合举办的线上招聘专场活动，精选上百家名企参与，聚焦创意赛道，减少"海投"漫无目的的低效率，为大学生提供优质、对口的就业资源。双选会还创新增设学生作品展示板块，用人单位可在与本单位专业领域相对应的分类页面查看作品，以作品选人才，实现精准对接。近年来，各企业招聘标准逐渐由学历向能力转变，学生作品可直观展现学生创新、应用等综合能力，提高毕业生和企业的双向互动选择性。

为了提升赛事后服务，为大学生提供更好的创新创意转化平台，中国大学生创意节联合云堡未来市艺术文创园区推出"这里/那里"大学生创艺集，通过开放性、多元化、艺术赋能的实践平台，鼓励大学生进行创意实践，助力大学生创意转化，为大学生双创打通最后一公里。在"开摆吧，大学生！——'这里/那里'大学生创艺集"上，大学生摊主们使出十八般武艺，特色手艺、创意营销、才艺表演等为市集增添了一道道靓丽风景，不仅让现场观众见识到了大学生的创意风采，也让初试练摊的大学生开启了一次创意实践的首秀，将美育与实践结合，助力大学生在创意转化实践中成长。同时，本届中国大学生创意节对于科技发展与高校创意人才培养的关系也给予密切的关注，2023年4月24日，组委会组织上海学术及产

业界专家就"AI技术对于高校创新型人才的培养和就业的影响"开展了主题研讨会。在过去几年间，AI技术的快速发展和广泛应用，不仅为许多行业带来了新的挑战和发展机遇，同时也为高校的人才培养带来了新的课题。研讨会上各界专家对于AI技术与大学生培养和就业的关系提出了许多建设性意见，同时对于新一届中国大学生创意节创意人才的选拔和转化提出了各自的见解。中国大学生创意节作为产教融合的助力之一，将美育的理念融合进大学生们的双创实践，让优秀创意走出象牙塔，面向更广阔的市场，在实战考验中接受挑战，激发奋发进取的精神，培养审美能力和创造力，引导积极寻找新的突破口。

以创意为名，应青春之约。2022第四届中国大学生创意节持续关注美育，以创意引领创新，用创新引领创业，鼓励大学生用创意讲好中国故事，为新时代全面发展贡献青春力量。未来，中国大学生创意节将继续完善赛事服务，通过完善赛制，激发当代大学生创意力、创新力、创造力，让大学生在青春赛道上绽放创意之美，为美丽中国贡献创意力量！

中国大学生创意节组委会

2023年4月25日

参赛院校名录

2022 第四届中国大学生创意节

安徽省

安徽大学
安徽工程大学
安徽工业职业技术学院
安徽建筑大学
安徽三联学院
安徽师范大学
安徽职业技术学院
蚌埠工商学院
蚌埠学院
合肥工业大学
合肥经济学院
合肥学院
皖南医学院
皖西学院
万博科技职业学院
淮北师范大学
池州学院

北京市

北方工业大学
北京城市学院
北京电影学院
北京电影学院现代创意媒体学院
北京服装学院
北京工业大学
北京工业大学耿丹学院
北京航空航天大学
北京理工大学
北京林业大学
北京师范大学
清华大学
北京舞蹈学院
北京印刷学院
北京邮电大学
首都师范大学
首都师范大学科德学院
中国传媒大学
中国地质大学（北京）
中央财经大学
中央美术学院

中央民族大学
中央戏剧学院
中央音乐学院
中国农业大学
中国劳动关系学院

四川省

西华大学
四川传媒学院
四川大学
四川大学锦城学院
四川大学锦江学院
四川电影电视学院
四川师范大学
四川外国语大学成都学院
四川文化艺术学院
四川音乐学院
绵阳师范学院
攀枝花学院
西南财经大学
西南财经大学天府学院
西南交通大学
西南科技大学城市学院
宜宾学院
宜宾职业技术学院
成都大学
成都理工大学
成都农业科技职业学院
成都文理学院
成都艺术职业大学
电子科技大学
西南民族大学

福建省

福建江夏学院
福建警察学院
福建农林大学
福建农林大学金山学院
福建师范大学

福州大学
福州大学厦门工艺美术学院
福州工商学院
福州理工学院
福州外语外贸学院
泉州海洋职业学院
泉州师范学院
泉州信息工程学院
泉州职业技术大学
三明学院
厦门大学
厦门理工学院
闽江学院
闽南理工学院
武夷学院
黎明职业大学
漳州城市职业学院

甘肃省

兰州财经大学
兰州大学
兰州理工大学
兰州理工大学技术工程学院
河西学院
西北民族大学
西北师范大学
甘肃中医药大学

广东省

广东财经大学
广东财经大学华商学院
广东工商职业技术大学
广东工业大学
广东南方职业学院
广东培正学院
广东轻工职业技术学院
广东石油化工学院
广东水利电力职业技术学院
广东文艺职业学院

广东职业技术学院
北京理工大学珠海学院
北京师范大学珠海分校
广东城建职业学院
广州大学
广州工商学院
广州航海学院
广州理工学院
广州美术学院
广州南方学院
广州应用科技学院
华南理工大学
汕头大学
华南农业大学
华南师范大学
深圳大学
私立华联学院
中山大学
中山大学新华学院
惠州城市职业学院
肇庆学院

广西壮族自治区

广西大学
百色学院
广西科技大学
广西民族大学
广西师范大学
广西外国语学院
广西艺术学院
广西职业技术学院
广西中医药大学赛恩斯新医药学院
北海艺术设计学院
桂林电子科技大学
桂林理工大学
柳州工学院
柳州职业技术学院
贺州学院
南宁学院

贵州省

贵阳信息科技学院
贵阳学院
贵阳幼儿师范高等专科学校
贵州大学
贵州电子信息职业技术学院
贵州师范大学
贵州职业技术学院

河北省

保定理工学院
北华航天工业学院
华北理工大学轻工学院
河北传媒学院
河北大学
河北东方学院
河北建筑工程学院
河北科技大学
河北美术学院
河北软件职业技术学院
河北师范大学
邯郸学院
华北科技学院
沧州交通学院
华北水利水电大学
衡水学院
燕京理工学院

河南省

河南大学
河南工业大学
河南科技大学
河南科技学院
河南艺术职业学院
河南职业技术学院
河南城建学院
郑州财经学院
郑州大学

郑州轻工业大学
郑州师范学院
周口师范学院
周口职业技术学院
南阳理工学院
南阳师范学院
安阳学院
商丘工学院
中原工学院
洛阳师范学院
信阳师范学院
黄河科技学院
黄淮学院

吉林省

吉林动画学院
吉林建筑大学
吉林师范大学
吉林艺术学院
长春大学旅游学院
长春工业大学
长春科技学院
长春理工大学光电信息学院
长春人文学院
长春师范大学
延边大学
东北师范大学
北华大学

湖北省

湖北大学
湖北第二师范学院
湖北工业大学
湖北美术学院
湖北民族大学
湖北师范大学
湖北文理学院理工学院
江汉大学
华中科技大学

华中农业大学
华中师范大学
汉江师范学院
汉口学院
武昌首义学院
武汉大学
武汉东湖学院
武汉纺织大学
武汉工程大学
武汉工程科技学院
武汉工商学院
武汉警官职业学院
武汉理工大学
武汉晴川学院
武汉设计工程学院
武汉体育学院
武汉职业技术学院
中国地质大学（武汉）
三峡大学
中南财经政法大学
中南民族大学
长江大学
长江大学文理学院
黄冈师范学院

湖南省

湖南大学
湖南大众传媒职业技术学院
湖南工业大学
湖南工艺美术职业学院
湖南理工学院
湖南涉外经济学院
湖南师范大学
湖南铁路科技职业技术学院
湖南文理学院芙蓉学院
湖南信息学院
怀化学院
湘南学院
湘潭大学
南华大学
中南大学
中南林业科技大学

中南林业科技大学涉外学院
长沙理工大学

江苏省

南京传媒学院
南京大学
南京工程学院
南京工业大学
南京工业大学浦江学院
南京航空航天大学
南京航空航天大学金城学院
南京理工大学
南京林业大学
南京师范大学
南京信息工程大学
南京艺术学院
南通大学
南通理工学院
江南大学
江苏大学
江苏第二师范学院
江苏经贸职业技术学院
江苏科技大学苏州理工学院
江苏理工学院
江苏农林职业技术学院
江苏师范大学
常州大学
常州工学院
淮阴工学院
淮阴师范学院
无锡城市职业技术学院
无锡太湖学院
苏州大学
苏州大学文正学院
苏州工艺美术职业技术学院
苏州经贸职业技术学院
苏州农业职业技术学院
宿迁泽达职业技术学院
钟山职业技术学院
徐州工程学院
扬州大学
盐城工学院

江西省

江西财经大学
江西服装学院
江西工业贸易职业技术学院
江西科技师范大学
江西理工大学
江西理工大学应用科学学院
江西农业大学南昌商学院
江西师范大学
井冈山大学
景德镇陶瓷大学
景德镇艺术职业大学
九江学院
南昌大学
南昌工程学院
南昌工学院
南昌航空大学
南昌师范学院
赣南师范大学
华东交通大学
华东交通大学理工学院

内蒙古自治区

包头职业技术学院
内蒙古大学
内蒙古师范大学
集宁师范学院
兴安职业技术学院
赤峰学院
呼和浩特职业学院

辽宁省

辽东学院
辽宁广告职业学院
辽宁科技大学
辽宁理工学院
辽宁师范大学
辽宁石油化工大学

鲁迅美术学院
沈阳城市学院
沈阳大学
沈阳工程学院
沈阳工学院
沈阳理工大学
大连财经学院
大连大学
大连工业大学
大连理工大学
大连外国语大学
大连艺术学院

山东省

滨州学院
山东大学
山东工艺美术学院
山东交通学院
山东师范大学
山东水利职业学院
山东外国语职业技术学院
山东外贸职业学院
山东协和学院
山东艺术学院
山东政法学院
济南大学
济宁职业技术学院
齐鲁工业大学
齐鲁理工学院
聊城大学
聊城大学东昌学院
青岛滨海学院
青岛大学
青岛工学院
青岛科技大学
青岛农业大学
山东财经大学燕山学院
曲阜师范大学
潍坊科技学院
潍坊理工学院
烟台工程职业技术学院
枣庄学院

中国石油大学（华东）

山西省

山西传媒学院
山西大同大学
山西大学
山西工商学院
山西工学院
山西农业大学信息学院
山西师范大学
山西应用科技学院
中北大学
长治学院
太原工业学院
太原理工大学
太原师范学院
太原学院
运城职业技术大学

上海市

华东理工大学
华东师范大学
上海邦德职业技术学院
上海城建职业学院
上海出版印刷高等专科学校
上海大学
上海第二工业大学
上海电机学院
上海电力大学
上海东海职业技术学院
上海工程技术大学
上海工商外国语职业学院
上海工商职业技术学院
上海工艺美术职业学院
上海海关学院
上海海事大学
上海海洋大学
上海济光职业技术学院
上海建桥学院

上海健康医学院
上海交通大学
上海理工大学
上海立达学院
上海农林职业技术学院
上海杉达学院
上海商学院
上海师范大学
上海师范大学天华学院
上海视觉艺术学院
上海思博职业技术学院
上海体育学院
上海外国语大学
上海外国语大学贤达经济人文学院
上海戏剧学院
上海行健职业学院
上海音乐学院
上海应用技术大学
上海震旦职业学院
上海政法学院
上海中侨职业技术学院
复旦大学
东华大学
同济大学

天津市

天津大学
天津大学仁爱学院
天津工业大学
天津海运职业学院
天津科技大学
天津美术学院
天津师范大学
天津外国语大学
南开大学

陕西省

西安财经大学
西安翻译学院

西安工程大学
西安工业大学北方信息工程学院
西安航空职业技术学院
西安建筑科技大学
西安交通大学
西安科技大学高新学院
西安理工大学
西安美术学院
西安欧亚学院
西安培华学院
西安思源学院
西安外国语大学
西安文理学院
西北大学
西北大学现代学院
西京学院
咸阳师范学院
陕西科技大学
陕西理工大学
陕西师范大学

云南省

昆明理工大学
昆明文理学院
昆明学院
西南林业大学
云南大学
云南师范大学
云南师范大学商学院
云南艺术学院

重庆市

重庆城市科技学院
重庆大学
重庆第二师范学院
重庆工程学院
重庆工商大学
重庆工商大学派斯学院
重庆工商职业学院

重庆师范大学
重庆外语外事学院
重庆文理学院
重庆医科大学
重庆艺术工程职业学院
重庆邮电大学
重庆邮电大学移通学院
西南大学
四川美术学院

浙江省

浙江传媒学院
浙江大学
浙江东方职业技术学院
浙江工商大学
浙江工业大学
浙江工业大学之江学院
浙江海洋大学
浙江横店影视职业学院
浙江建设职业技术学院
浙江理工大学
浙江师范大学
浙江师范大学行知学院
浙江树人大学
浙江万里学院
温州商学院
宁波财经学院
台州学院
湖州师范学院
中国美术学院
丽水学院

黑龙江省

哈尔滨工业大学
哈尔滨师范大学
哈尔滨信息工程学院
牡丹江大学
绥化学院
东北农业大学

宁夏回族自治区

宁夏师范学院
宁夏大学
宁夏财经职业技术学院

新疆维吾尔自治区

新疆艺术学院
新疆师范大学
新疆理工学院
塔里木大学

海南省

海南大学
海南科技职业大学
海南医学院

澳门特别行政区

澳门科技大学

第一章

CHAPTER . 1

最美青春

获奖作品大赏

全球化使文化竞争力在国家综合实力的竞争中居于更加突出的地位。全球范围内的资源配置出现了前所未有的分化和重组，对文化资源的争夺成为资源配置分化和重组的重要内容。越来越多的文化产品进入全球市场，越来越多的区域文化经济融入现代世界市场体系。文化创意已经不再是新兴产业，其已在实践中显示了强大的生命力和巨大的发展空间，而创意经济在推动技术创新、促进社会就业、创造经济价值等方面也展现出了显著的成果。作为全国高校艺术设计专业创意人才的展示平台和转化平台，中国大学生创意节于2022年开启了第四届大赛的全国征集，11个竞赛单元类别，共有523所高校参赛，覆盖全国30个省（自治区）、市、地区，参赛学生达18797人，征集作品达13089件，最终角逐出1150余项奖项，精彩纷呈的创意作品，展现了当代大学生的青春之美。

01 / CREATIVE PRODUCT DESIGN
创意产品设计

`FIRST` 一等奖作品

中轴线永定门公园 IP

参赛作者 / 伍凝湘

参赛高校 / 中央美术学院

指导老师 / 徐彤

扫码查看完整作品

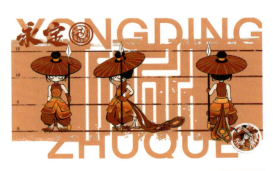

作品简介

该作品是北京中轴线文化中最南端的城门"永定门"对应的永定门公园IP设计，着眼于永定门寓意着"永远安定"的守护内涵，以及作为北京中轴最南端的城门定位，设计概念关联了中国传统守护神"四灵"，选定四灵中象征南方之神的朱雀为IP身份。本设计在IP动画呈现上进行了创新，初期将手绘草图和IP故事描述录入AI绘画系统，在生成的图片中进行选择与方向指引，调整效果，最终选择较满意的图像。接下来运用PS进行整体处理与调整，然后导入AE做成流动感视差动画，形成不同段的视频，最后导入PR进行整合并配以字幕和音乐。希望以这种不同于传统动画效果及制作流程的形式，结合数字技术，探讨IP呈现的多种可能性。该作品还将IP实体化，以C4D为主要建模软件，结合Marvelous Designer进行服装建模，用3D打印实现落地。该设计希望朱雀IP，能推动大众及年轻群体关注永定门公园以及北京中轴线传统文化。

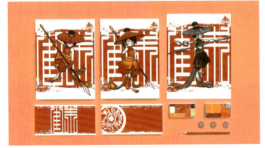

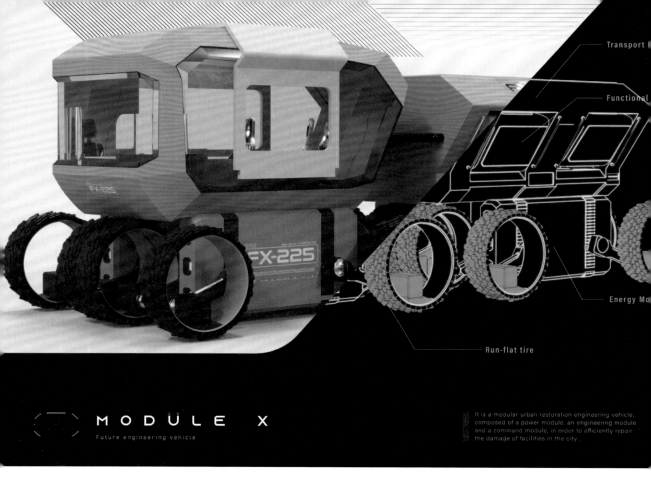

SECOND 二等奖作品

城市道路修复工程车

作品简介

城市道路使用率非常高，所以经常出现种种问题，如路面塌陷、红绿灯灯杆倒塌等。在修复过程中，难免会遇到城市道路拥挤，普通工程器械无法进入，以及扬尘、劳动力浪费、资源浪费等问题。而ModuleX城市道路修复工程车的设计初衷在于以模块化思维将动力模块、指挥模块、功能模块分开，针对问题工程车可以选择携带相应的功能模块，这样就减少了修复道路故障时出动的工程车数量。同时，统一化的体型也能够自由进出狭窄的街道，智能化的操控也能减少一定的人力，一两个操作员就能够系统高效地完成道路修复。

参赛作者 / 师玮杰

参赛高校 / 上海电机学院

指导老师 / 张帅

扫码查看完整作品

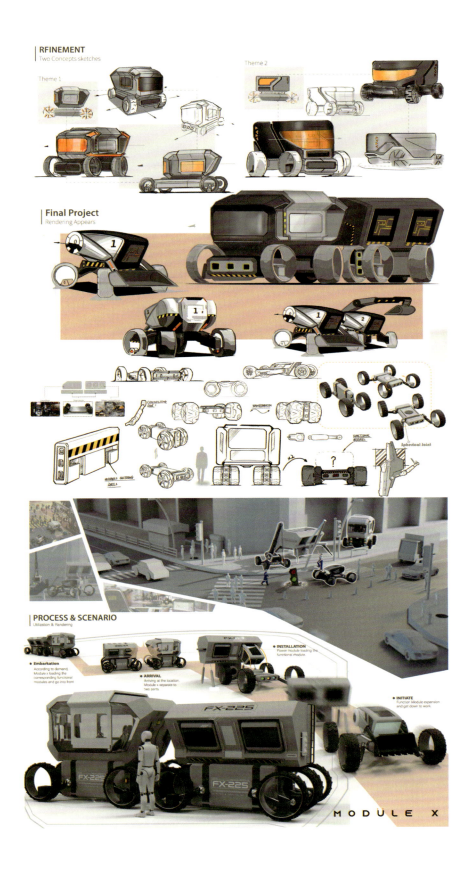

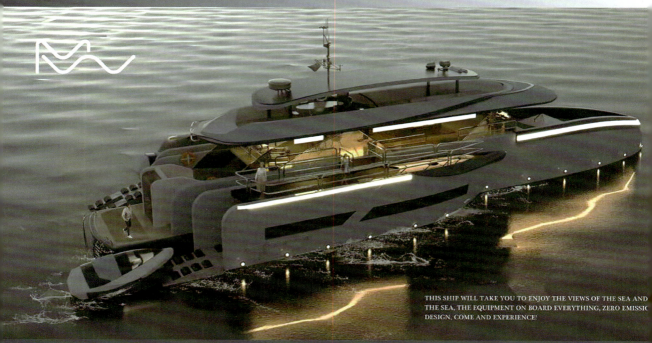

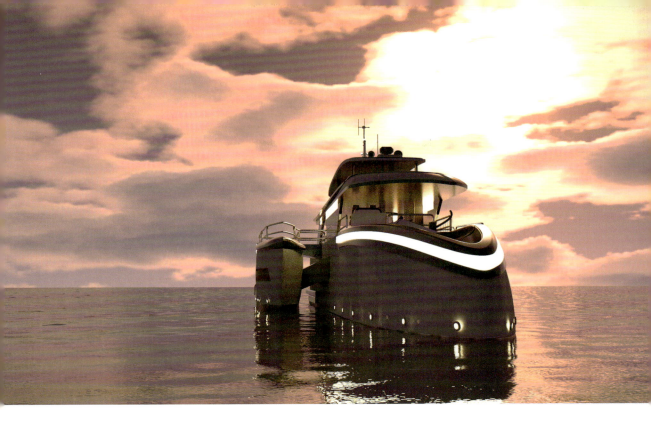

| SECOND | 二等奖作品 |

Mari-Wave
外出游艇

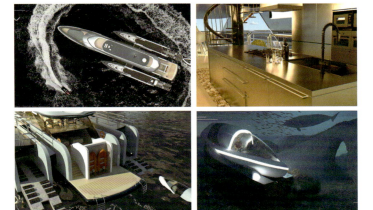

参赛作者 / 高雅萱 王欣奕
参赛高校 / 上海视觉艺术学院
指导老师 / 陈寿年 田坤坤

作品简介

与其他游艇设计相比，Mari-Wave 外出游艇的优势是更加个人化，能更好地享受拥有整条船的感觉。在游艇的配置方面更加全面地适合个人生活，亮点在于设计了一艘两人潜水艇，通过履带的运动以及与吊钩的配合，潜艇可以轻松进入舷侧停舶。潜艇的灯光强度可保持在水下 30 米以内，旅途中可以同时享受海面和水下风景。游艇整体可容纳 12 人，但设计使游艇实现了零排放。在 CMF 中，使用了大量的浅银灰蓝和深蓝色金属色，给人一种精制豪华感。

扫码查看完整作品

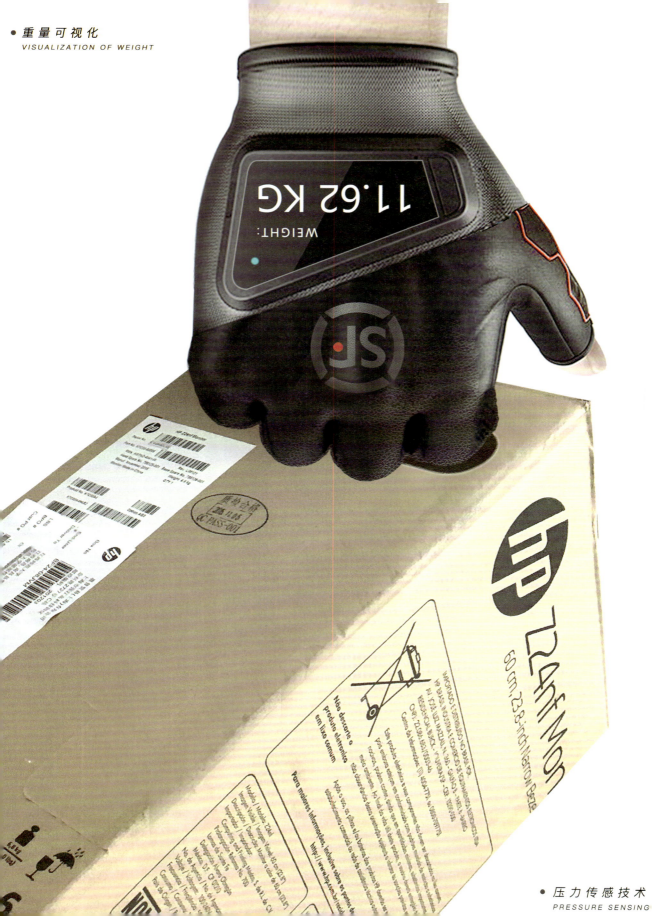

`SECOND` 二等奖作品

快递员称重手套系统设计

参赛作者 / 毋珍樱 金婷 李赟

参赛高校 / 重庆大学

指导老师 / 夏进军

扫码查看完整作品

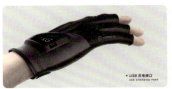

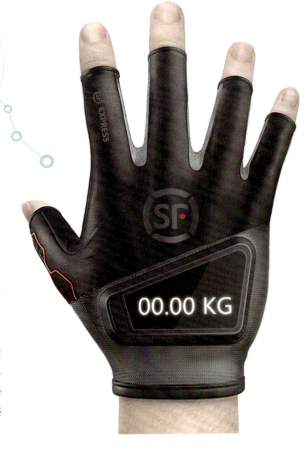

作品简介

近10年来，我国快递行业高速发展，"物流快递业发展""关爱快递小哥"等话题日益受到关注。作为新经济产业工人，快递员群体应得到劳动保护与认可。目前，快递工作中称重这一环节受到了一定的限制，例如固定式称重器限制称重地点，不够便利，移动式称重器容易忘带或丢失，快递重量不够透明化，消费者不认可的问题比较突出。设计从保护基层劳动者出发，为快递员的工作提供便捷，从而利及消费者。这款智能称重手套不仅可以省去烦琐的动作，还可以保护双手，利用压力传感技术，只需随手拎起快递就可以让重量一目了然，不受地点限制。同时，手套信息可以同步到系统中进行记录与保存，既可以节省寄送快递的时间还可以使快递重量透明化，也可以增加用户对快递重量和价格的信任度。

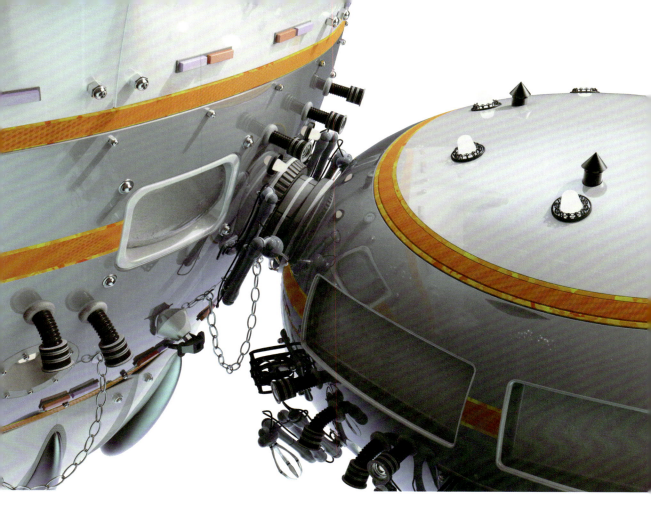

> THIRD 三等奖作品

玄冥号深海空间站

参赛作者 / 胡玉泉 程德江 何增水
　　　　　朱宋唯 朱孟雪 孟旭冉

参赛高校 / 合肥经济学院

指导老师 / 李娜娜

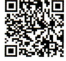

扫码查看完整作品

作品简介

深海移动工作站主要用于进行海洋科学探索，被喻为海洋里的"天宫一号"。本设计是建立一座深海空间站，初衷是对我国目前深海研究的畅想。我国科技高速发展，太空水下无不涉猎，尤其是天宫空间站技术已进入国际前列。目前，人类对深海的探索才刚刚开始，有着很广阔的前景，我国建立的世界上第一座"龙宫"深海空间站，证明了海洋空间站的可行性。因此，设计以"天宫"和"龙宫"的概念为依据，对未来海洋空间探索进行了大胆的畅想。

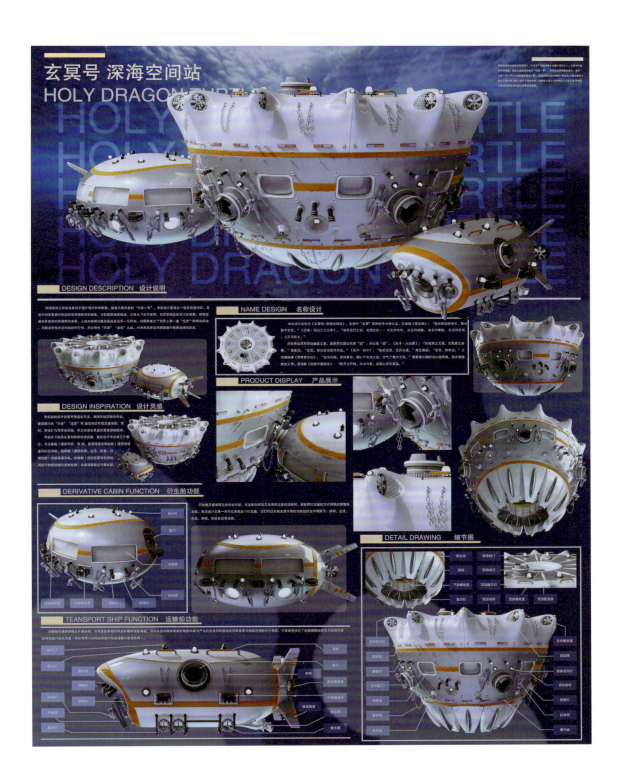

THIRD 三等奖作品

光生万物
水电盐联产装置

参赛作者 / 陈富鹏 于仙朋 周子杨 汤欣卓
　　　　　 孙中和

参赛高校 / 哈尔滨工业大学

指导老师 / 汪新智

扫码查看完整作品

作品简介

近年来，淡水资源紧缺是威胁人类社会的全球性问题，与传统多效蒸馏、多级闪蒸等大规模海水淡化装置相比，高集成度、使用场景灵活的小型海水淡化装置成为新的发展热点。通过对现有技术的充分考量，本设计采用 RO（Reverse Osmosis，反渗透）净水技术组建了一种光热耦合水电盐联产的海水淡化装置。太阳能电池板在太阳光照射下会达到较高温度，因此合理的热耦合设计是必要的。本装置利用膜蒸馏冷却结构，不仅提高了太阳能电池板的光热转化效率与使用寿命，同时提高了淡水产量。模拟仿真计算结果表明，膜蒸馏结构可以将电池板降温 18℃ 左右，将太阳能电池板效率提高约 6%—10%。最后利用余热进行析盐，做到无废液排出，提高附加产值，实现高光热利用率。本装置可为海岛、沿海盐碱地区提供淡水资源，实现节能减排的环境效应与附加经济效益。

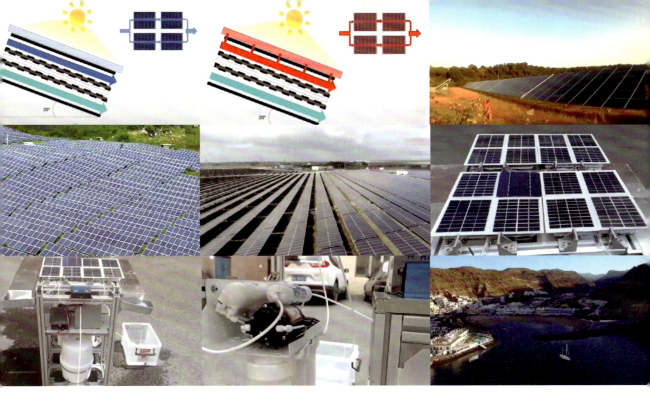

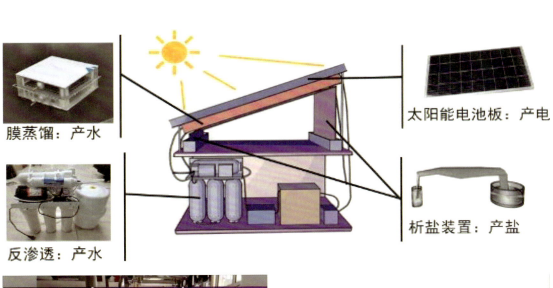

| 膜蒸馏：产水 | | 太阳能电池板：产电 |
| 反渗透：产水 | | 析盐装置：产盐 |

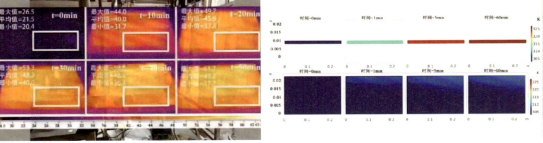

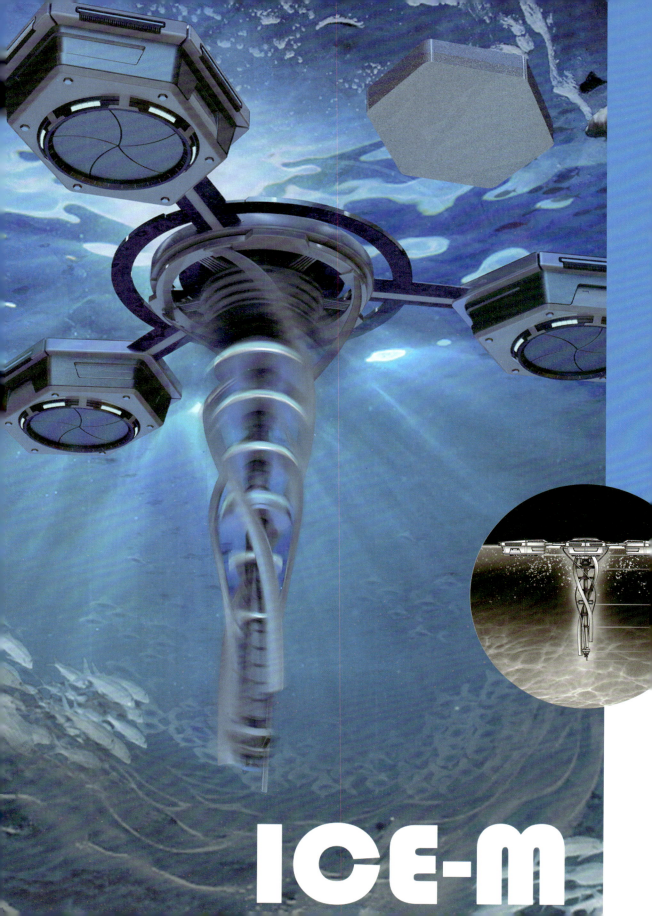

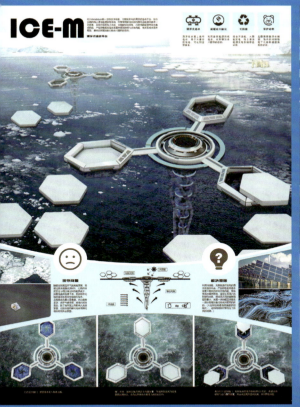
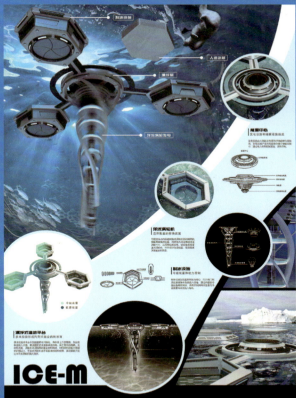

THIRD 三等奖作品

ICE-M 漂浮式造冰平台

参赛作者 / 郑晓如 郑佳勇

参赛高校 / 湖北工业大学

指导老师 / 苏晨

扫码查看完整作品

作品简介

ICE-Manufacturer 是一台综合洋流能、太阳能发电的漂浮式造冰平台。结合全新的海上清洁能源发电系统，打破常规的柱状结构固定且能源种类单一的现象，实现了海上漂流、太阳能综合发电、凸显低碳能源开发的集成。其产生的电能在造冰装置中高效转化水体内能，使其变成冰层并释放，最终达到增加南北极冰川面积的目的，本设计是关于全球气候平衡保护手段的一种想象。

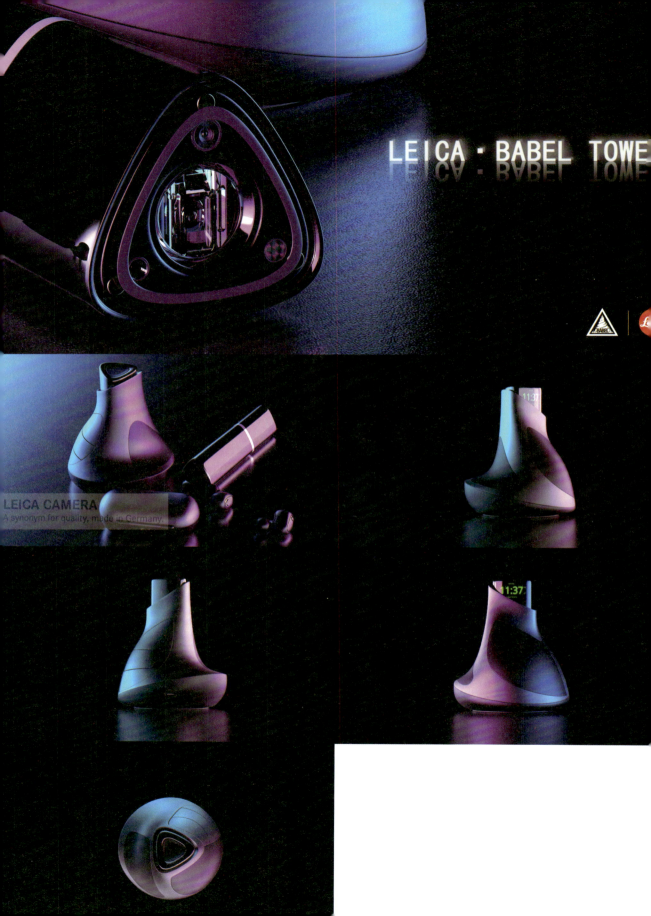

`THIRD` 三等奖作品

徕卡巴别塔人机工效鼠标

参赛作者 / 虞泽熔 林欣雨

参赛高校 / 上海工程技术大学

指导老师 / 任钟鸣

扫码查看完整作品

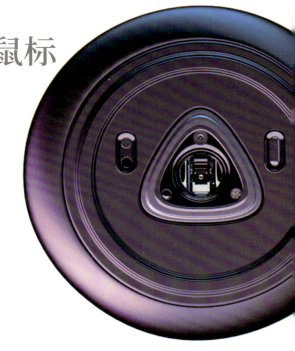

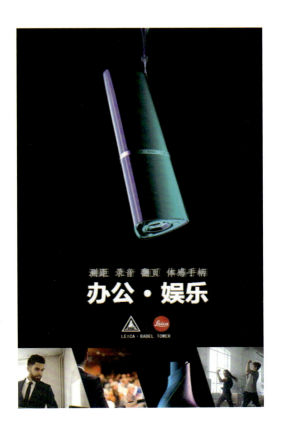

作品简介

设计团队从MOZER上看到了"鼠标+"的可能性，因此提出了"巴别塔多功能人机鼠标"的设计概念，预想它能够满足日常办公及专业测绘行业的需求，并提供部分体感装置功能（单个体感手柄能够承载的功能模组十分有限，而类似switch的一对控制器对于鼠标套装来说显然有些冗余）。总之，本设计就像MOZER一样无论是用传统PC操作系统办公或娱乐，还是在3D虚拟现实中进行内容创作，"巴别塔"的设计初衷都是为了减少场景切换时的顿挫感。"巴别塔"由主体与控制器两部分组成，控制器靠主体槽底pogo pin供能，磁吸固定，主体底座采用type-c接口，控制器底部除了鼠标常见的光电模组，还配备红外探头测距、LED照明、mic收音等功能。

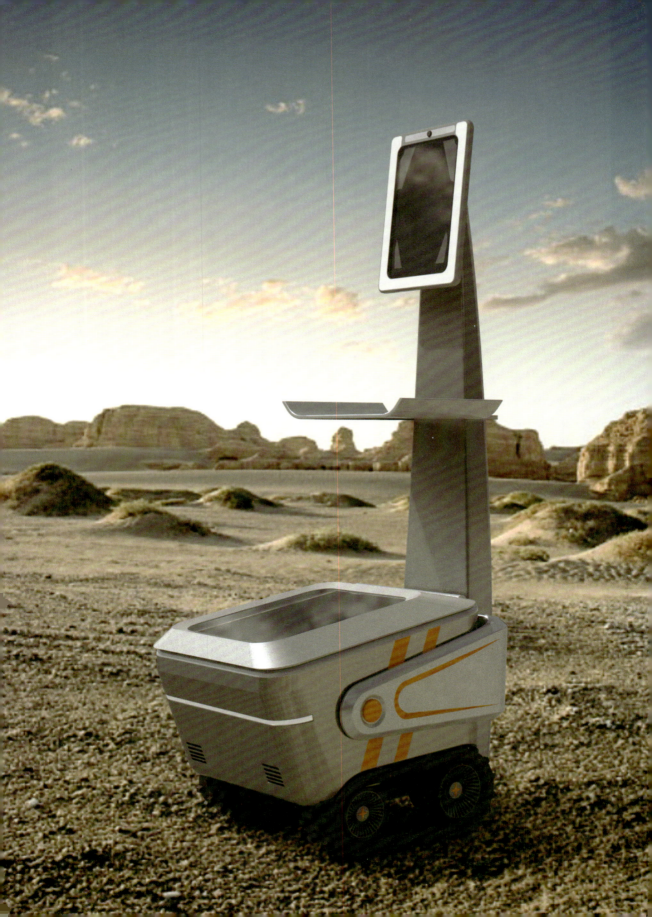

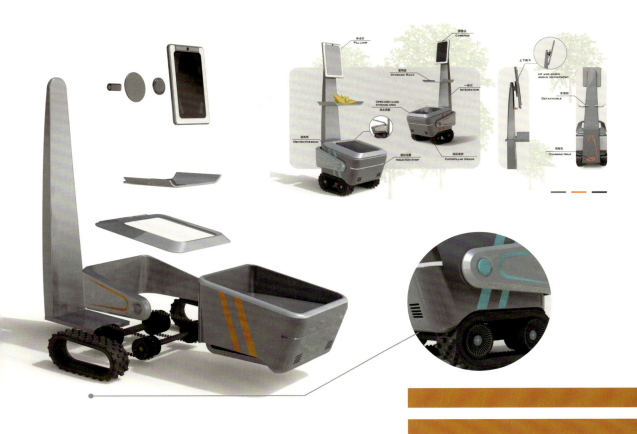

THIRD 三等奖作品

电商扶贫之助农直播机器人

作品简介

参赛作者 / 池钰颖 何欣悦

参赛高校 / 上海应用技术大学

指导老师 / 高慧

扫码查看完整作品

随着经济和互联网技术的不断发展，农村电商的发展与国家战略的结合越发紧密。大棚、果园、田间地头变成了直播间，消费者能直观地看到农产品原产地的种植状况，与主播实现互动对话，更能了解产品特点，体验性更强。但对于大部分年长的农民群体来说，直播设备和效果是难以掌握的。针对这一情况，团队设计了一款户外直播机器人，在直播过程中，机器根据感应系统进行用户自动跟随，上方电子屏幕将传统直播三件套进行一体化，屏幕可根据人脸位置对屏幕进行上下调节，底部履带设计能更好地适应不同地况，行走时更平稳，机身上方分别设置了暂时存放产品的位置用于解说产品，为广大农民群体的户外直播提供了一站式解决方案。

02 / CREATIVE FASHION AND COSTUME DESIGN
创意服装与服饰设计

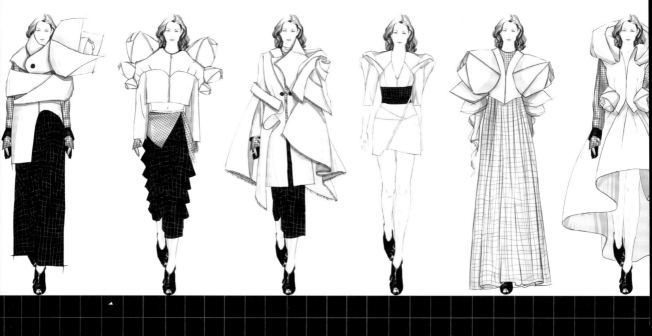
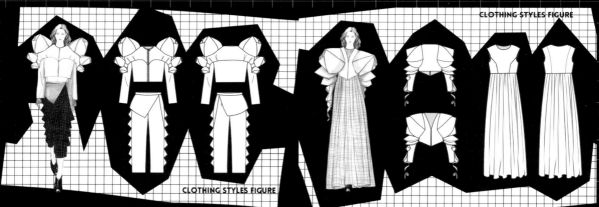

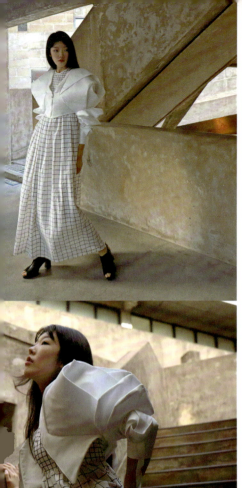

FIRST 一等奖作品

藤壶传说

参赛作者 / 张馨月
参赛高校 / 江南大学
指导老师 / 王蕾

作品简介

本系列服装的设计理念来自藤壶的寄生现象与女性的生存现状的共性。海龟等海洋生物常年受藤壶的侵扰，却依然负重前行。对于女性而言，传统观念、性别歧视、社会偏见等依然是枷锁，在生活中困扰着女性的一生，女性如同背着藤壶的海龟一样，踽踽前行，却也正是这摆脱不了的"藤壶"逼出了越来越多的新时代女性勇于突破，绽放出坚韧夺目的光彩。本设计的上衣里层由女性常规风衣和外层可拆卸披风构成，内外两层由不连续的拉链和暗扣相连接，寓意可脱去枷锁，同时一衣多穿也隐喻女性的多种可能性。

扫码查看完整作品

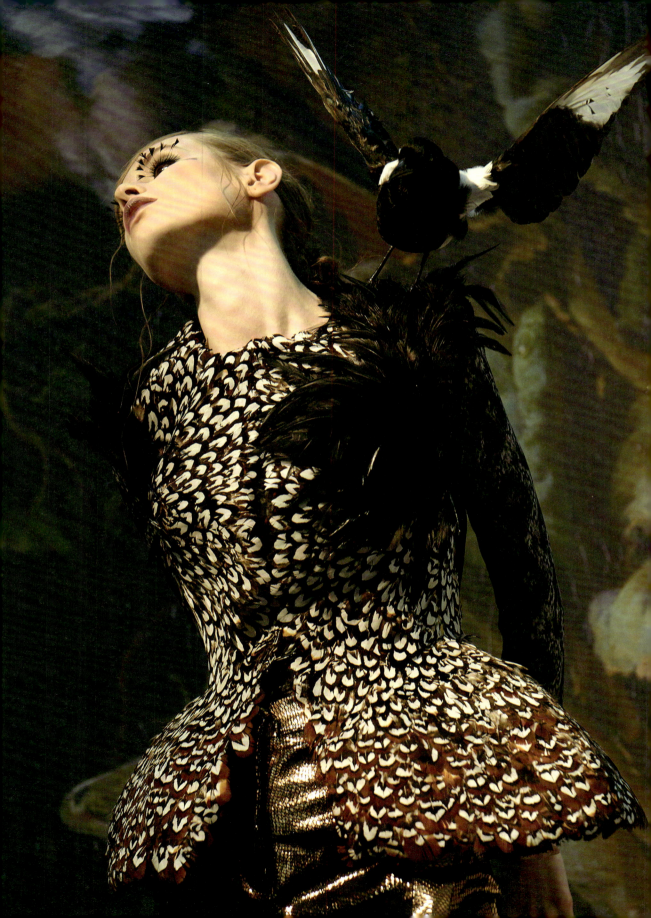

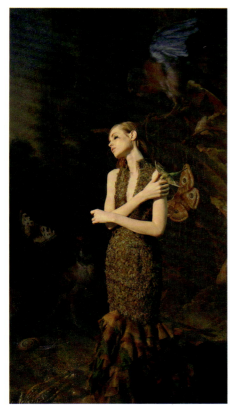

> [SECOND] 二等奖作品

Nimble

参赛作者 / **管雪玲**
参赛高校 / **广州美术学院**
指导老师 / **卢麃麃**

作品简介

磷光闪烁的鸟儿翅膀和孔雀羽毛是最常用的装饰母题，新艺术运动摆脱了自然主义的细枝末节，启用更为抽象、简洁而明快的图案来表达自然的精神，本系列服装设计深受这种强调手工艺、倡导自然风格的精神影响。基于对新艺术运动的学习，本设计制作了一系列羽毛高定女装礼服。考虑到对环保和动物保护的尊重，采用的材料均为人工繁殖数量众多的禽类和鸟类的羽毛，将其进行组合排列，形成了具有自然美的面料肌理。

扫码查看完整作品

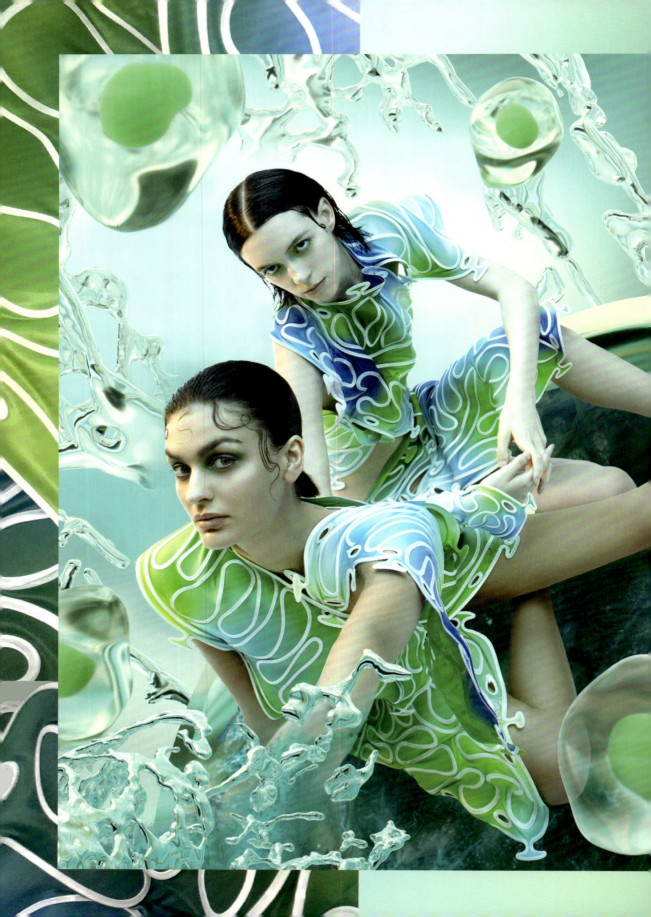

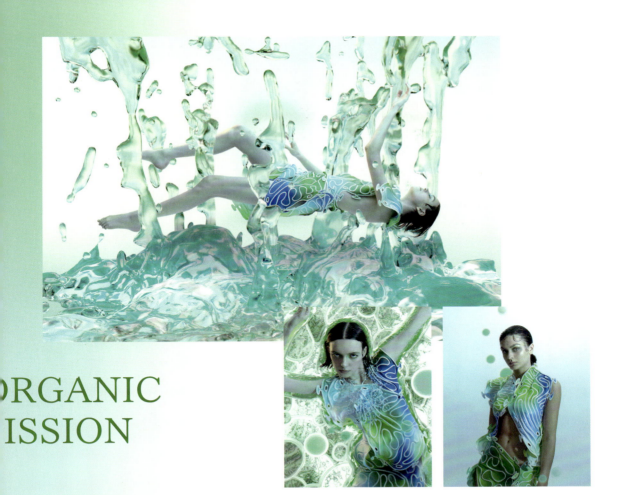

ORGANIC FISSION

SECOND 二等奖作品

有机生长

参赛作者 / 王海伟
参赛高校 / 广州美术学院
指导老师 / 卢麃麃

扫码查看完整作品

作品简介

有机生长（Organic Fission）是一个模块化设计的时尚项目，灵感来自细胞结构，并使用参数化设计和 3D 打印技术制作。本项目遵循可持续的设计原则，制作材料均可回收，并在制作过程中遵循"最少浪费"原则。同时，模块化的设计赋予了穿着者自我探索服装款式的空间，穿着者可以通过组合服装模块实现多种不同的外观，可以给穿着者带来自我探索服装结构的乐趣。本设计的创新之处体现在以下 3 个方面：

（1）可持续。服装均由可回收的 TPU 和聚酯纤维织物制作，经过高温加热，两种材料可以很容易地分离和回收。

（2）DIY。创造了一种模块化的穿衣方式，当穿着者尝试"一衣多穿"时，能够有充分的空间。

（3）智能生产。借数字化生产模式，通过向全球合作厂商授权 3D 数字文件，本系列服装可以灵活实现全球生产和按需生产，避免资源浪费。

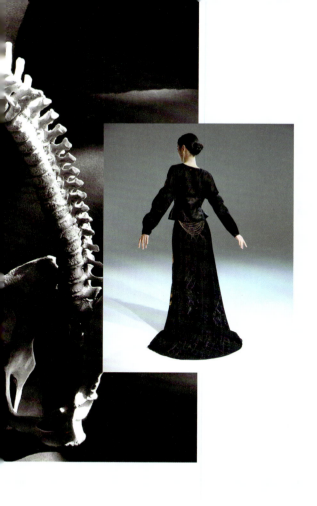
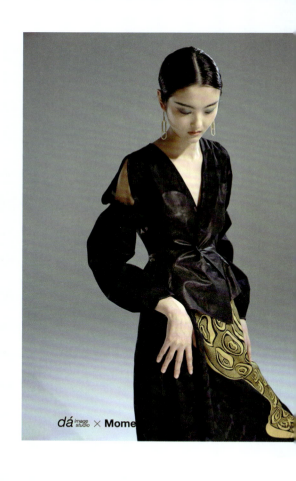

POSSESSION

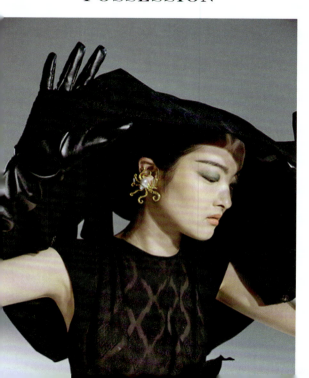
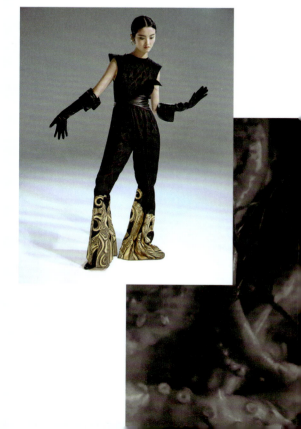

SECOND 二等奖作品

POSSESSION

参赛作者 / 孙婉滢

参赛高校 / 苏州大学

指导老师 / 黄燕敏

扫码查看完整作品

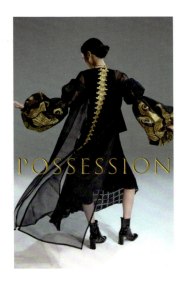

作品简介

受到同名电影《着魔》中形似克苏鲁的触手怪物的启发,"Possession"系列提取"脊柱""触手""巨物"等克苏鲁形象元素运用在服装款式及印花设计中,并采用珠光印花工艺予以呈现,在一定程度上实现了克苏鲁神话与现代女装设计的结合。本系列整体采用象征暗黑与神秘主题的黑金配色,将罗织物与皮革、欧根纱等材料相结合,运用具有东方内涵的纯桑蚕丝罗织物表达西方语境下的神话,因而产生的文化碰撞也是本次系列设计的创新之处。

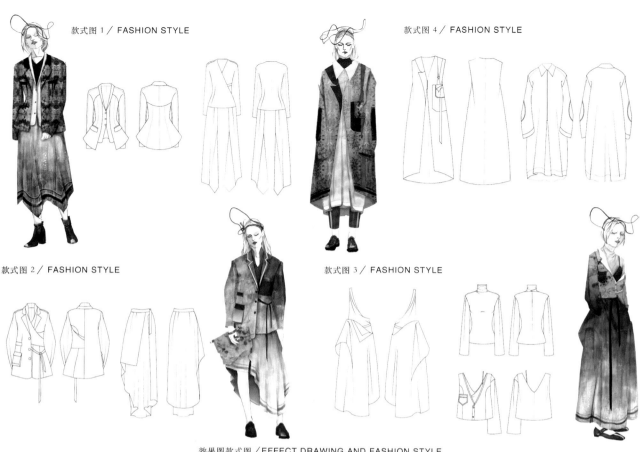

款式图 1 / FASHION STYLE
款式图 4 / FASHION STYLE
款式图 2 / FASHION STYLE
款式图 3 / FASHION STYLE
效果图款式图 / EFFECT DRAWING AND FASHION STYLE

THIRD 三等奖作品

洄

参赛作者 / 常鸿茹 江丽俐 谢伟桃
参赛高校 / 上海工程技术大学 四川美术学院
指导老师 / 胡越

扫码查看完整作品

作品简介

本系列服装设计以无形的时间轨迹为灵感，以开源软件IOGraph、疫情期间快递、四季更迭与愿望网站为媒介，将疫情期间设计师与外界所建立起的联系可视化，落实为系列设计。"洄"的本意为逆流而上，在疫情期间，设计师想要通过"洄"赋予世界一种逆流而上的勇气，希望国人在时间的洄流中变得更加坚毅而有韧性。

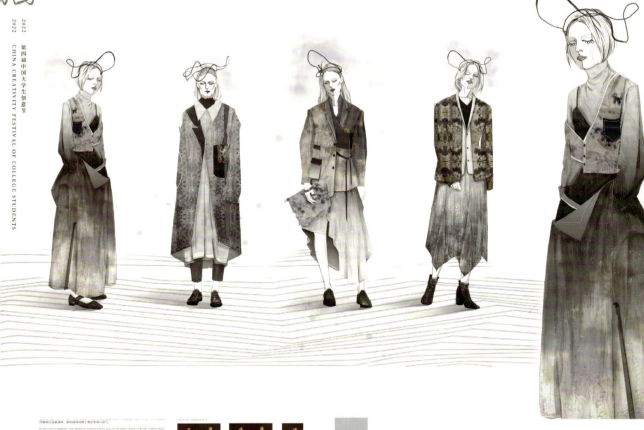

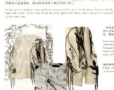

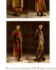
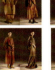
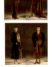

图案版 / PATTERN EDITION

灵感板 / INSPIRATION EDITION

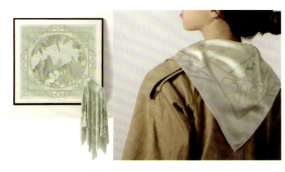

THIRD 三等奖作品

大地不语

参赛作者 / 刘潇潇

参赛高校 / 天津美术学院

指导老师 / 李慧

扫码查看完整作品

作品简介

"大地不语"系列主题丝巾的创作灵感,来源于经过长久的时间流逝积淀形成的多种地貌环境。历史变迁,文明更迭,对这一切有着真实体现的只有这片土地,风和水在它的身上留下的痕迹,是对时间流动最有力的见证。从市场来看,在这个人人都追求独特和时尚的年代,人们的消费更加重视具有精神内涵和强调时代文化的设计,主题性丝巾将会拥有更多的需求。

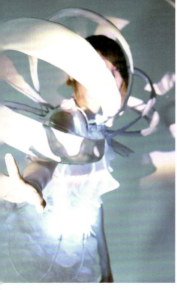
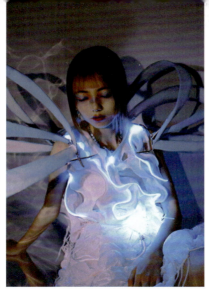

THIRD 三等奖作品

衍生感知

参赛作者 / 洪韵 苏卉娴 汪玄 孔云烨 陈栎卉

参赛高校 / 中国美术学院

指导老师 / 周元阳

扫码查看完整作品

作品简介

在自然界中，生物与外界接触势必会作出反应，或主动，或被动。本设计侧重于研究海洋生物的触觉对外界环境的感知方式与人类的差异，如产生视触觉的不同部位在接触到不同的环境时形成不同的视触觉效果，因此作出不同的反应等等。本设计主要从对纤维材料、纤维装置艺术的研究，表达了这种反应。例如翅膀内部由铁丝固定，外部由温感面料包裹，当人们触碰它时产生不同温度，外壳颜色会变化，表达了生物触觉对外界作出的反应。不同的生物自身有不同的美，这需要我们耐心观察发现，本设计通过实践和探究深刻思考人与万物的关系。

VISUAL CRUSHER

GLITCH ART GLITCH ART GLITCH ART GLITCH ART

THE SPEED OF LIGHT ERA
GLITCH ART GLITCH ART GLITCH ART GLITCH ART

VISUAL CRUSHER

VISUAL CRUSHER

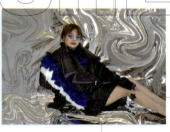

Photography · HaoZi
Design · FeiNiu
Model · YouYou、Peixuan
Props · Anqi
Makeup · TianTian

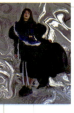
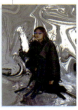

`THIRD` 三等奖作品

视觉粉碎计划

参赛作者 / 牛浩州

参赛高校 / 长春大学旅游学院

指导老师 / 刘凌

扫码查看完整作品

作品简介

故障艺术是主要以新媒体为平台传播的数码艺术流派，以人为的方式诱导系统故障，捕捉并记录这一故障产生的图像结果。现代服装，除去基本的穿着功能之外，人们也开始关注它的艺术表达功能，需要各种颠覆经典与传统的艺术形式来表达自己的诉求，这也是本系列将故障艺术应用到服装设计的原因之一。将随机性的造型手法与对故障和失败的合理运用融入服装设计之中，服装的形态和改造变得更加自由，希望引导大众以不同的视角看待身边不完美的事物。

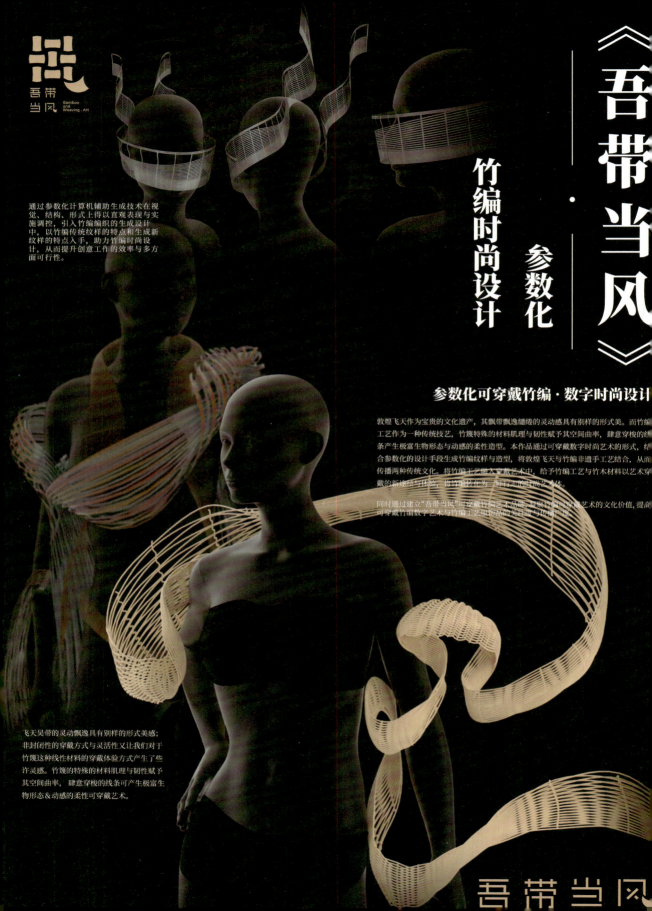

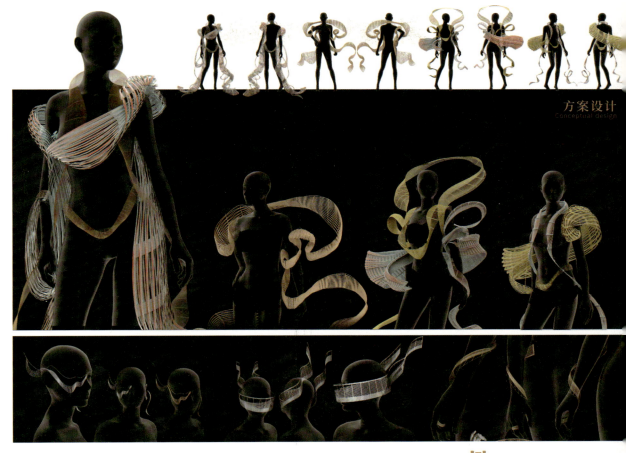

THIRD 三等奖作品

吾带当风
参数化竹编时尚设计

参赛作者 / 钟宇轩 杨柳 孟律
　　　　　崔轲淞 钟佳琪
参赛高校 / 上海大学
指导老师 / 夏寸草

扫码查看完整作品

作品简介

敦煌飞天作为宝贵的文化遗产，其飘带飘逸缱绻的灵动感具有别样的形式美。而竹编工艺作为一种传统技艺，竹篾特殊的材料肌理与韧性赋予其空间曲率，肆意穿梭的线条产生极富生物形态与动感的柔性造型。本设计通过可穿戴数字技术结合参数化的设计手段，生成竹编纹样与造型，将敦煌飞天与竹编非遗手工艺结合，同时传播了两种传统文化。将竹编工艺融入穿戴技术中，给予竹编工艺与竹木材料新的可能，同时通过建立"吾带当风"可穿戴竹编艺术品牌，不断深耕竹编可穿戴艺术的文化价值，提高可穿戴竹编数字艺术与竹编工艺服饰的关注度与传播度。

03 / CREATIVE CRAFT
创意工艺

FIRST 一等奖作品

殖一

参赛作者 / **孙秋爽**

参赛高校 / **清华大学**

指导老师 / **王晓昕**

扫码查看完整作品

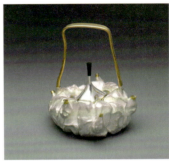

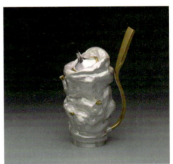

作品简介

《考工记》云:"天有时,地有气,材有美,工有巧,合此四者,然后可以为良。"造物需要选用适宜的材质并通过工艺发挥其最大的美感和功效,达到物与使用者的完美结合。本作品以仙人掌为造型来源(仙人掌、仙人球、仙人剑等根据不同的生长环境演变成了不同形态的组合),在对自然形态进行总结归纳的同时进行夸张变形。本作品在保持实用性的同时,每个短小的壶嘴也可以和大体量的壶身做对比,实现了美观和实用的统一。在工艺上,本作品通过金属折叠、细纹锻打的方式,将表面处理得更加与人亲近。

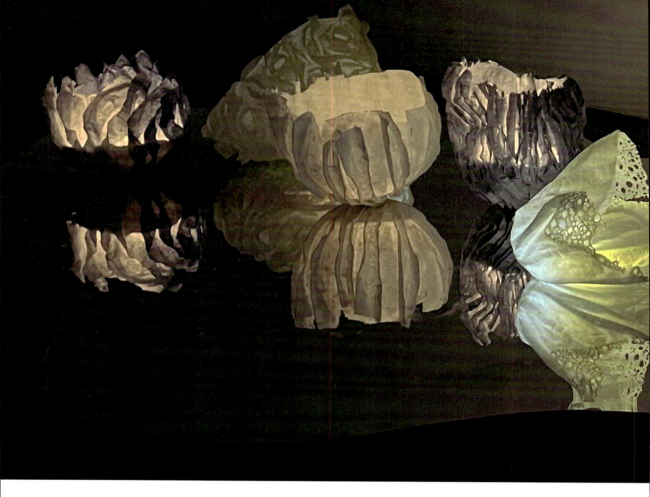

SECOND 二等奖作品

光隐

参赛作者 / 王晓娜
参赛高校 / 南京师范大学
指导老师 / 黄金谷

作品简介

本组作品以菌类植物蘑菇为切入点，对蘑菇的伞褶部分进行抽象、简化、变形，并结合平面构成，使其产生不同的肌理，表现大自然中植物富有生机、自由生长的状态。在本组作品的个别作品上还印有植物浮雕。本组作品共12件，主色调为红、黄、蓝三原色，单个作品则呈现渐变效果。同时，作品对陶瓷这一材料进行探索，将陶瓷与可燃物纤维玻璃进行结合，烧制出薄胎瓷器，薄可透光。

扫码查看完整作品

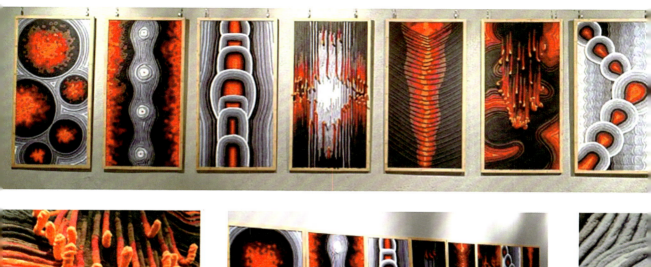
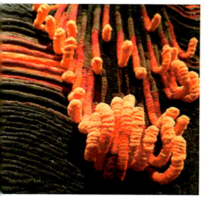
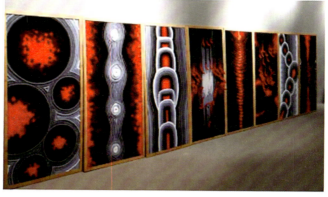

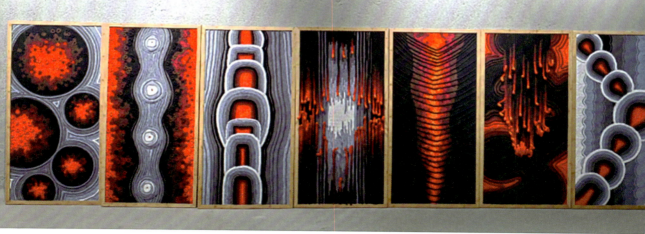

`SECOND` 二等奖作品

光阴荏苒

参赛作者 / 孙雅萌
参赛高校 / 山西大学
指导老师 / 王亚竹

扫码查看完整作品

作品简介

本作品运用线的表现形式，通过构成变化和色彩变化来营造光的意境，从而体现"光阴荏苒的美好"这一主题。本作品整体以灰色调为主，红色是光明和希望的象征，预示着匆匆时光中前进的灯塔，代表着光明、时光、希望等等。通过构成节奏的变化和色彩的对比关系，形成一种视觉的乐章，使视觉或平缓宁静，或急促热烈，就像生命中美好的青春年华。

SECOND 二等奖作品

破晓

参赛作者 / **黄悦**

参赛高校 / **上海视觉艺术学院**

指导老师 / **王艺贤**

扫码查看完整作品

作品简介

本组作品是一组石材雕刻，在蛋的造型上雕刻万物破壳而出之际的形态，因此取名《破晓》，以呼应表现世间万物中隐含的生命规律与自我突破的潜力，也暗含新事物与发展机遇总蕴含在平淡而广为人知的事物中的寓意。

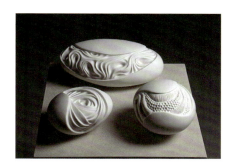
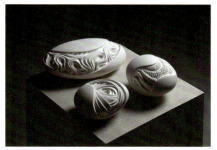

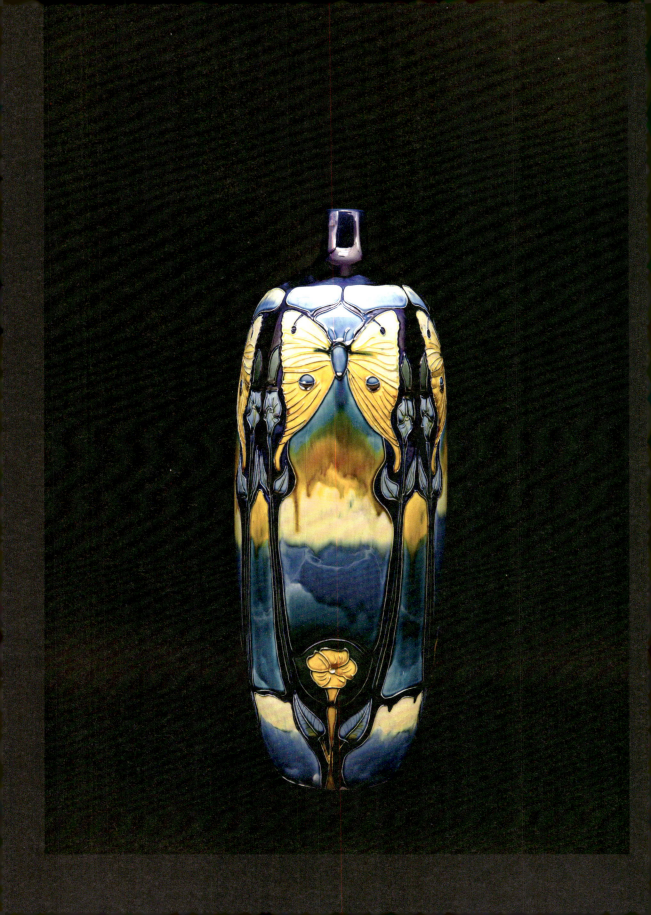

THIRD 三等奖作品

仲春法兰瓶

参赛作者 / **苑文洁 李炳林**

参赛高校 / **太原理工大学**

指导老师 / **王亚韶**

扫码查看完整作品

作品简介

珐花是一种具有特殊装饰效果与独特民族风格的沙胎低温彩釉器,其以自然流畅的装饰、纯粹浓郁的色彩始于元而盛于明,清乾隆后很少烧制。本组作品在对传统珐花工艺和造物思想进行研究的基础上,结合当代设计理念,融合现代元素进行创新形态设计,探索传统艺术发展的新路径。

THIRD 三等奖作品

观溯洄系列

参赛作者 / 刘文琴 张旭
参赛高校 / 景德镇陶瓷大学
指导老师 / 解晓明

扫码查看完整作品

作品简介

本组作品由 7 块瓷板组合而成，瓷板上纵向排列的条形陶瓷泥条，载录着各种书体，整体上看，7 块瓷板表现出模拟月圆缺变化的效果。从古至今，"月"的意象总是能寄托人们万千的思绪，月光每天都不同，但却穿越时光，承载着古今千千万万的故事，希望本组作品能够带给人跨越黑暗的勇气。

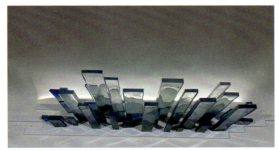

THIRD 三等奖作品

山色凝云翠黛颦

参赛作者 / 王晓娜 徐璇
参赛高校 / 南京师范大学 安徽工业大学
指导老师 / 刘辉

扫码查看完整作品

作品简介

本作品将名画《千里江山图》中的色彩元素与构图进行解析，提取青绿山水中的色彩，再融入现代设计，以现代工艺水晶滴胶实现创作。作品仅选取了《千里江山图》长卷的部分山体形态进行临摹绘画并加以简化，再对画面进行块状分解和交错拼接，用滴胶与金属铜锈的色彩相结合制作成块状装置，以铜绿的轻重变化和层叠关系来展现山峰的远近变化，透明块状物体的前后放置形成山峰交错的形式感。下半部分采用了动态流沙装置，在一段时间内，沙通过水和空气的流动自然下落，形成山脉的形状，与上半部分的静态山脉相呼应，呈现出动静结合的山水画效果。

望月

THIRD 三等奖作品

参赛作者 / 王淞
参赛高校 / 鲁迅美术学院
指导老师 / 漆琰玲

扫码查看完整作品

作品简介

本作品为中国传统大漆茶具，灵感来自"海上生明月，天涯共此时"的诗句，通过传统髹漆工艺，运用锡粉莳绘、绞漆等技法制作而成，在器物表面描绘出一幅山水明月的画面，弘扬传统文化的同时，展现了大漆独有的质感和深邃之美。

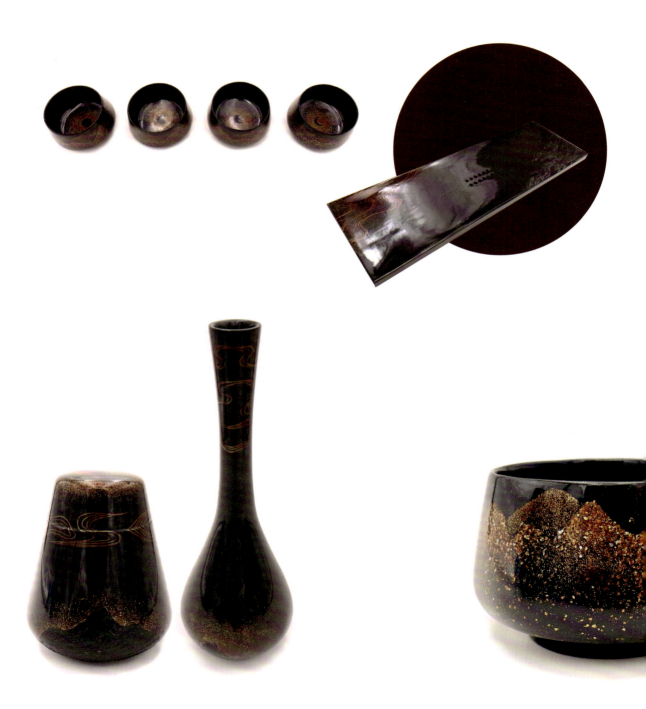

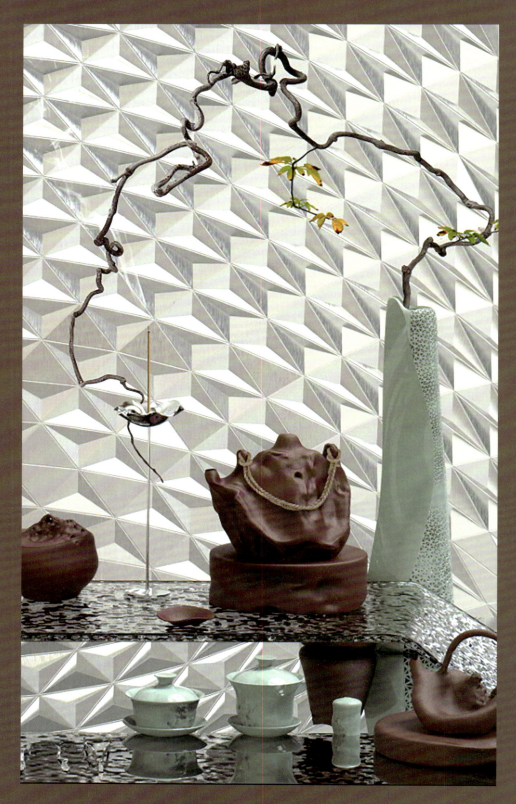

/ LE YUAN

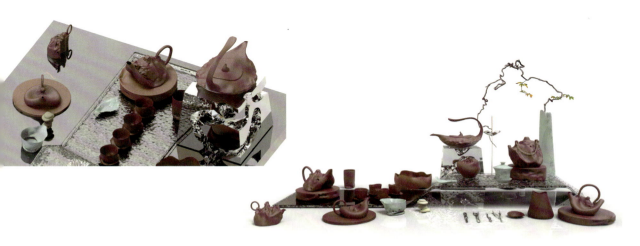

THIRD 三等奖作品

砳园

参赛作者 / 吴凡 吕洋 陆宁
参赛高校 / 南京艺术学院
指导老师 / 邬烈炎 许哲诚

扫码查看完整作品

作品简介

本作品为一组中式紫砂茶具，从物象本身出发，抽取苏州园林中山、石、亭、台、楼等自然或建筑元素，分析其轮廓、结构及相互间堆叠、挤压、碰撞、遮挡关系，运用参数化算法模拟其中的张拉、掉落、侵蚀、风化痕迹，作用于中式茶具的一般形式，从而得到最终造型。茶盘采用两段错落的造型，形成高低落差，与盖碗、公道杯、茶杯等物件摆放，意在表现雨水打在池面荷叶上的声音和景观，赋予其"蕉叶半黄荷叶碧，两家秋雨一家声"的意境。屏风的形式来源于苏州园林布局图像，局部开孔参照园林中的借景手法，参观者透过其亦可鸟瞰、窥视茶具的局部，模糊了图像与实景、平面与立体、正视与俯视等多重视角的边界。

FOLDING HANKOU
EXPLORATION OF MIXED LIVING SYSTEM IN INDUSTRIAL HERITAGE MODIFICATION FOR THE COMMUNITY
汉口折叠：工业遗产改造中混居模式的探索

FIRST 一等奖作品

汉口折叠
工业遗产改造中混居模式的探索

参赛作者 / 路畅
参赛高校 / 武汉大学
指导老师 / 熊燕 李鸥

扫码查看完整作品

作品简介

本方案的场地位于武汉大智门火车站，南部为密度极高的里分建筑群，北侧为高层公寓住宅，毗邻江汉街，紧挨轻轨站，遥望汉口江滩。大智门火车站始建于1900年，是京汉铁路上的重要枢纽，百年间五湖四海乘客的人生轨迹交叠于此，汉口因此而富庶繁华，武汉因而成为九省通衢。20世纪90年代，新站落成，老站废弃，仓库破拆，宣告了大智门时代的终结，复兴大智门火车站，便要在新的时代条件下寻找新的方式：汉口折叠。

折叠新老代际：老年人主要居住在南部里分，年轻人主要居住在北部公寓，设计将两类人群折叠在同一组建筑中，不同时间由不同群体使用。

折叠白天黑夜：老年人主要在白天活动，年轻人只有晚上下班后活动，将时间纳入建筑设计的考量维度，黑白被折叠于此。

折叠城市自然：汉口工业文明扩张，是不断吞并自然的过程。本方案设计了盘旋而上的绿化带，自然融于建筑，建筑隐于自然。

ATRIUM

ENTER THE INDUSTRIAL UNDERGROUND NIGHT CLUB

GO THROUGH THE ATRIUM

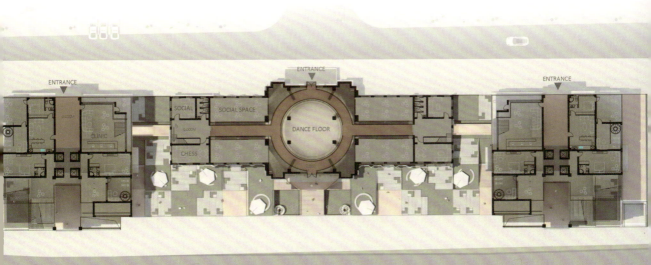

休闲空间 Leisure Space

游戏与动式聆听策略
"看见的你"——可视

- 情境互联情绪共鸣空间氛围门类属性等方式。
- 开放式场景的搭建，人际情感关怀方式也会融于空间当中，在舒展开来人群
 之间加强了信息和空间的信息感知感知感。
- 人际与情境统为一体空之，天是要因情绪信息混乱，
 虚拟性的旅行空间予人消大的中央公园，虚拟式虚拟空间整合不同参与，开放空间意义为多义性。
- 设计场景以物理这方式和社交形式之感，连接某不同的形式之间。亲多一种"
 可视可瞬可听"的设计感性音之，加深多本活动分享会设计力使深感交。

交流空间 Communication Space

触点与空间在场中用
"沉浸式生活圈——可视"

- 基于情感需要观点、意点、情感需要的沉浸开放设开放合在当"浸入"（ABSENCE）会公情感空间里事件将设场参与者与场合情绪。
- 情感，人从视觉到空间感知交集融式综合沉浸感共同过程描述，构成公多样艺术同活动的共同语言。是一场最情感中心流与情感共享——
- 情感，新类别参与人共同设合一个完成实现这，流连，实际空间大人物情绪信息之间触相感情感共。
- 情感生。这情之下，我们人类情感与情之"情绪流连之"及"情绪交大"和关系展开的公众展。

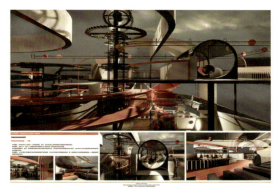

SECOND 二等奖作品

渗透的轨迹
基于多米诺效应的动力学情绪互渗实验空间

参赛作者 / 郑凯丽 潘文远 黄琰翔

参赛高校 / 南京艺术学院

指导老师 / 徐旻培

扫码查看完整作品

作品简介

本方案为一个互动性展厅，是一个基于多米诺效应的动力学情绪互渗的实验空间，也是一场思维的实验。互动性的展厅设计作为公共娱乐空间，其互动性和综合性的特点决定了此空间的地理位置，交通便利且人流量大的地段是首选条件。对于本方案来说，设计的问题并不局限于设计本身，而是设计参与社会价值观的发展和塑造。本互动展厅的设计以空间为叙事方式，尝试运用多米诺效应的动力学原理来构建空间，通过空间生成单元体的加减法，解构重组原本完整的叙事时空，使所有参与人同处于一个社区游戏空间里，城市、空间游戏、叙事和人的情绪感知之间产生跨越与融合，生发新社交。

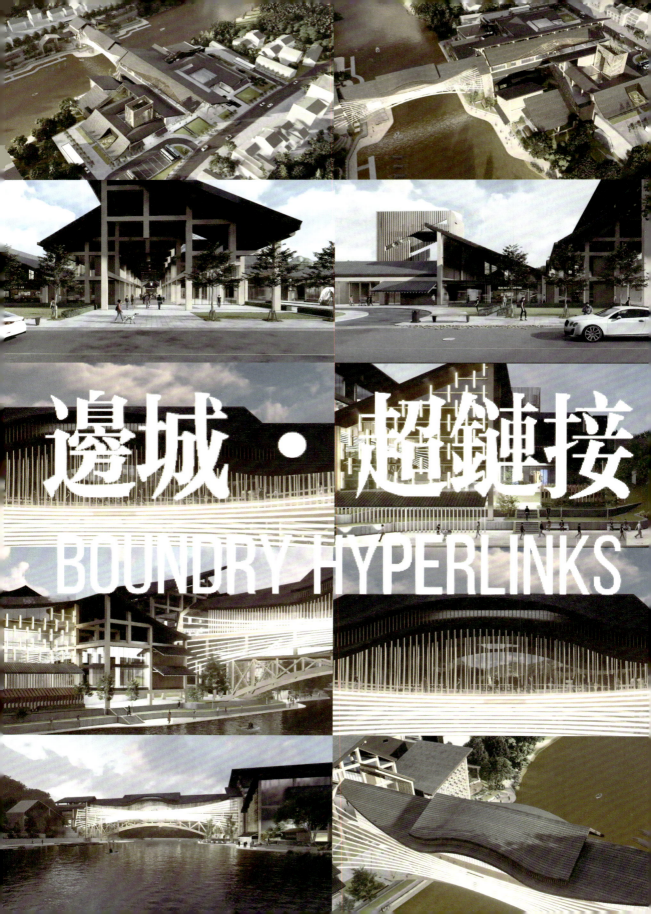

邊城·超鏈接
BOUNDRY HYPERLINKS

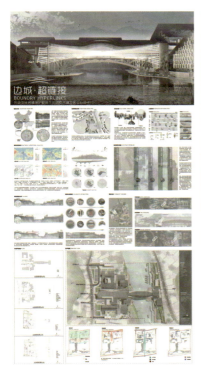
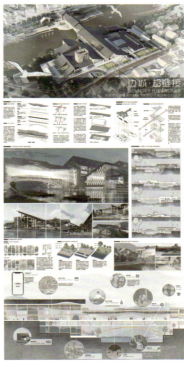

效果图 EFFECT DRAWINGS

效果图 EFFECT DRAWINGS

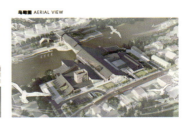

鸟瞰图 AERIAL VIEW

`SECOND` 二等奖作品

边城·超链接

参赛作者 / 邓凌云

参赛高校 / 重庆大学

指导老师 / 孙俊桥

扫码查看完整作品

作品简介

地处三省边界的洪安古镇是重庆著名的历史文化名镇，见证了移民文化的兴起与商贸文化的繁荣，但洪安古镇的现状是过度商业化和同质化的古镇旅游建设，让洪安逐渐失去了灵魂。本方案是基于历史文化名镇保护角度下的洪安古镇游客中心建筑与景观规划设计，拟建于清水江畔原古镇广场，建筑占地约9000平方米，建筑总面积约15000平方米，整体规划设计有完备的基础服务设施、全新的古镇游客服务大厅、环境良好的游客休憩区以及剧场、展厅等附属功能。在此基础上，游客中心还架设了两层的人行桥通往对岸，以"超链接"空间特性为建筑设计手法对建筑内的交通及空间进行串联，用风雨桥与垂直交通构成整体。

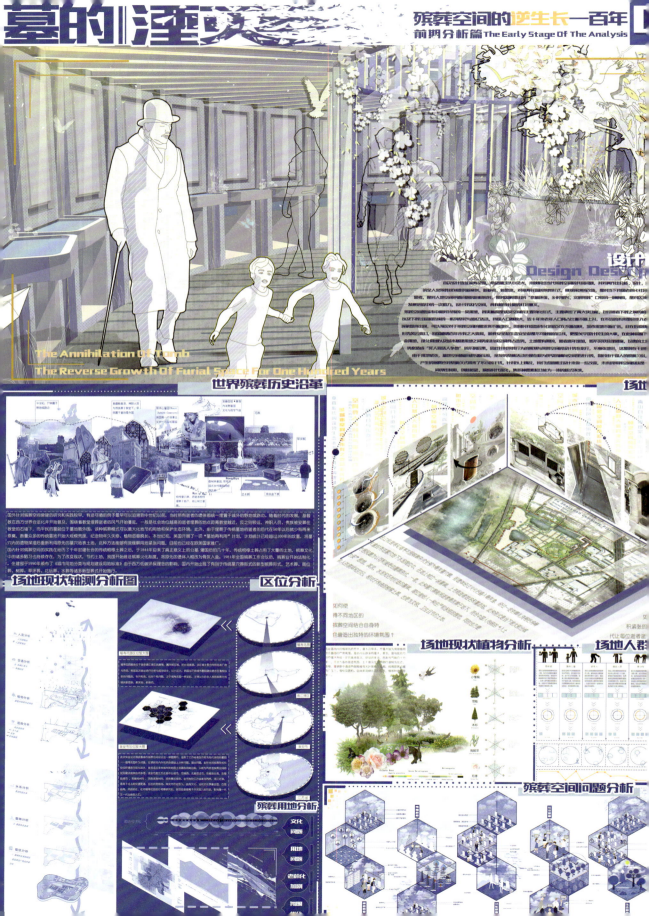

> SECOND 二等奖作品

殡葬空间的逆生长一百年

参赛作者 / 徐艺文 王倩 邓长霖 丁杰 蔡檠

参赛高校 / 淮阴工学院

指导老师 / 华予

扫码查看完整作品

作品简介

本方案针对我国墓园这一特殊城市空间展开探讨，在分析了当下殡葬空间存在的诸多问题后，尝试用新的设计手段重新定义空间演变过程，创造性地提出了"短期着眼于墓园人工构筑物的优化，长期着眼于人工构筑物的消亡"这一设计策略，伴随着绿化生态空间的不断扩展，以达到墓园之中人工墓"湮灭"、土地问题和生态问题最终得以解决这一总体目标。同时将欧洲的壁炉燃烧系统借鉴融入墓碑墓穴单元中，创造出一种集殡葬功能和控烟减排于一体的"悼念环"空间，为当下国内外殡葬空间优化提供了一个新的思路。

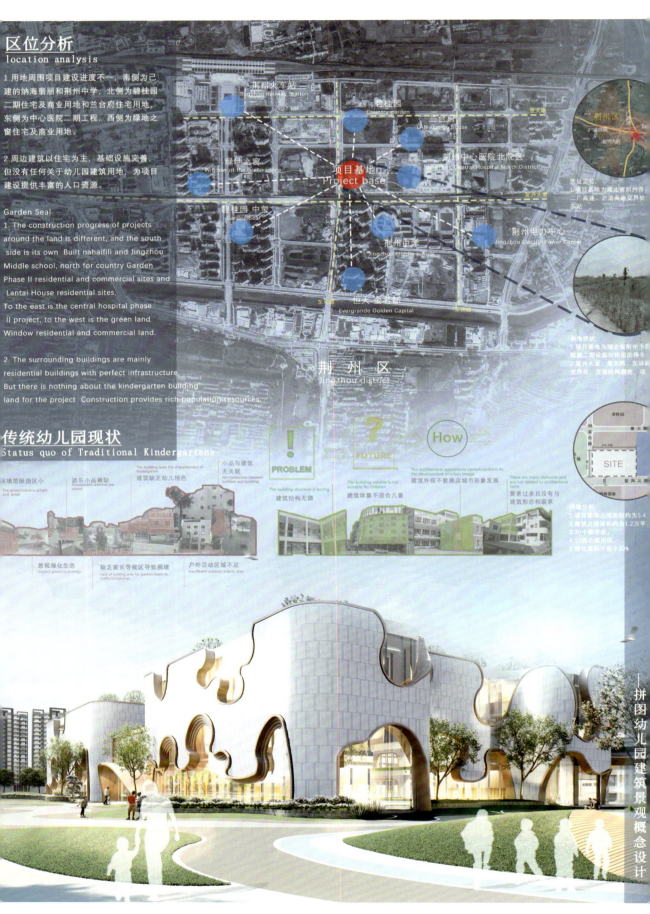

 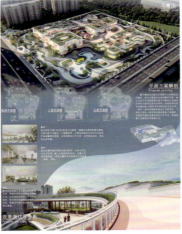 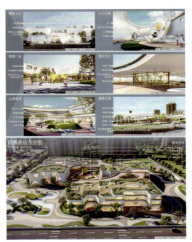

THIRD 三等奖作品

童之趣 忆之体
拼图幼儿园建筑景观概念设计

参赛作者 / 唐子龙

参赛高校 / 长江大学

指导老师 / 欧阳尚海

扫码查看完整作品

作品简介

本方案初衷是为了让儿童在自然环境中健康成长，从不同角度创造富有趣味的多元化空间，鼓励儿童亲近自然。如以"自然·生长"为概念，自北向南充分占据场地，建筑层层叠高；如设有中庭，保证儿童活动空间和采光充足；如屋顶花园采用垂直化设计，为儿童提供可探索、可活动、可学习的场所；如内外无处不在的曲线感，以及搭建连廊和中央增加体块的尝试。幼儿园的区域划分也引入了儿童"拼图式"回忆的理念，如"上房揭瓦""秘密基地"等，充分调动儿童的积极性，在保障儿童隐私的同时又激发其主动交流、探索的兴趣，拉近建筑和儿童的距离，使建筑真正成为童年记忆的载体。

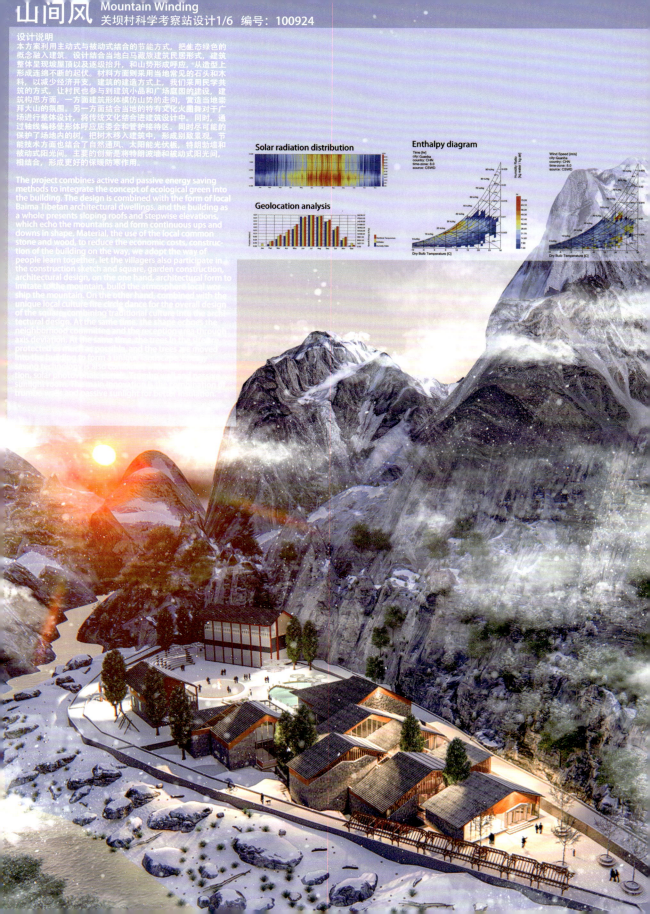

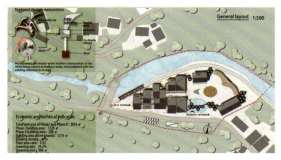
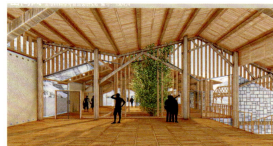
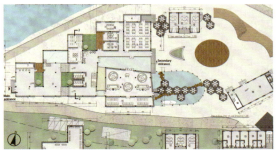

`THIRD` 三等奖作品

山间风
关坝村科学考察站设计

作品简介

参赛作者 / 刘忻杰

参赛高校 / 上海应用技术大学

指导老师 / 蔡亚鸣

扫码查看完整作品

本方案运用主动式与被动式结合的节能方式，把绿色生态概念融入建筑。建筑设计结合当地白马藏族民居形式，整体呈现坡形屋顶并逐级抬升，与山势形成呼应，连绵起伏。材料方面则采用当地常见的石头和木料，以减少经济开支。在建造方式上，采用民学共筑的方式，让村民也参与到建筑小品和广场庭园的建设中。在建筑构思方面，一方面模仿山势的走向，营造当地崇拜大山的氛围，另一方面结合当地特有的火圈舞对广场进行整体设计。同时，通过轴线偏移使形体呼应居委会和管护接待区，并把树木移入建筑中，保护树木的同时形成别致的景观。节能方面也综合运用了自然通风、太阳能光伏板、特朗勃墙和被动式阳光间，并创新地将特朗勃墙和被动式阳光间相结合，形成更好的保暖防寒作用。

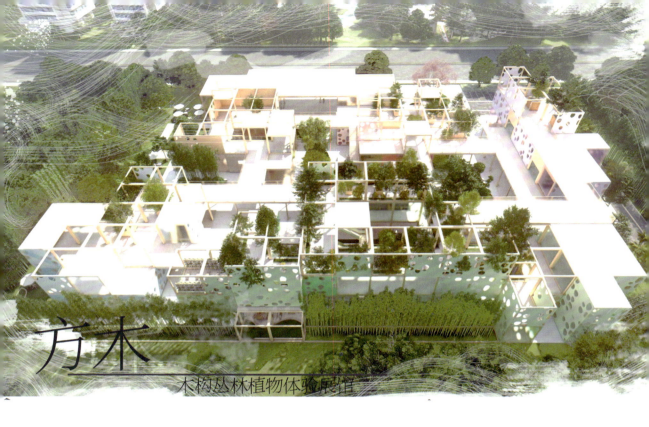

方木
木构丛林植物体验展馆

THIRD 三等奖作品

方木
丛林主题展馆设计

参赛作者 / **陈晓彤 文博芸 江旭彤**

参赛高校 / **天津美术学院**

指导老师 / **都红玉**

扫码查看完整作品

作品简介

当"内卷"成为一个高讨论度的话题时,说明这种压力已经具有普遍性了。因此,团队希望建造一个丛林主题展馆,给公众回归自然、放松休息的片刻时间。本方案设计的展馆空间为一个环保可持续空间,综合了展览、科普、体验、休闲功能,并由可拆卸的模块体系组成的丛林主题科普体验展馆。展馆整体为木结构框架,由不同的模块单元组成,像积木一样,每个展馆都由多个单元组合拼接,形成或大或小的模块集群。展览路线相对自由,为使观展人更沉浸更放松,不准备规定严格观展路线,使不同展馆单元形成自由的连接,人在其中能自由探索。展馆分为室内、室外两部分,展览将引导观展者走进森林,自然放松。

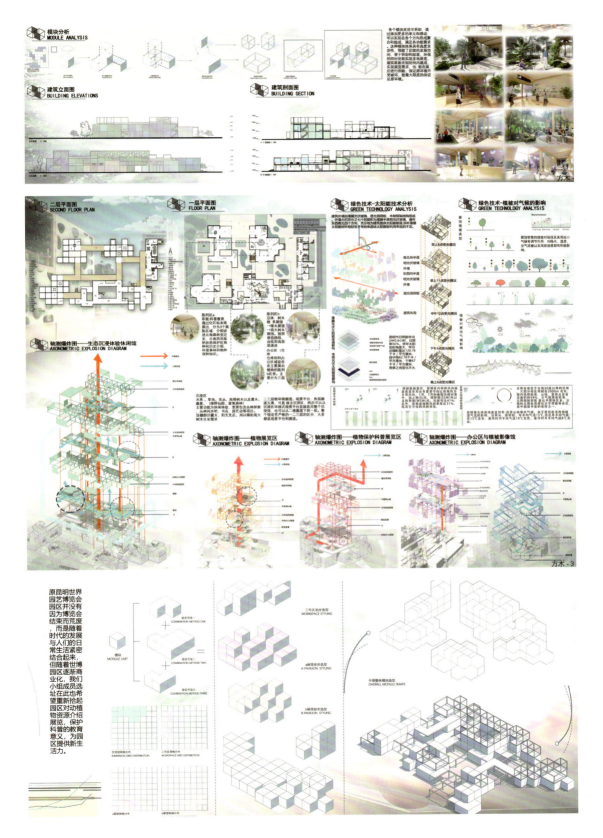

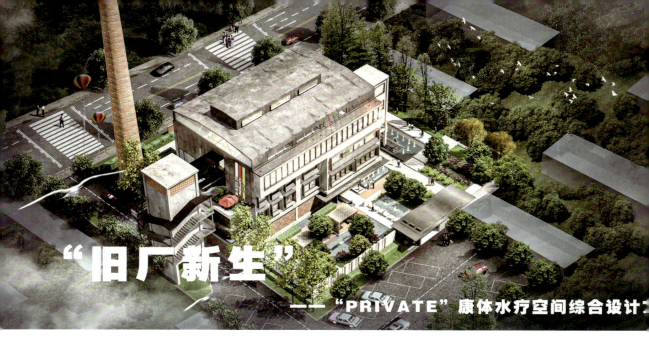

`THIRD` 三等奖作品

旧厂新生
私人康体水疗空间综合设计方案

参赛作者 ／ 周皓宇 何艺凤 姚王盛

参赛高校 ／ 上海师范大学

指导老师 ／ 周昕涛

扫码查看完整作品

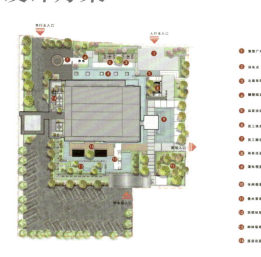

作品简介

本方案遵循"城市更新""尊重城市工业遗产"的设计理念，建筑设计尊重厂房的个性，保留部分砖墙，小面积使用落地玻璃窗增强室内采光与室外交互，采用凸窗与格栅材质丰富立面。景观设计采用叠水和跌水景观，呼应水疗空间属性。同时保留了烟囱作为制高点，形成鲜明的场地符号。利用塔楼三角形的特色结构，设计建筑主入口，打造商业服务空间的特色。室内设计则利用肌理丰富的石材和纯度较低的木材，打造具有现代感的水疗康体空间。

· 景观植物配置分析

Analysis of landscape plant configuration line layout

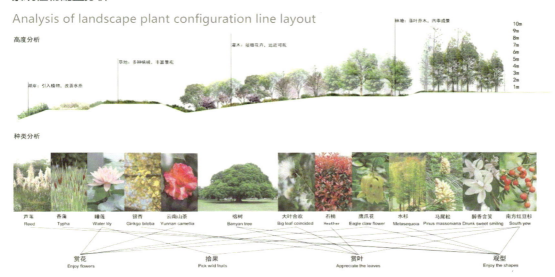

93

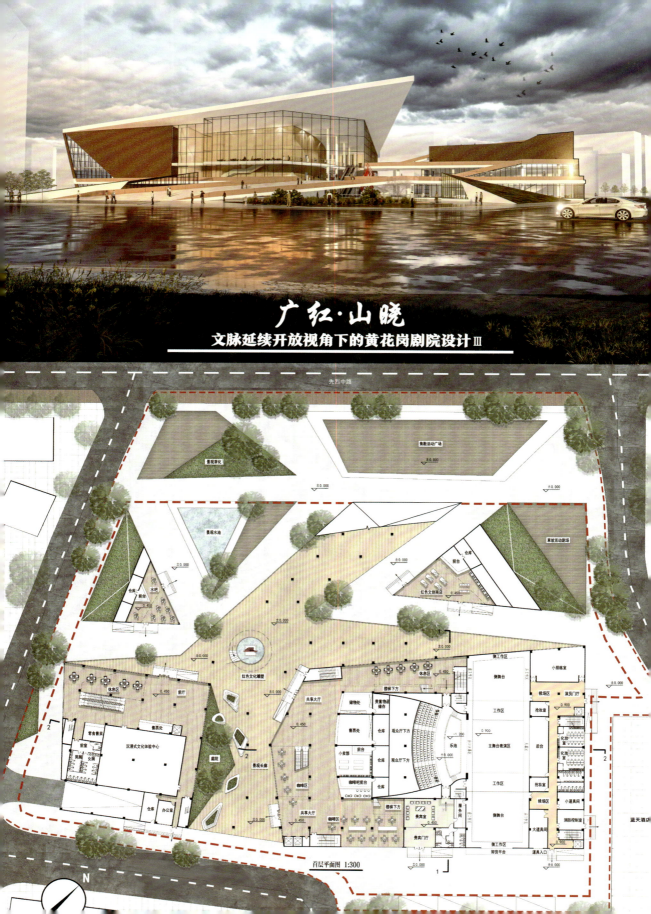

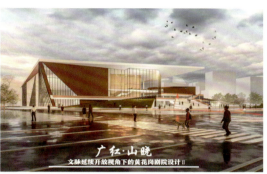

`THIRD` 三等奖作品

广红·山晓
文脉延续开放视角下的黄花岗剧院设计

参赛作者 / 邱世龙
参赛高校 / 广东工业大学
指导老师 / 王瑜

扫码查看完整作品

作品简介

本方案为黄花岗剧院设计，位于广东省广州市越秀区先烈中路，场地面向著名的红色历史纪念公园"黄花岗七十二烈士纪念公园"。经调研发现，场地接续了黄花岗公园的主轴线，公园内的景观可以容纳较多的人休息玩乐。而经过对比调研当代剧院设计，发现其正朝着共享及开放发展。因此本方案的设计策略主要有二：一是主轴线文脉的延续，二是文脉延续的同时向外多向开放。为达到此目的，设计运用地景式景观建筑的手法，提取了代表红色文化的山石元素，刚硬激昂，通过丰富的折线延续黄花岗纪念公园轴线的"起承转合"。延续文脉的同时形成无界包容的剧院综合体空间，并通过"首层通廊""中庭错位""活力偏庭"等一系列手段激活空间之间的连接关系，形成丰富的剧院业态。

05 / CREATIVE ART

创意美术

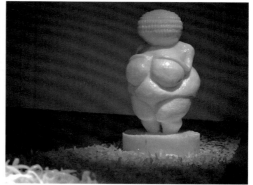
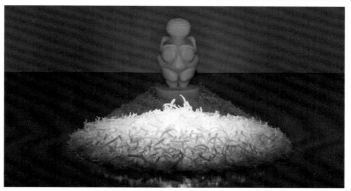

FIRST 一等奖作品

四百六十斤

参赛作者 / 庄皓智
参赛高校 / 四川美术学院
指导老师 / 杨北辰

扫码查看完整作品

作品简介

这件作品使用的材料为一整块重达 460 斤的实心塑料块，以纯手工的方式一锤一锤雕凿而成，雕凿对象为目前所记载的最早的史前人体雕刻——3 万年前的《维伦多夫的维纳斯》。塑料一直是机器专属的加工材料，本作品尝试重新定义这种材料的加工方式，不使用注塑和 3D 打印这种高效的加工技术，而是采用纯人力这种事倍功半到近乎荒唐的行为来展示科技时代下传统手工艺者的处境。在这件作品中，作者把雕塑变成一个行为的载体，通过这种行为诠释匠人精神，致敬存在于艺术史第一页的那个起点，在科技引领的当下，强调人的力量，探讨人与科技的关系。

无·岸

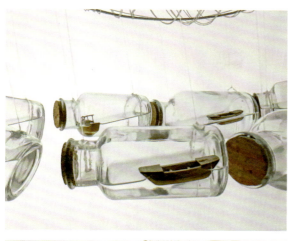

`SECOND` 二等奖作品

无·岸

参赛作者 / **陈力**

参赛高校 / **上海师范大学天华学院**

指导老师 / **陈如华**

扫码查看完整作品

作品简介

本作品是对漂泊的情感展现。现代性漂泊中"根"的意义受到了一定程度的瓦解,家族成员居住分散、联系减弱、情感淡漠已经成为常态。作品中 1 艘钢丝船悬挂在空中,下方悬挂着 8 个装有小船的玻璃瓶,当钢丝船开始摇晃前行,底下的玻璃瓶伴随着撞击声也跟着一起晃动,看起来像是 1 艘大船裹挟着 8 只小船无目的地航行。钢丝船隐喻大时代,玻璃透明而易碎隐喻漂泊者的情感和心灵。作品旨在揭示漂泊的隐性层面:我们置身于无法提供相对稳定意义的现代性航船中的无根漂泊,不断流动着的个人情感、心理无所寄托。

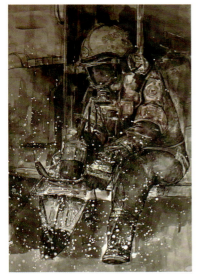
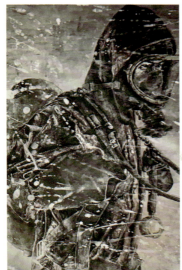
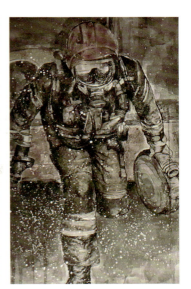

> SECOND　二等奖作品

烈火英雄

参赛作者 / **王海旭　林硕**
参赛高校 / **沈阳工学院**
指导老师 / **王菲**

扫码查看完整作品

作品简介

本次创作画面主题选用了消防战士从发现火情到灭火结束的场景。在画面构成中运用了特写镜头角度刻画消防战士的形象特征，其中由戴着护具装备的消防战士和受伤群众组成画面主体，用墨色来表达虚实关系、色彩关系以及质感，偏灰暗的色调表达了消防战士在火场救火的紧张气氛，歌颂了伟大的消防战士为人民安全勇敢无畏的风采。

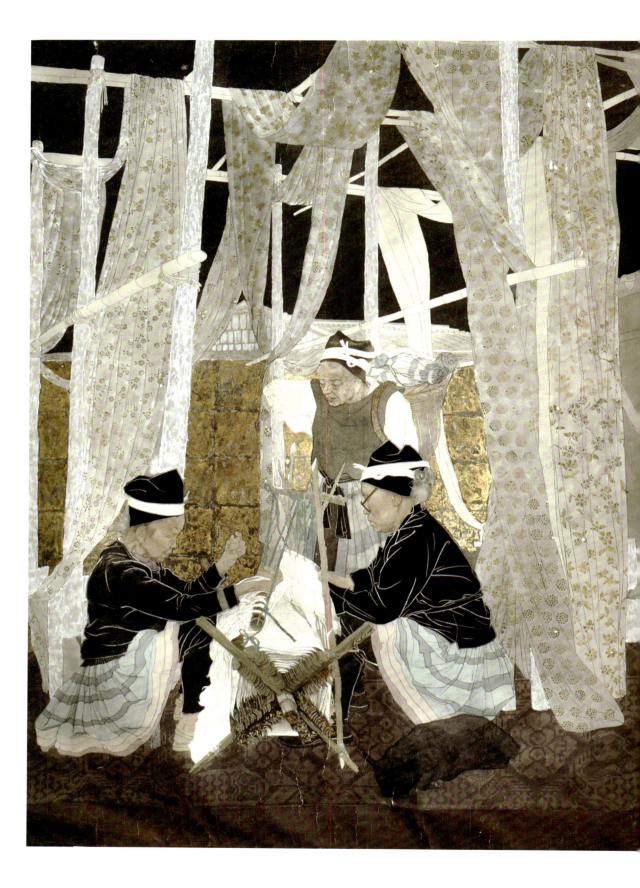

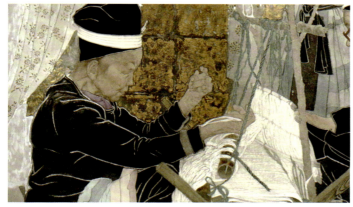
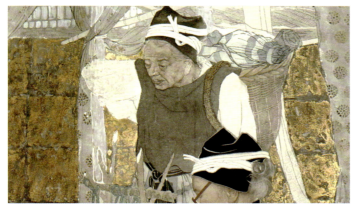

《无字史书》局部图

[SECOND] 二等奖作品

无字史书

参赛作者 / 时铭成
参赛高校 / 中央民族大学
指导老师 / 范新国

扫码查看完整作品

作品简介

本次创作画面以墨色为主，展现了白裤瑶族纺纱的场景。长久以来，白裤瑶族遇到有纪念意义的事情都会先记录在随手采摘的叶片上，再织成图案，这些图案像无字史书一样流传下来，形成了他们独特的视觉民族史。

105

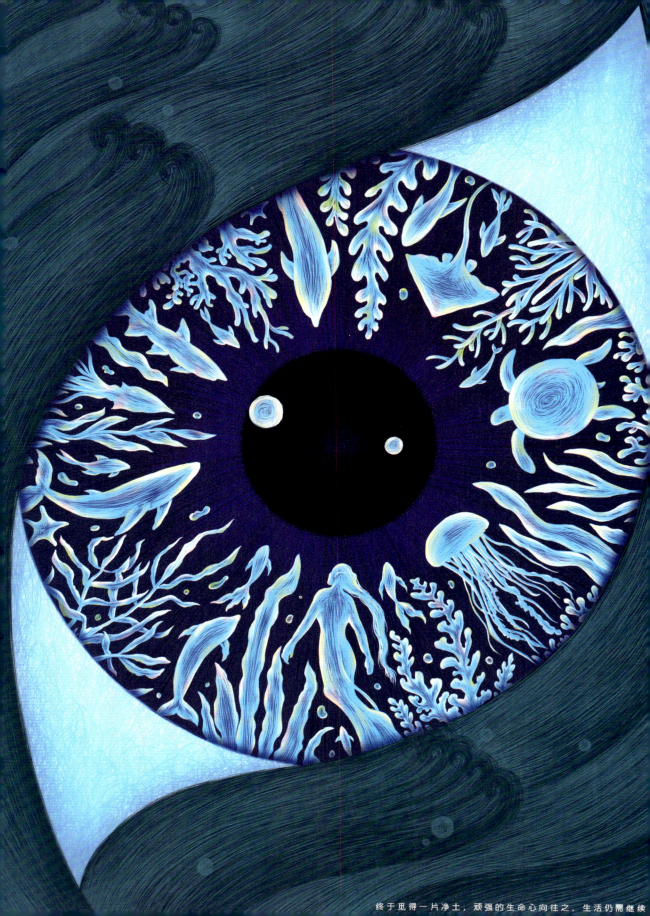

终于觅得一片净土,顽强的生命心向往之,生活仍需继续

THIRD 三等奖作品

希冀

参赛作者 / **向欢**

参赛高校 / **南京艺术学院**

指导老师 / **季鹏**

扫码查看完整作品

作品简介

水之性善利万物,万物因水而生。该系列插画作品将眼睛作为主要元素,与4个不同场景的水生生物进行结合,以人与自然的关系为主题,通过叙述"危机、挣扎、寻觅、新生"4个故事,表现危机过后,生灵终于觅得一片净土,虽然未来充满未知与挑战,但希望的曙光终将支撑着万物继续生活,这就是水生万物的宽容与博爱。唯有人与自然和谐相处,世界的未来才能更加美好,这是作品希望传达的理念。

`THIRD` 三等奖作品

呼噜噜系列

参赛作者 / **沈文怡**

参赛高校 / **上海大学**

指导老师 / **苗彤**

扫码查看完整作品

作品简介

本系列绘画作品全部采用矿物色和有色土绘制。由于岩彩的特殊性，在层层叠加之下，各种矿物色互相折射的色彩需要凑近才能看清，画面也并非传统画面那样可以平面观赏。画面中的小猫叫沈英俊，年方 3 个月，目前最大的事就是睡觉。作者描绘了沈英俊最喜欢的几种睡觉姿势，看它睡觉，是作者获得治愈的方式，也希望看到这个系列的人能和小猫一样拥有好梦。

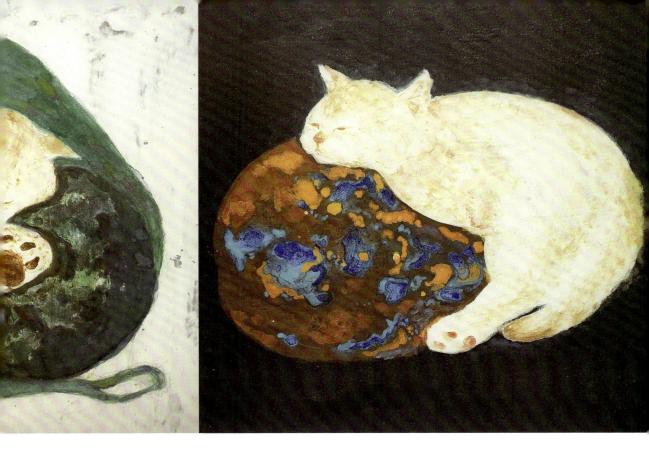

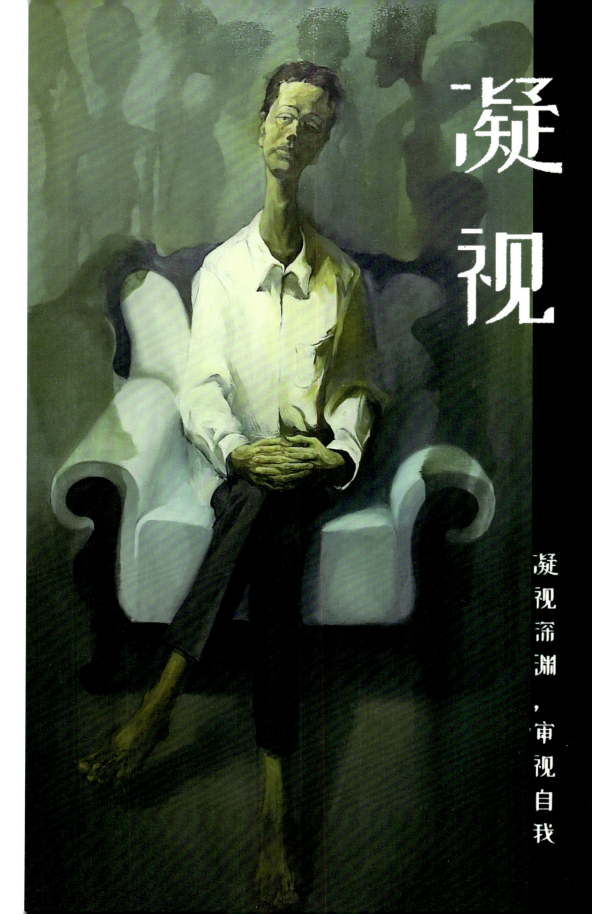

凝视

凝视深渊，审视自我

[THIRD] 三等奖作品

凝视

参赛作者 / **袁啸 吕猛**

参赛高校 / **扬州大学**

指导老师 / **刘智勇**

扫码查看完整作品

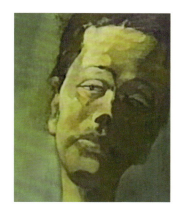

作品简介

人类的凝视具有一种力量，能传递能量，达成一种精神的交流。"与恶龙缠斗过久，自身亦成为恶龙"，"凝视深渊过久，深渊将回以凝视"，在快节奏的生活环境下，人们每天都在忙碌重复着一天又一天的工作，我们是否已经成为所谓的"恶龙"，是否已经渐渐忘记了"鲜活的自我"？两位作者希望以油画的表现力，唤醒人们重新审视自我，思考哲学最基本的问题：我是谁？我从哪里来？我往哪里去？

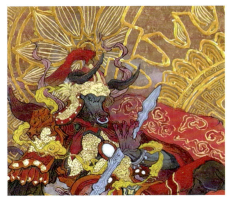

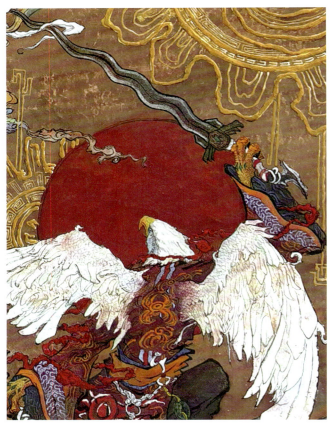

《印》局部图

[THIRD] 三等奖作品

印

参赛作者 / **高天翔**
参赛高校 / **上海海事大学**
指导老师 / **毛宇佳**

扫码查看完整作品

作品简介

作者从中国传统神话题材出发，结合具有中国特色的年画创作的形式，创作了这幅岩彩国潮神仙斗法图。画作色彩鲜艳，造型独特，具有鲜明的国风特色，引人入胜。

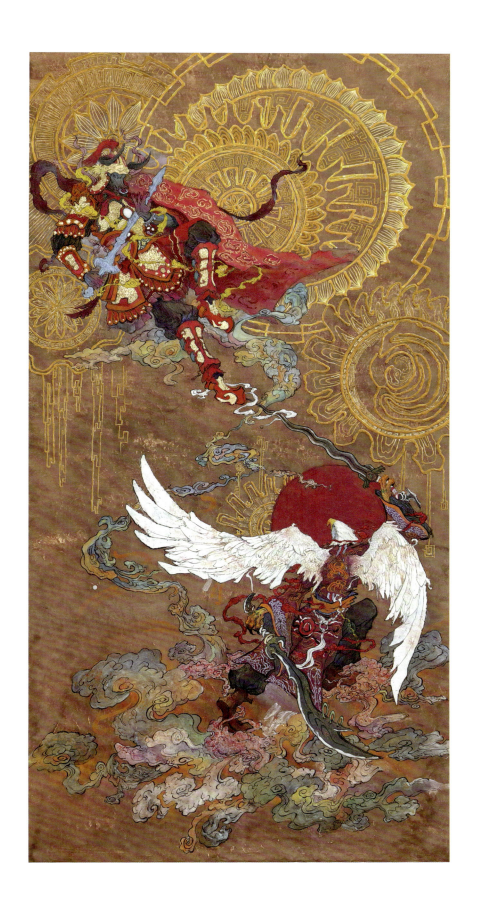

THIRD 三等奖作品

内卷

参赛作者 / **朱雅凝**
参赛高校 / **山东工艺美术学院**
指导老师 / **刘宁**

扫码查看完整作品

作品简介

"内卷"是当下的流行词,被青年大学生们广泛应用,校园内、教室里、宿舍中处处可见。大学生活到底该是躺平还是该做"卷王"呢?这样的困惑,就是这幅绘画作品创作的源点。

06 / CREATIVE PHOTOGRAPHY
创意摄影

`FIRST` 一等奖作品

未来图像

参赛作者 / 刘芷瑜

参赛高校 / 广西师范大学

指导老师 / 刘宪标

扫码查看完整作品

作品简介

自20世纪20年代前后先锋艺术出现以来,抽象摄影也开始兴起。对于很多创作者而言,抽象摄影更能表达心中的复杂感受,可以非理性地对感受进行视觉化呈现。这组摄影作品是作者连续4个月行驶在桂林夜晚的路上,利用长时间曝光,记录时间与光穿梭留下的痕迹,最后借助Photoshop,将每一条光轨抠图并叠加到一起创作而成。一条条不同颜色、不同形态的光轨,呈现出另一种视觉效果的时间形态,形成一幅幅带有神秘感、时尚感、未来感的抽象图像。最终,作者使用了艺术微喷的方式完成了影像呈现。

ZIRAN YUREN

SECOND 二等奖作品

自然于人

参赛作者 / 徐安琪
参赛高校 / 上海工程技术大学
指导老师 / 刘从蓉

扫码查看完整作品

作品简介

本组摄影作品通过 X 光影像和对大自然中形式、肌理等具有相似性的景物进行的拍摄与设计，运用观念摄影中并置的表现形式，试图传达人是自然的一部分，源于自然最终归于自然的创作理念。作品从拍摄对象的特殊性入手，寻找不同的特征和不规则之处，注重画面整体效果的简洁性，尝试用影像最为直观的视觉冲击力激发人们的反思，引起人们对自然的思考。

SECOND 二等奖作品

俏皮话

参赛作者 / 罗淑扬

参赛高校 / 上海工程技术大学

指导老师 / 沈洁

扫码查看完整作品

作品简介

歇后语,也称俏皮话,是我国民间流传最广的传统语言文化之一,富有浓重的生活气息,短小、风趣、形象。作为一种独特的语言形式,俏皮话本身就蕴含着文字之美,经过演变变得越来越抽象简练,随着"读图时代"的到来,渐渐消失在生活中。这组摄影作品以歇后语的汉语言文化推广为出发点,通过摄影技术将歇后语的"象形"属性展现出来,即将歇后语高度提炼的文字信息制作成"图像",用创意摄影简洁干净的画面传达出其抽象想法,让传统语言文化具备形象性、大众化的新面貌。

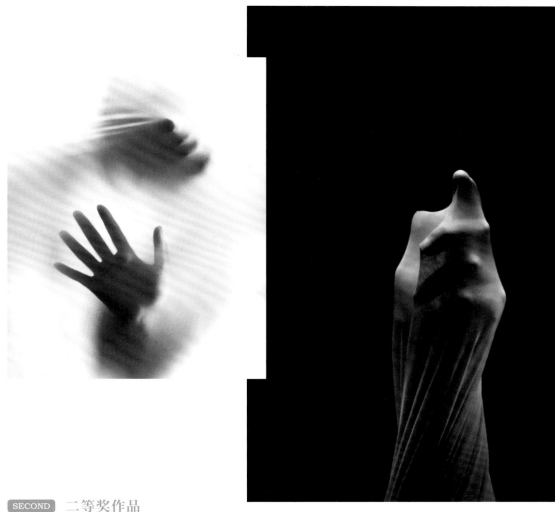

`SECOND` 二等奖作品

我

参赛作者 / **刘鑫**

参赛高校 / **鲁迅美术学院**

指导老师 / **张丹**

扫码查看完整作品

作品简介

本组摄影创作的主题围绕"女性"而展开。女性一生要担任各种角色，这些角色注定要承担许多责任。但是不论处于哪个位置、担任哪种角色，女性都不应该被所谓的条条框框束缚，而应该学会爱自己，可以偶尔脆弱，偶尔释放，别人不能定义自己的人生。作者通过本组摄影作品倡导，对于外界的"非议"，女性亦无须耿耿于怀，而应该趁现在微风不燥，走好自己的路。

`THIRD` 三等奖作品

孕育

参赛作者 / 甘雨
参赛高校 / 上海理工大学
指导老师 / 付玉竹

扫码查看完整作品

作品简介

透明的树脂下，暗藏着怎样的生机？这些生物，又曾怎样鲜活地存在过？本组摄影作品以琥珀为主体，研究其内里所孕育的生命力，探索生命体的奥义。人的生命从闭上双眼那一刻，将会处于混沌之中，并且失去灵智，失去对身体的操控权。而被树脂所包裹的这些生命也一样，它们静静地待在其中，颜色鲜艳异常，好似鲜活地存在着，却早已失去了生命。作者希望通过这组摄影作品提问，被现实世界所困顿的我们，是否和这些生物一样，早已失去了生命力？

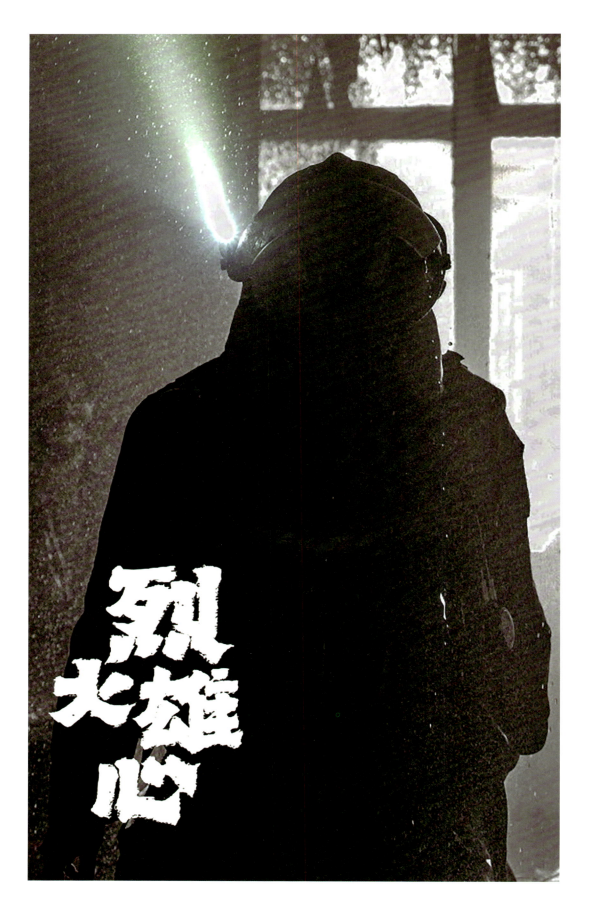

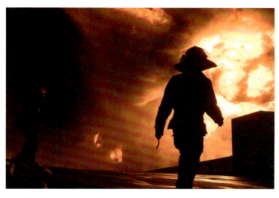
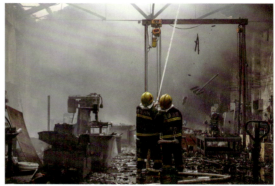
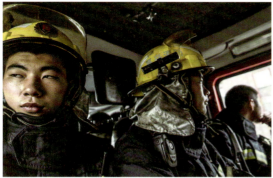
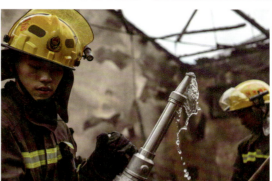

> THIRD 三等奖作品

烈火雄心

参赛作者 / **吕东庭**
参赛高校 / **华东师范大学**
指导老师 / **钱春莲**

扫码查看完整作品

作品简介

本组摄影作品为纪实类摄影，拍摄对象为浙江省嘉兴市南湖区、丽水市壶镇镇、金华市金东区的消防队员们。作者与嘉兴市南湖区的消防员们一起生活了将近一个半月，拍摄内容涉及火场救援、日常训练、生活休闲等。在消防队中，青年力量一直是中流砥柱，在每一次的火场前线，他们用满腔热血浇灭熊熊烈火，在每一声爆炸中，家国情怀与青年担当是他们最坚硬的盔甲；强壮的身躯、坚实的臂膀彰显的是他们青春的力量；不畏艰险、勇往直前的精神是他们青春的涌动；守护城市、保护人民平安是他们青春的创造。

| THIRD | 三等奖作品

再生自然

参赛作者 / 黄逸
参赛高校 / 上海理工大学
指导老师 / 付玉竹

扫码查看完整作品

作品简介

本组摄影作品的灵感来自作者在西北旅行时，发现很多污染大的工厂都建在地广人稀的地方，自然界壮丽的景观因此被或多或少地破坏了。这组摄影作品通过 Touch Designer 加入人们在破坏自然时产生的一些声音，由声音对照片进行偶发性的处理，从而形成扭曲变形的画面效果，景观本身的美感和形态被严重损坏。作品包含了作者个人对自然的记录与反思，作者也希望通过作品展现和反思污染对自然的影响，唤起观者对环境的思考。

THIRD 三等奖作品

向阳向阳

参赛作者 / 李琨

参赛高校 / 上海工程技术大学

指导老师 / 张笑秋

扫码查看完整作品

作品简介

本组摄影作品采用了摄影小孔成像的原理，将发光体通过镜头投射在特殊的画布上，最后再记录在特殊画布上的影像。鲁迅先生曾言："愿中国青年都摆脱冷气，只是向上走，不必听自暴自弃者流的话。能做事的做事，能发声的发声。有一分热，发一分光，就令萤火一般，也可以在黑暗里发一点光，不必等候炬火。此后如竟没有炬火，我便是唯一的光。"这番话在"躺平、摆烂、丧"等声音聒噪的时候显得格外让人警醒。作者想要通过这组摄影作品，表现黑暗里的炬火、迷茫路上的光的信念，倡导人们不断向前。正如作品的名称一样，希望青年人能够为了美好未来而奋斗，向阳，向阳。

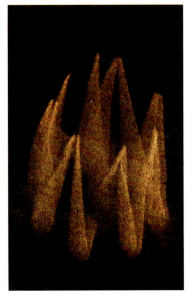

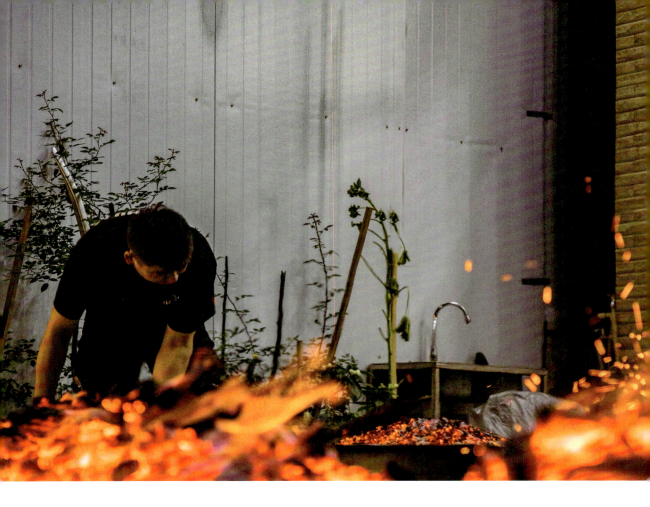

THIRD 三等奖作品

火舞炭光

参赛作者 / **尤佳泳 尤嘉河**
参赛高校 / **华南农业大学**
指导老师 / **涂先智**

扫码查看完整作品

作品简介

炭焙是国家农业文化遗产凤凰单丛茶文化系统中的一门传统工艺。通过炭的温度，让茶叶连续长时间烘焙，改善茶叶的香气、滋味，去除青味、减少涩味，增进汤色、提高醇度，促进茶香的熟化。本组摄影作品从砸炭到烧炭的过程，以细微处和艺术化的角度进行拍摄，展现力量之美与火光之姿，以期为大众展现传统制茶工艺中不起眼和未被发现的美。

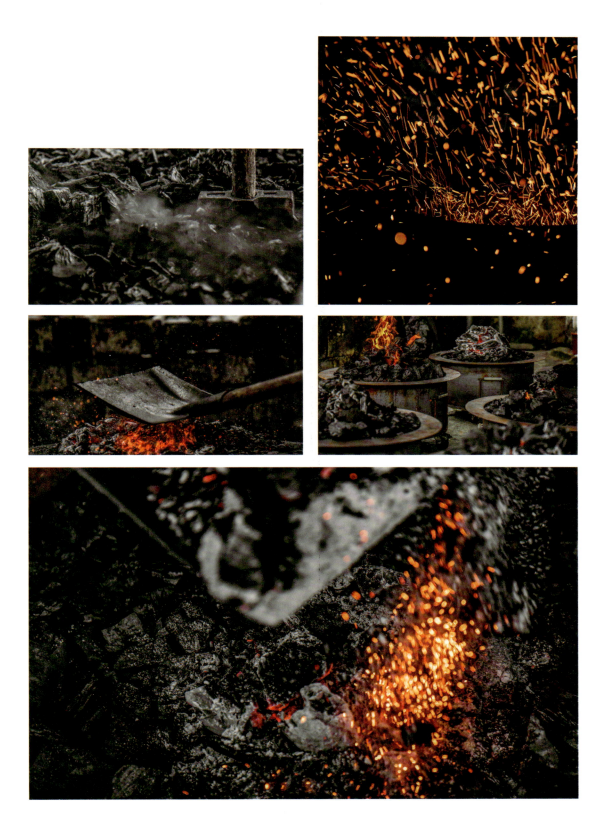

牛臀200G
OX HIP

EIGHT HUNDRED MILES BEEF SHOP

800 MILES

07 / CREATIVE VISUAL COMMUNICATION DESIGN
创意视觉传达设计

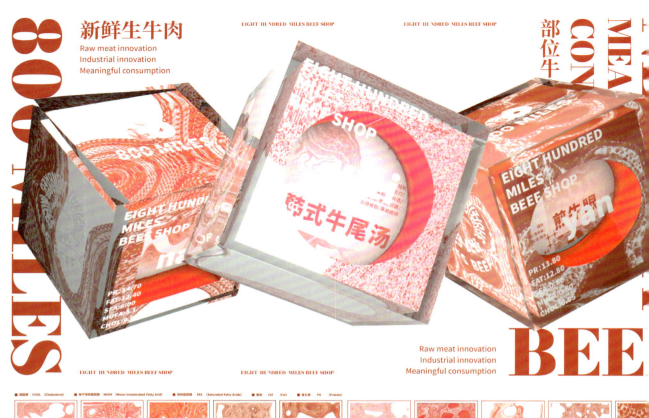

FIRST 一等奖作品

八百里
生鲜牛肉包装设计

参赛作者 / 范怀方 邱子芮

参赛高校 / 中国美术学院

指导老师 / 毛雪

扫码查看完整作品

作品简介

这是一个艺术与科学融合语境下的新消费场景创新，是一个便捷健康的生鲜品牌设计。设计的任务是在新消费的背景下，针对凤起路周边新主力消费人群"都市丽人"，以"生牛肉"为切入点，在营养数据的分析下打造一个健康可视化的创新牛肉品牌"八百里"。这个名称出自辛弃疾的《破阵子》，意为神牛，将历史典故与品牌创新结合，为品牌文化找到了支点。"八百里"最核心的设计理念是健康数据可视化，本设计根据生肉的色泽、纹理及营养含量，形成数据模型，并将数据纹理应用在产品生肉盲盒系列包装上。将各部位肉的形状归纳出来，并将"都市丽人"群体对 10 个部位肉分别最喜爱的 5 道家常菜的食材含量、辅料等数据进行规范，将菜谱印在包装内面，封面则为部位肉纹理和相关营养数据，消费者根据需求选择，拆开即可解决烹饪问题。

Starting with 10 parts of meat, each part of meat extends five daily dishes, with a total of 50 dishes.

以10个部位肉为起始,每个部位肉各延伸出五道日常菜,菜谱总计50道菜。

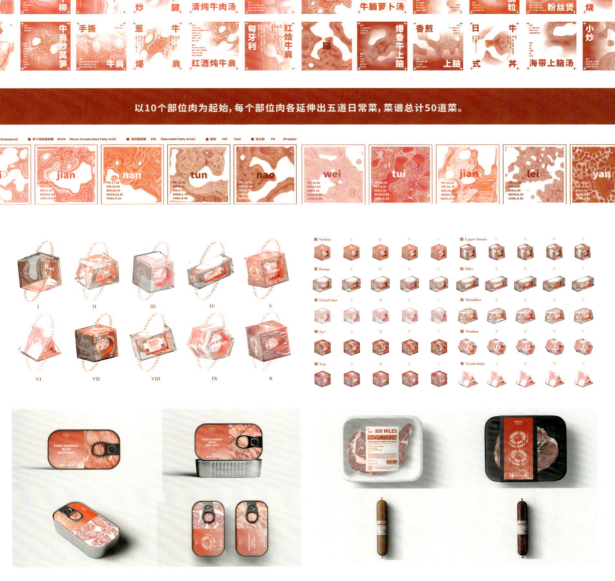

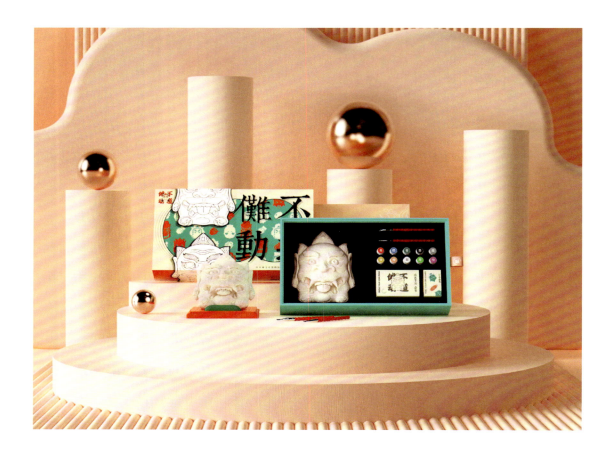

`SECOND` 二等奖作品

傩不动道
上栗傩文化博物馆文创产品设计

作品简介

参赛作者 / 钟宇轩 杨柳
参赛高校 / 上海大学
指导老师 / 夏寸草

本设计基于萍乡市上栗傩文化博物馆的在地属性，通过将傩文化中的具象面具进行抽象提取，并进行平面化、现代化的改造，打造适应现代生活、顺应现代年轻人审美的博物馆文创产品与"傩不动道"品牌形象。旨在通过一系列文创产品与品牌形象传播傩文化，吸引参观游客对傩文化的兴趣和关注。品牌名字谐音"挪不动道"，一是为傩字本身标注读音，二是借词语本意表达留住视线之意，也更加贴合江西道教发源地的渊源。

扫码查看完整作品

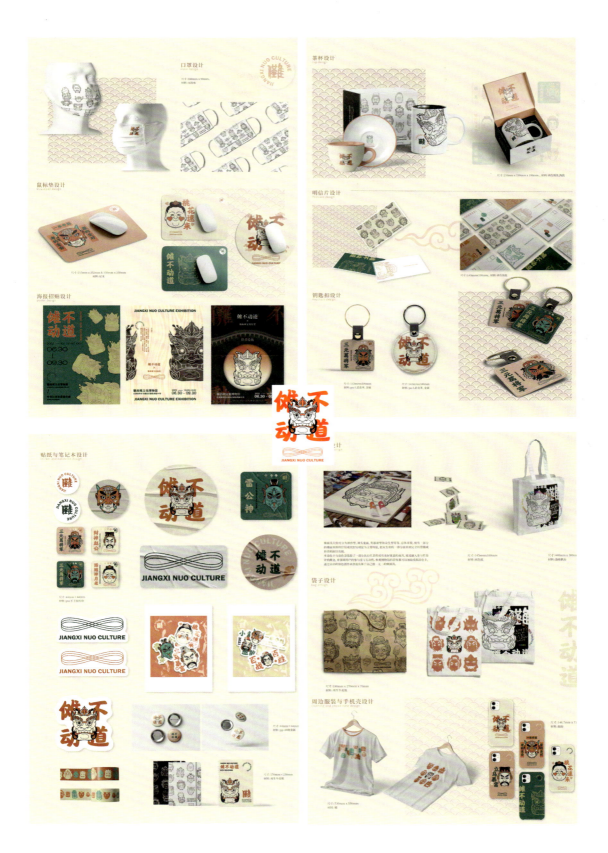

SECOND 二等奖作品

八零商店

参赛作者 / 薛东朝

参赛高校 / 上海大学

指导老师 / 梁海燕

作品简介

当今社会人们的生活变化迅速，身边的一切物品都在马不停蹄地更新迭代。然而，过去的记忆总是珍贵的，也能为人们提供某种精神上的力量。八零商店主打唤起时代记忆的复古国潮品牌，将潮流文化与20世纪80年代的复古风格相结合，希望通过这样的视觉效果让年轻群体能够珍惜现在或曾经陪伴在生活中的物件，尝试去发现过往的记忆，保持一种美好的生活态度。

扫码查看完整作品

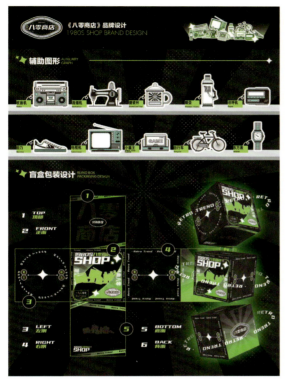
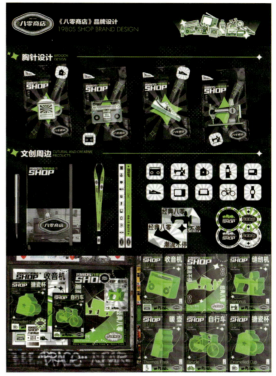
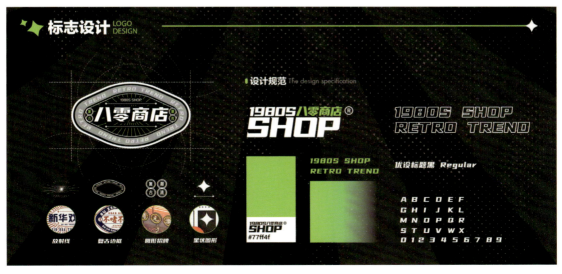

> SECOND 二等奖作品

缬韵之十二时辰

参赛作者 / 刘志伟

参赛高校 / 南京艺术学院

指导老师 / 张抒

扫码查看完整作品

作品简介

本系列作品是对传统夹缬图案进行的再设计。通过对蓝夹缬的提取与处理，将蓝夹缬与中国传统十二时辰相结合，意在保留夹缬图案特点的同时又赋予其新的意义，以求传统纹样在视觉化设计中能够焕发出崭新的独特魅力。

DISPLAY CULTURAL EMBELLISH DESIGN 2022

THIRD 三等奖作品

一点至臻
品牌形象设计 × 海南文化国潮联名

参赛作者 / 吴培超
参赛高校 / 沈阳工学院
指导老师 / 寇大巍

扫码查看完整作品

作品简介

"一点至臻"，指通过一处就能看见最美的。本设计为品牌与海南黎族图腾联名国潮设计。在设计过程中，作者将海南黎族古老的图腾以适度的修饰进行平面化设计，呈现出既符合当下审美又带有鲜明民族特色的设计画面，让消费者仅通过一个民族的一个文化细节，就能看见大美。"一点至臻"应用在美妆产品方面的设计，暗含了美妆品牌的广告语："天生丽质，不须借助外物，一点点的修饰就是最美的。"

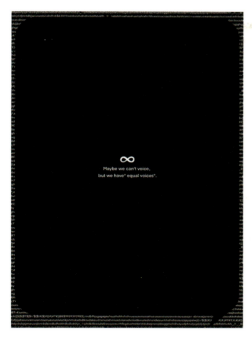

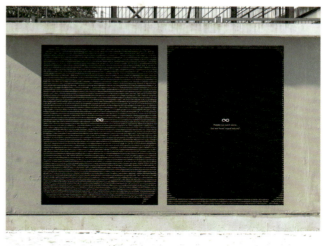

THIRD 三等奖作品

无声的自白

参赛作者 / 韩育峰
参赛高校 / 山东大学
指导老师 / 张晓晴

扫码查看完整作品

作品简介

本设计为一组海报，灵感来源于电影《无声的河》中的情节：毕业生文治来到一个聋哑人学校实习，从未接触过聋哑人这一群体的他，发现这些孩子都有着丰富的内心世界与强烈的表达欲。在社会中，人们对弱势群体总是忽视的，两张海报以对话框为主体，大面积的黑色和密集的乱码表现聋哑人在社会中承受的巨大压力，以及他们对平等话语权的强烈渴求。符号"∞"代表了无限可能，隐喻聋哑人在社会中的不平等地位。这两张海报作品，希望引起社会增加对聋哑人群体的关注，以平等的眼光看待他们，并尊重他们的人权与人格尊严。

THIRD 三等奖作品

先生火锅

参赛作者 / 马雪莹
参赛高校 / 西安科技大学高新学院
指导老师 / 王倩

作品简介

本组设计为 logo 设计，主要以图案和文字相结合，采用传统的版画风格，采取片段场景截取的方式，接地气的同时增加了趣味性。本组 logo 设计的色调采用了红蓝两大色块，与不拘小节的版画风形成别具一格的传统风情，辅以大量的复古元素作为媒介，渲染了古今同吃火锅的温馨氛围。

扫码查看完整作品

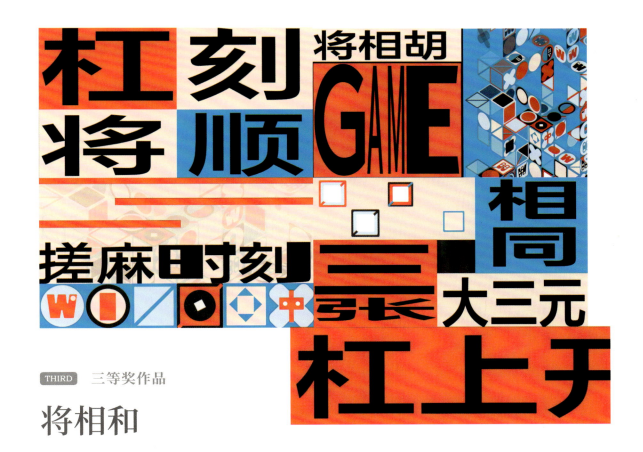

`THIRD` 三等奖作品

将相和

参赛作者 / 张露桐 封菲琪 张俐

参赛高校 / 中国美术学院

指导老师 / 罗澄 刘黄舒晨

扫码查看完整作品

作品简介

本作品为信息图形设计，其中包含信息图表、动态展示和交互设计。本作品旨在理解麻将精神：将相和，将相胡，和而不同，天下大同。作者通过剖析麻将的基本图形，分析麻将胡牌方式及其游戏语言，并综合各地区玩法而设计制定出一系列图案单位，以期让各地方玩麻将游戏的人群和乐融融一起和牌。

DDUO!

一只狗的故事
PET SHOP

`THIRD` 三等奖作品

多多宠物店

参赛作者 / 张楠

参赛高校 / 西安科技大学高新学院

指导老师 / 王倩

扫码查看完整作品

作品简介

该作品为宠物店品牌设计，整体以蓝色为主，展示活泼的氛围，用红色加以点缀，增加热情感，更加符合宠物店特征。logo由狗狗特征结合而来，鲜明的标识性较符合宠物店定位。

08 / CREATIVE HANDICRAFT
创意手造

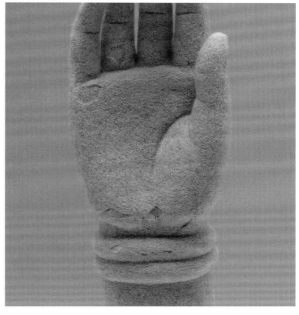

FIRST 一等奖作品

磐石

参赛作者 / 张辰祺
参赛高校 / 上海大学
指导老师 / 高珊

扫码查看完整作品

作品简介

本作品看上去仿佛是历经千年风霜、拥有生命的石雕局部，实际上是一件毛毡作品。作者以两色毛毡混合，塑造石头质感与表层剥落效果；用单针塑造突出中国传统石雕的线描弧度；并在高明度毛毡中叠加人体经脉与肤色，层层堆叠，最后以黑胡桃木和打光展现博物馆陈列效果。作者试图用现代材料将千年的历史拉近，以生物材料赋予冰冷的石头生命的温度。作品的手势为佛像手印无畏印，意为使众生心安，无所畏怖，作者希望这件作品给观者带来不同的体验：人性与佛性、冰冷与温暖、永恒与刹那、过去与现在……

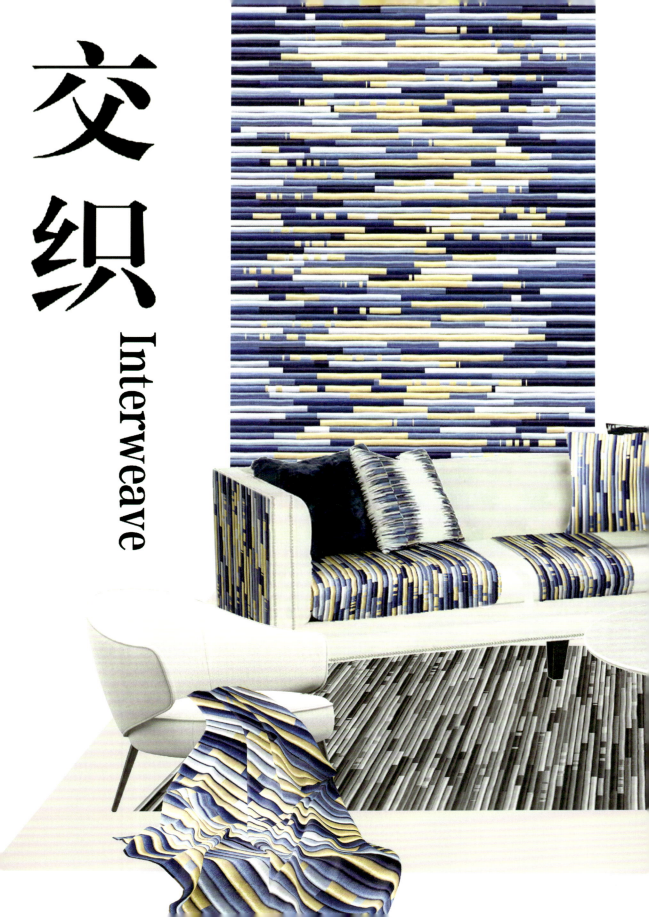

SECOND 二等奖作品

交织

参赛作者 / **罗明军**
参赛高校 / **清华大学**
指导老师 / **张宝华**

扫码查看完整作品

作品简介

本作品受缂丝工艺中穿梭绕线步骤的启发，用纤维艺术表现梭子在经线中游刃有余地穿梭，以展示丝绸作品的细腻、精湛。作品以线构成，先用蚕丝线绕绳，表现梭子在经线间游刃有余，再通过电脑绘画，将唐代宝相花、波斯建筑上的植物纹样进行组合。唐代是丝绸之路辉煌的时代，也是中西方文化密切交融的时代，宝相花与波斯纹样相互穿梭交织在一起，形成花开满地、繁华昌盛的大唐气象。

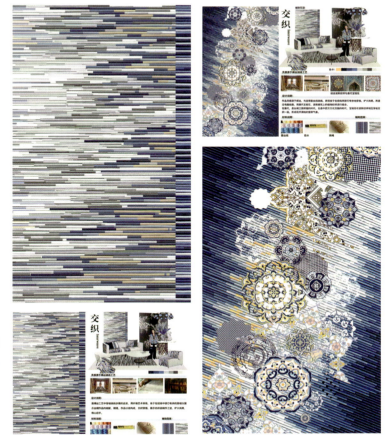

Interweave

潜海之辉

——倡导贝壳回收利用的国潮民族头饰设计

设计理念：

该作品受水母造型启发，以国潮民族头饰为对象创作，采用回收再利用的贝壳贝珠、银、竹子为主要制作材料，参考以回族、毛南族、苗族、傣族为主的多个少数民族头饰，用于文化传播或大众人群和游客固定头发同时有拍摄装饰的作用，更好的贯彻了本土文化与物种多样性的可持续发展理念。

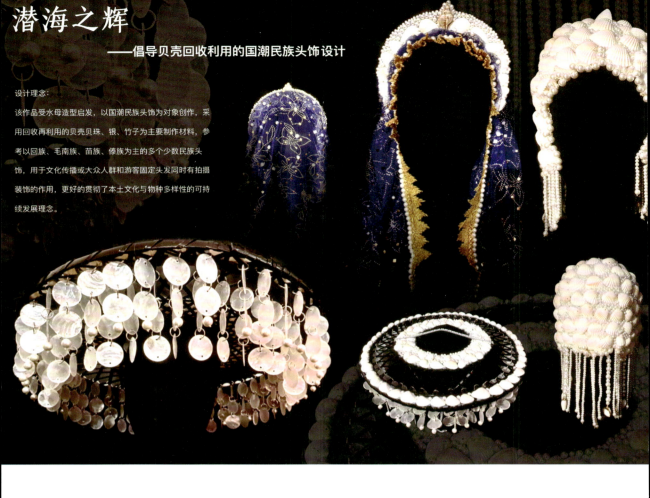

`SECOND` 二等奖作品

潜海之辉
倡导贝壳回收利用的国潮民族头饰设计

参赛作者 / 梁佳

参赛高校 / 天津师范大学

指导老师 / 蒋克岩

扫码查看完整作品

作品简介

本组作品受水母造型启发，采用回收再利用的贝壳、贝珠、银、竹子为主要制作材料，参考回族、毛南族、苗族、傣族为主的多个少数民族头饰，制作了一组国潮民族头饰。这组头饰可用于旅游景点销售，将带有本土民族文化的信息传递给更多的人，帮助本土文化可持续发展。

Qianhai

Zhihui

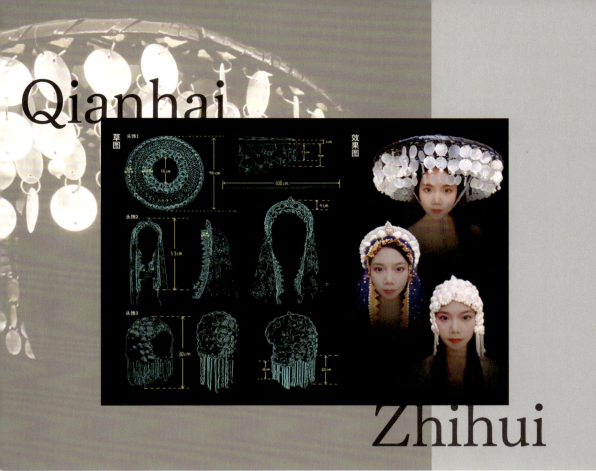

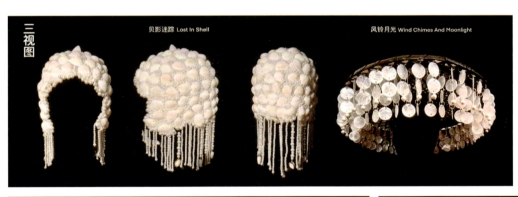

贝影迷踪 Lost In Shell 风铃月光 Wind Chimes And Moonlight

夜的轨迹 The Track Of The Night

翠鸾

CUILUANYIN

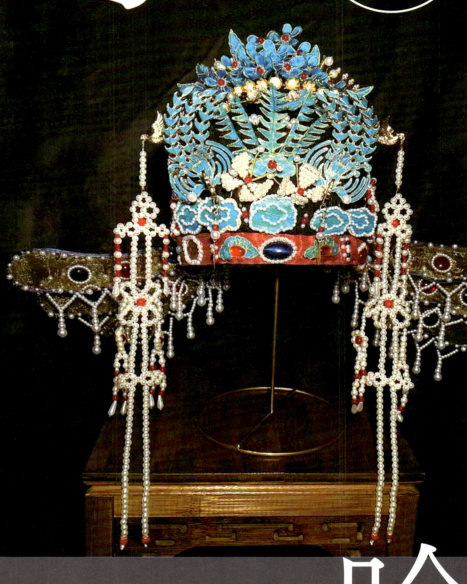

吟

SECOND 二等奖作品

翠鸾吟

参赛作者 / 徐梦欣
参赛高校 / 上海理工大学
指导老师 / 董鹏

扫码查看完整作品

作品简介

本作品是以非遗仿点翠工艺制作的故宫博物院明孝靖皇后三龙双凤冠衍生作品。整顶凤冠延续明代皇后凤冠的形制，打造五凤特色，同时配以传统的挑牌和博鬓。从前的凤冠是用翠鸟毛制成的真点翠来制作，一顶冠就要以几千只甚至几万只翠鸟的性命为代价，这与当下动物保护理念存在较大矛盾。现在的点翠工艺基本采用鹅毛染色，仿点翠色制作，颜色相当，同时也不会危害国家级保护鸟类。此件手造作品在仿点翠的基础上，结合了非遗绒花技艺、非遗辑珠技艺来完成，丰富了凤冠上的手工元素。

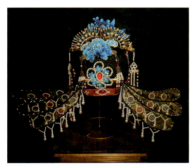
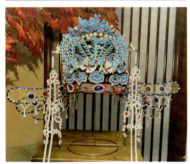
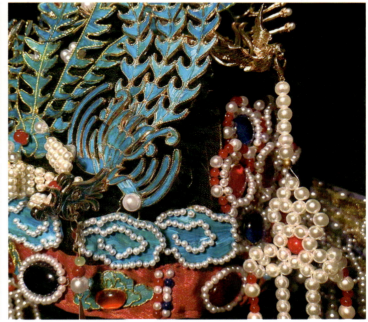

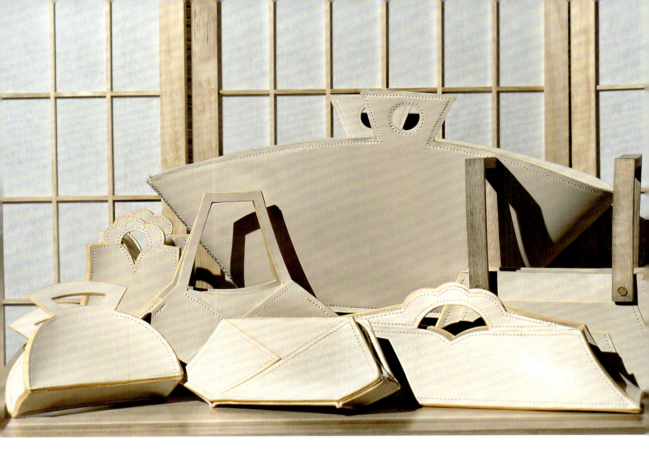

THIRD 三等奖作品

藏于漠上

参赛作者 / 赵丽萍
参赛高校 / 天津美术学院
指导老师 / 李慧

扫码查看完整作品

作品简介

本组作品是以新疆维吾尔自治区的博物馆文物为参考创作的一组手工女士皮包。女包的设计结合文物独特的形态、古典的中国纹样、传说典故的精髓等，运用提炼、重构等设计手段来突出文物的造型美感和民族韵味。作者的设计概念和构思经历了两个月30多张设计稿的打磨和推敲，最终确定了7款设计图进行制作，调整修改了多次版型后，确定了《同栖双鸟》《右衽》《盘耳大小包》《顺》等共7款包的包型尺寸等，米白色的淡雅气质带有"宝藏埋藏在沙漠之中待人发现"的心理暗示。本组女包设计希望成为有故事性、有流动感、具有时尚性并且可持续发展的地域文化记忆载体，让古老的文物通过现代设计的不断传承与创新，成为符合现代审美和大众需求的民族文化象征。

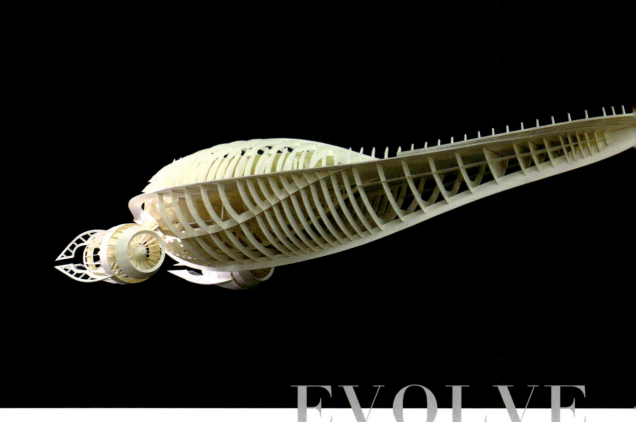

EVOLVE

`THIRD` 三等奖作品

Evolve 进化

参赛作者 / 孙闻珂 梁承睿 董尚阳
　　　　　刘文博
参赛高校 / 中国地质大学（武汉）
指导老师 / 许洁

扫码查看完整作品

作品简介

本作品从传统核舟雕刻的江南乌篷船学习了结构灵感，并由古海洋生物沧龙化石得到造型启发，同时融入了部分近代原子朋克与柴油朋克的设计元素，设计出了一艘以提炼海洋古生物化石元素的形体为船体骨架，兼具原始生命演变厚重感与近代科幻风的探索飞船。船体通身白色，骨状结构众多，取自化石形态；舱室内部结构精细，层级分明，满足不同活动分区；发动机结构巧妙，通过不同能源的交替使用可提供水下与空中乃至太空航行能力（为展示内部骨骼精细结构做了部分蒙皮处理）。想象一下，在海洋生物登上陆地之后，现在人们又借助它的骨架奔赴太空。人类的求知与探险精神永无止境，上天入地下海登极，这便是生命进化（evolve）的本质：征服一切困难与未知。

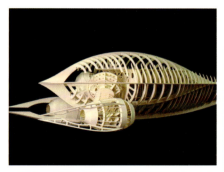
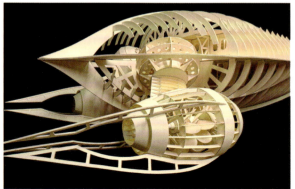

一叶

A leaf

金陵金箔 × 树叶香氛

使用传统凹版印刷工艺的金陵树叶纸香氛。凹凸叶脉采用不同的颜色质感的金箔。体现树叶斑驳以及随着四季更迭，所呈现出不同的颜色。

产品包装图

车载

口袋

挂饰

THIRD 三等奖作品

一叶
非遗金箔 × 金陵树叶香

作品简介

南京金箔又称金陵金箔，是以金、银、铜3种原材料根据需要进行配比后，再通过物理砸压的方式制作而成的薄如蝉翼的金属薄片。南京金箔是中国特种传统手工技艺之一，其煅制技艺更被国务院列入首批《国家级非物质文化遗产名录》。本组作品使用传统凹版印刷工艺制作金陵树叶，以梧桐、银杏、榉树、栾树、泡桐、雪松、香樟、枫叶等8种南京常见的树叶为造型，凹凸的叶脉采用玫瑰金、仿古金、香槟金、K金等不同颜色质感的金箔，体现树叶斑驳以及随着四季更迭所呈现出的不同颜色。外包装是城门形状镂空的图案，内部附带叶子所在南京街道的图片，还附带一张南京树叶分布地图、香水小样、DIY金箔材料包，丰富且有品质。

参赛作者 / 姜雅琦
参赛高校 / 南京艺术学院
指导老师 / 吴映月

扫码查看完整作品

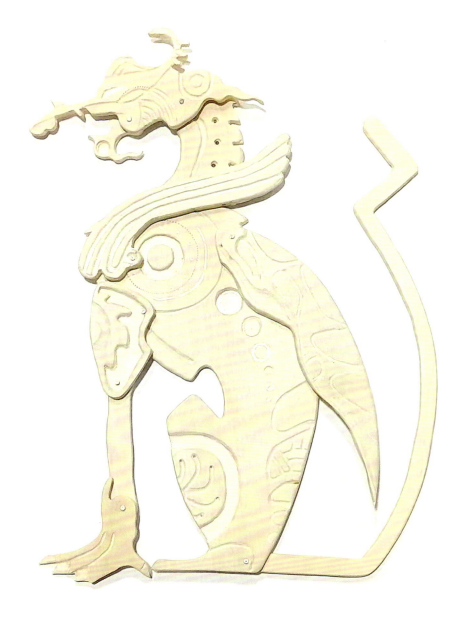

THIRD 三等奖作品

时·龙
手刻活动浮雕

参赛作者 / 张雯倩
参赛高校 / 中央美术学院
指导老师 / 李文峰

扫码查看完整作品

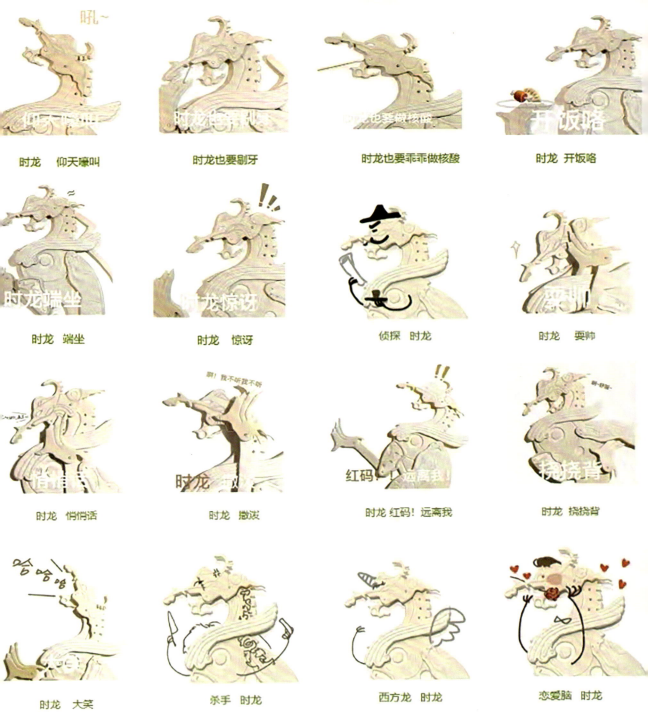

作品简介

这是一件手刻活动浮雕作品。作者通过草图、绘制、复印、雕刻、打磨、钻孔等手工技艺,使得木刻浮雕在一步步中完成,各个部件都可以随意调整,从而改变"龙"的姿态。本作品是作者对传统铜龙形象进行了现代文化的二次创作,让诞生在传统中好像被时间凝固封存的时龙仿佛又活在了当下。

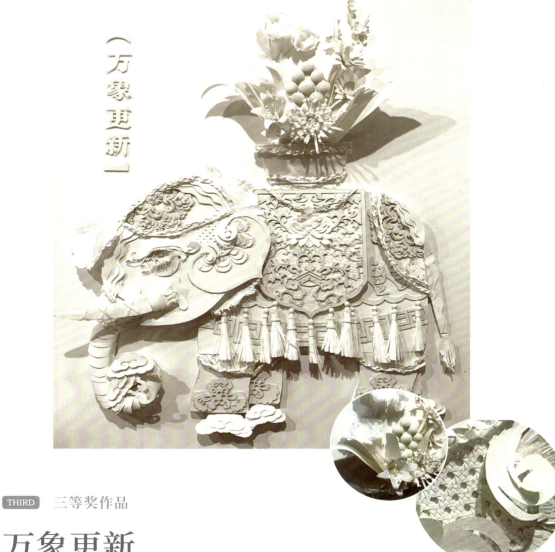

THIRD 三等奖作品

万象更新

参赛作者 / 满虹宇 苏珂 邱明月 过振远
参赛高校 / 上海出版印刷高等专科学校
指导老师 / 陈易

扫码查看完整作品

作品简介

这是一件纸艺作品，设计灵感来自民间传统图案，第一元素为大象、万年青、灵芝；第二元素为吉祥花卉——牡丹、荷花、梅花、菊花、向日葵、百合；第三元素采用了莫高窟第103窟、第320窟的元素和景泰蓝瓷器的回字纹、水波纹、饕餮纹等。纸张选择水粉纸、白卡纸、素描纸、厚卡纸、宣纸，应用了绘制矢量图、纸塑、剪纸、折纸、刻纸、纸编、衍纸、烫纸等工艺，最后组装完成，寓意万物复苏、欣欣向荣的新气象。

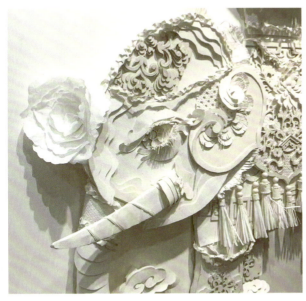

09 / CREATIVE NEW MEDIA ART
创意新媒体艺术

OCEAN&HUMAN OCEAN

INTERACTIVE ART

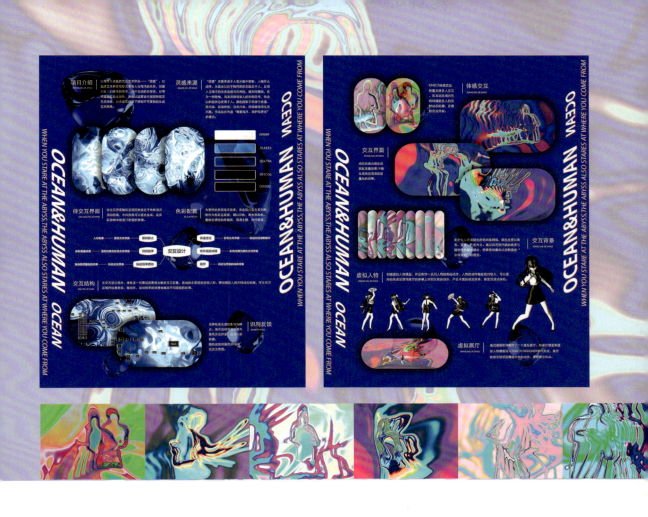

FIRST 一等奖作品

游墨

参赛作者 / 刘玫莹
参赛高校 / 南京师范大学
指导老师 / 李婧

扫码查看完整作品

作品简介

本作品是一件交互装置,将浪花、水流等具象形态抽象化为优美曲线,通过具有现代感的线条滤去了大部分细节,依靠曲线叠加以及色彩变幻而形成独特的流体视觉效果,通过新媒体的视角和形式来表现人与海洋的关系,引发人们对海洋的思考。这种思考是开放性的,赋予了计算机自主性,设计了一定的规则让其自由发挥,从而得到不可复制的生成效果。作品运用TouchDesigner制作完成,首先呈现等待交互界面,并随机呈现流体效果,可以彼此生成融合。当kinect体感交互装置捕捉到人时,触发交互界面,生成人的实时动态轮廓,跟随人的动作演变不同画面效果。

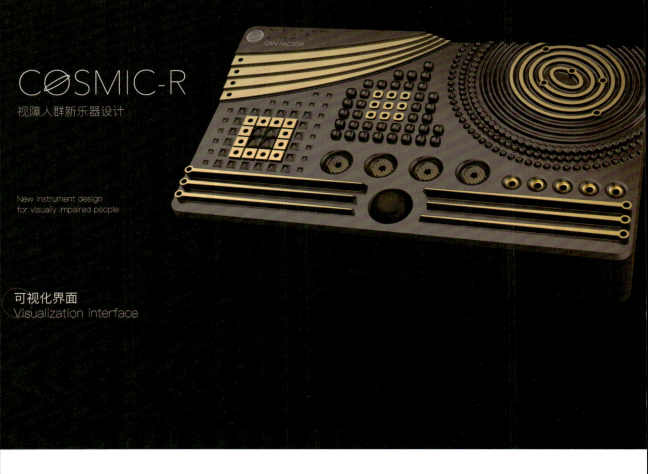

COSMIC-R
视障人群新乐器设计

New instrument design for visually impaired people

可视化界面
Visualization interface

SECOND 二等奖作品

Cosmic-R
面向视障人群的新型数字乐器设计

参赛作者 / 贾云皓 徐逸雪 金希尧 刘兆蕤 江炜韬

参赛高校 / 上海音乐学院 北京航空航天大学 中国传媒大学 中国音乐学院 湖北工业大学

指导老师 / 王韫

扫码查看完整作品

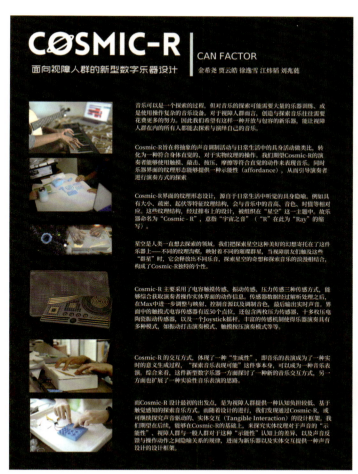

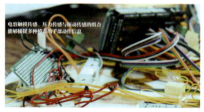

作品简介

音乐是一个探索的过程，但这样的探索需要通过大量乐器训练或操作复杂的音乐设备来实现。对于视障人群而言，创造与探索音乐需要常人无法想象的时间和努力，因此团队希望有一种开放与包容的新乐器，能让更多视障人士去探索与演绎自己的音乐。本作品旨在将抽象的声音调制活动与日常生活中的自身活动做类比，转化为一种符合身体直觉的、对于实物纹理的操作。同时乐器界面的纹理形态能够提供一种示能性（affordance），从而引导演奏者进行探索。综合来看，这件新型数字乐器一方面探讨了一种新的音乐交互方式，另一方面也扩展了一种实验性音乐表演的思路。本件作品主要采用了电容触摸传感、振动传感、压力传感三种传感方式，能够综合获取演奏者操作实体界面的动作信息。传感器数据经过解析处理之后，再进一步调整与映射，最后输出实时声音，丰富的传感机制使得乐器演奏具有多种模式。团队把探索星空这种美好的幻想寄托在了这件乐器上，不同的纹理沟壑映射着不同的璀璨群星，当触及这些群星时，它会释放出不同乐音，探索星空的奇想和探索音乐的浪漫相结合，构成了本件作品独特的个性。

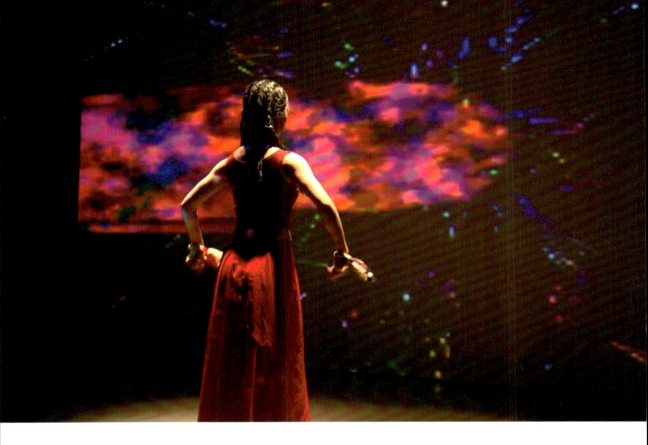

SECOND 二等奖作品

Water Drop

参赛作者 / **陈瑜婕 白宇**
参赛高校 / **上海大学**
指导老师 / **宋瑜**

扫码查看完整作品

作品简介

本作品是通过 Kinect 动态捕捉、后期特效 AE 和创意编程 Processing 生成艺术进行数字交互舞台创作，为舞蹈赋予更强生命力与表现力的新媒体作品。作品分为多个章节：《雨滴》由后期特效软件生成，灵感来源于下雨时的朦胧意境，由 AE 完成具像化表达，生成的视觉效果与主题紧密相连，通过投影仪异形矫正铺满地面与背景，产生裸眼 3D 视觉效果。《繁殖》由数字设计选择粒子效果来体现生命的生生不息，使用动态捕捉技术，由实时交互软件生成投影画面与舞者实时互动。《时空交错》由创意编程 Processing 生成，通过抽象、随机的视觉表达来体现对时间、空间的想象与感知。本作品也是作者疫情期间对生命、生活的感悟与思考。

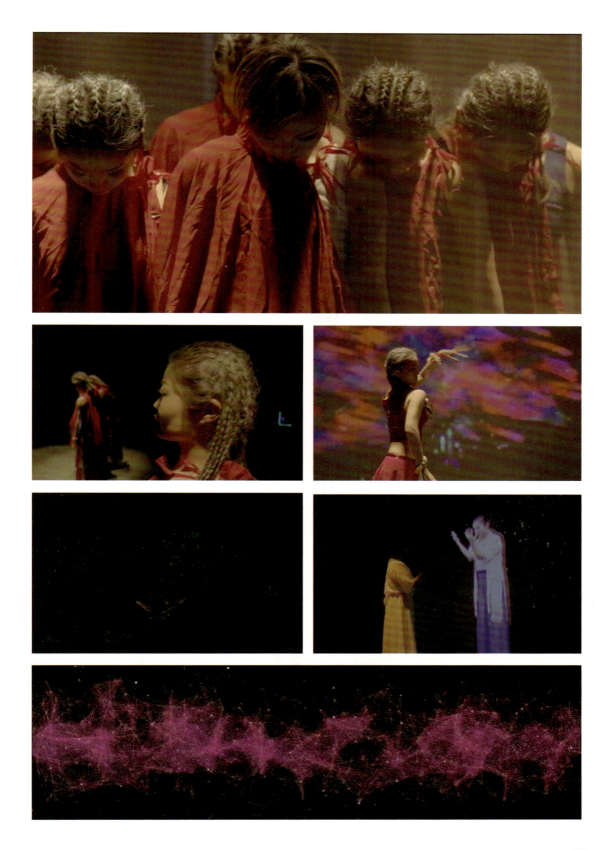

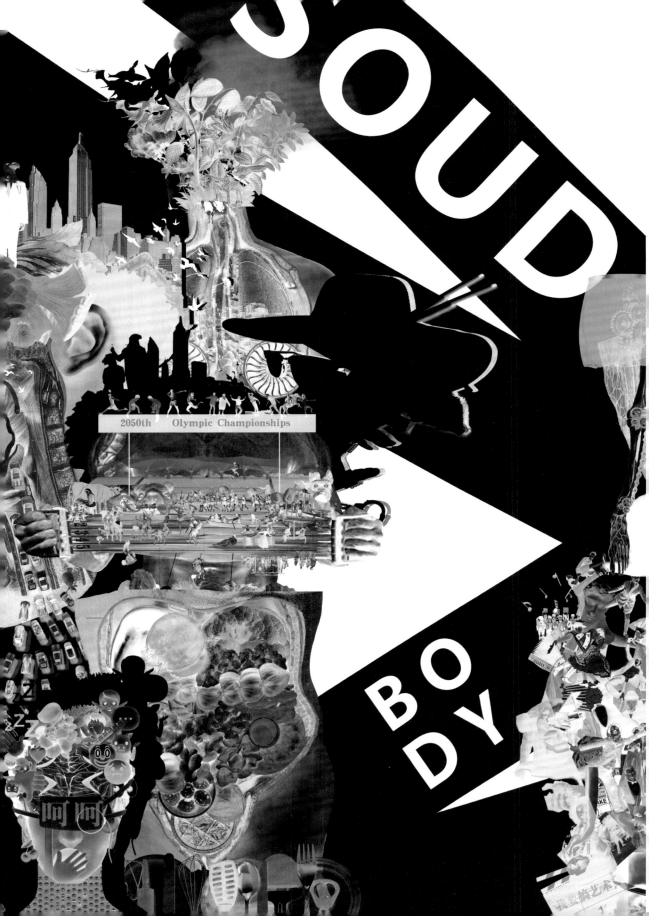

SECOND 二等奖作品

身体交响乐

参赛作者 / **徐玉杰**
参赛高校 / **中央美术学院**
指导老师 / **曹倩**

扫码查看完整作品

作品简介

本作品通过研究德国医生 Fritz Kahn 和哲学家吉尔·德勒兹 (Gilles Deleuze)、费利克斯·加塔里 (Felix Guattari) 对于人体和机器的观念来创作。Fritz Kahn 在 20 世纪 20 年代提出了一个想法：人体是一个工业化世界。他创作的插图大量使用比喻手法，将人体比喻于工业化社会的不同场景。他认为耳朵和汽车是一致的，并且把血液的运动当作火车围着地球的循环运动，把骨骼看成是现代建筑材料，如钢筋混凝土。当下工业化发展产生了两种极端，一方面极致的工业化思维产生了机器崇拜，另一方面是回归自然主义盛行。本作品通过 AR 呈现身体与机器的异化关系，表达当代青年对身体的忽视。作品通过好玩的交互告诉观众，器官的功能面临着哪些问题，让观众意识到身体的重要性。其中有 12 个标识，分别为肺、肾、心脏、大脑、神经、肌肉、消化系统等 12 个身体器官，观众可以扫描这 12 个标识，进入 AR 增强现实界面，看到虚拟画面，聆听身体的声音。

THIRD 三等奖作品

看（不）见的宇宙
微缩场景

参赛作者 / 郑林亦心　段晓蝶　罗琬烨
参赛高校 / 中国美术学院
指导老师 / 谭彬　张婷　李诗琪

扫码查看完整作品

作品简介

人类建造探测器并试图触碰宇宙的边界，却如同"盲人摸象"一样只能感知宇宙极其微小的部分。本作品以视障人群为突破口，利用"不可见的观测"作为研究对象进行讨论。应用"视觉成像图"的平面关系，将"宇宙奇趣""盲人摸象""视觉的剩余部分"3个板块解构为立体空间关系。"宇宙奇趣"是关于早期的猜想与实践；"盲人摸象"则将盲人摸象与人类观测宇宙以思辨相似性并举；"视觉的剩余部分"意味着不可观测的世界。作品还围绕"观测"创作了一系列虚构故事及对应的微缩场景，以叙事设计的形式思辨"天文与人文"的关系。

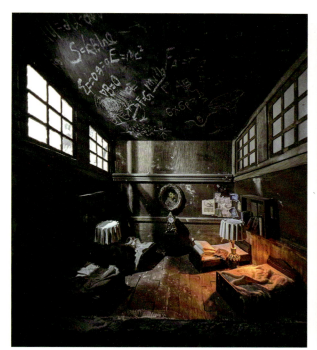
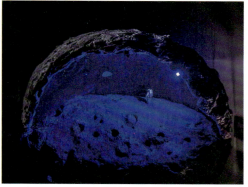

FITTING
VR 结构认知和训练系统

观察台
结构预览 - 透明显示

Data
数据页面
显示系统对用户训练情况的评价，评价标准包括训练时间、准确率等

`THIRD` 三等奖作品

VR 结构认知和训练系统

参赛作者 / **梁宇威 杨伟光**

参赛高校 / **同济大学**

指导老师 / **由芳 王建民**

扫码查看完整作品

作品简介

Fitting-VR 是一套支持远程学习体验的虚拟现实结构认知和训练系统，面向 14—23 岁的学习者以及教学群体，通过更具拓展性、体验性、互动性的设计，为用户构建一个正向激励的 3D 对象结构学习过程。

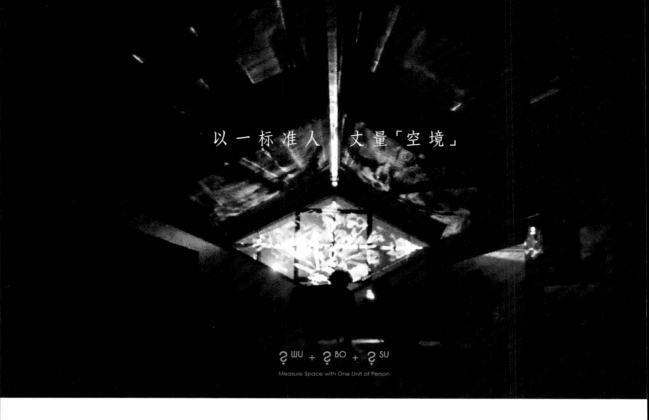

THIRD 三等奖作品

丈量空境

参赛作者 / **彭博 吴恩甫 苏庭玉**
参赛高校 / **中国美术学院**
指导老师 / **尹娆**

扫码查看完整作品

作品简介

有之以为利，无之以为用。人造空间是为人服务的，不能脱离人的存在，每个人都是空间的一部分。生活中存在许多不可或缺但又视若无睹的空间，但它们大部分功能都被路过并被忽视。在此作品中，创作团队采用全新的视角去感知这种"空境"，以人类的身体对空间进行丈量，探讨人、物与空间的自然关系。作品中出现的空境都来自中国美术学院良渚校区，创作团队以自己为样本生成虚拟人体资产，作为独一无二的身体计量单位，利用体态、姿势、比例这些身体计量单位去丈量这些空间的大小和尺度，并用投影的方式在现实建筑空间中进行可视化呈现，让观众清晰感受到这一空间可以容纳多少个自己，引发观众对空间和身体的思考，同时也赋予这个空间更多使用的可能与意义。

THIRD 三等奖作品

北林元宇宙

参赛作者 / 张钧然 梁淼

参赛高校 / 湖南大学 北京林业大学

指导老师 / 李健 李昌菊

扫码查看完整作品

作品简介

本游戏除了还原北京林业大学各处经典地表建筑，还在部分建筑处隐藏了若干符文彩蛋。游戏给玩家提供主线、若干支线任务，还具有一定开放性探索的元素。支线任务给玩家提供了不设限开放性探索的机会，激发玩家了解北林校园内的建筑地标以及学校内所种植的花草树木的兴趣，从而达到普及北京林业大学校园文化的目的。玩家可以通过主线探索世界寻找埋藏的五个符文彩蛋，集齐即可触发"北京林业大学七十周年校庆节日"场景。游戏既能让玩家了解学校建校历史，也能与庆典活动有所贴合。同时，游戏内还提供线上展厅场景，当线下毕业展无法进行时，可以在其中展出毕设作品。

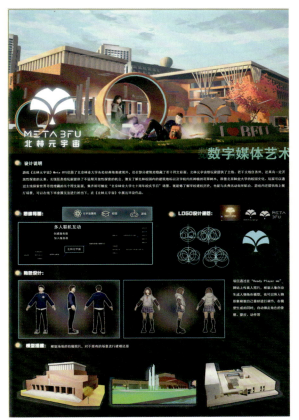
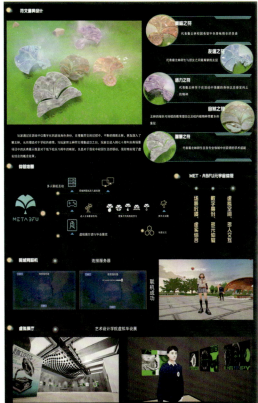

10 / CREATIVE FILM AND ANIMATION

创意影视与动画

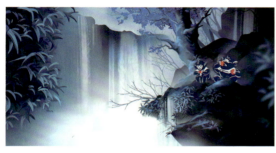
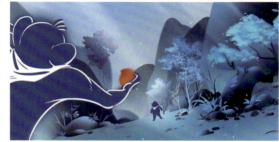
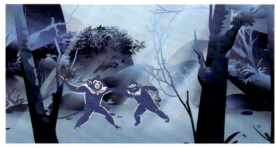

FIRST 一等奖作品

洞天

参赛作者 / 李伟
参赛高校 / 北京电影学院
指导老师 / 孙立军

扫码查看完整作品

作品简介

本动画从桌子上摆放着一个青花瓷瓶开始，上面画着一棵桃树，树底下坐着两只猴子。两只猴子在桃树下吃桃子，吃着吃着只剩下一个桃子，于是两只猴子开始争夺这最后一个桃子。随着两只猴子打斗越来越激烈，它们所在的瓶子也逐渐被推到了桌子边缘，两只猴子试图保持平衡，而此时他们争夺的桃子从天而降打破了这种平衡，瓶子掉在地上摔碎了。在美术风格上，《洞天》全片以蓝色调为基础，用中国水墨和青花瓷器展现了行云流水的东方美学。

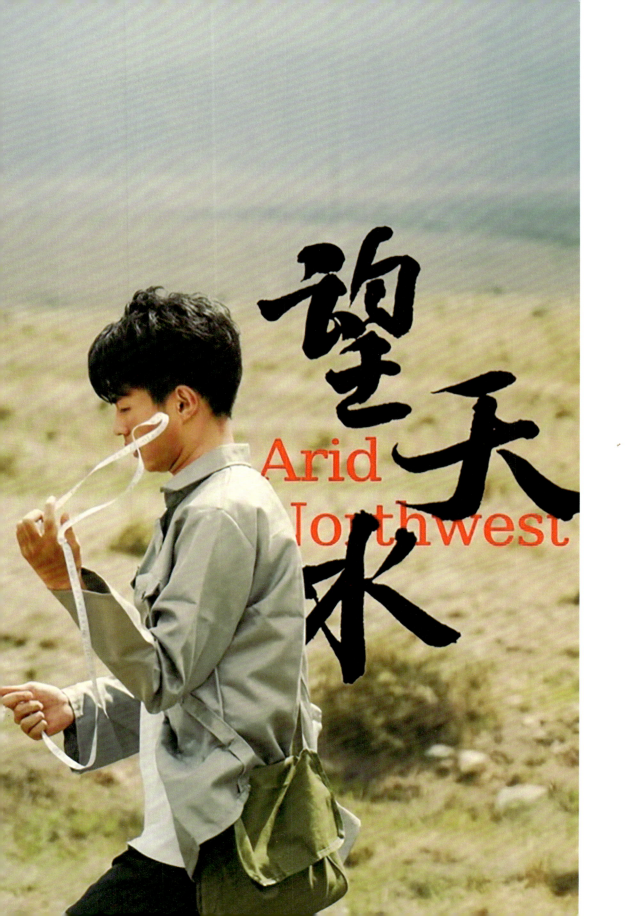

SECOND 二等奖作品

望天水

参赛作者 / 陈艺楠 李濛 郭嘉禾 张苣瑞
　　　　　刘梓含
参赛高校 / 山东艺术学院 四川传媒学院
　　　　　南京传媒学院
指导老师 / 钟夏楠 籍勇

扫码查看完整作品

作品简介

近年来，国家对于黄河流域的保护非常重视，宁夏作为黄河流经的主要省区，对于黄河有着很深的感情。创作团队成员虽然来自不同高校，但作为宁夏人，看到了讲述宁夏20世纪引水工程的报道，便想到运用所学专业，让更多人看到宁夏人关于水的故事。《望天水》讲述了20世纪80年代末，农学专业毕业的大学生王永生在"三下乡"中来到旱水村（化名），在了解到当地村民因缺水而引发的一系列故事后，决心与村民共同修建水渠的故事。

[SECOND] 二等奖作品

如山

参赛作者 / 吴奇桐 何梦龙 王仔怡 盖星玥
参赛高校 / 吉林艺术学院
指导老师 / 宫春洁

扫码查看完整作品

作品简介

本片是一部关注"拐卖儿童"社会问题的影片，取名"如山"，表面上意指父爱如山，厚重无言；剧中含义指胡振锋对小妮儿的保护如山峰般静默无声，坚韧不拔，屹立不倒；深层含义指被拐孩子的父母多年寻找孩子未果，长年累月的精神压力如一座座大山般沉重，压在他们的肩膀之上，使他们喘不过气。

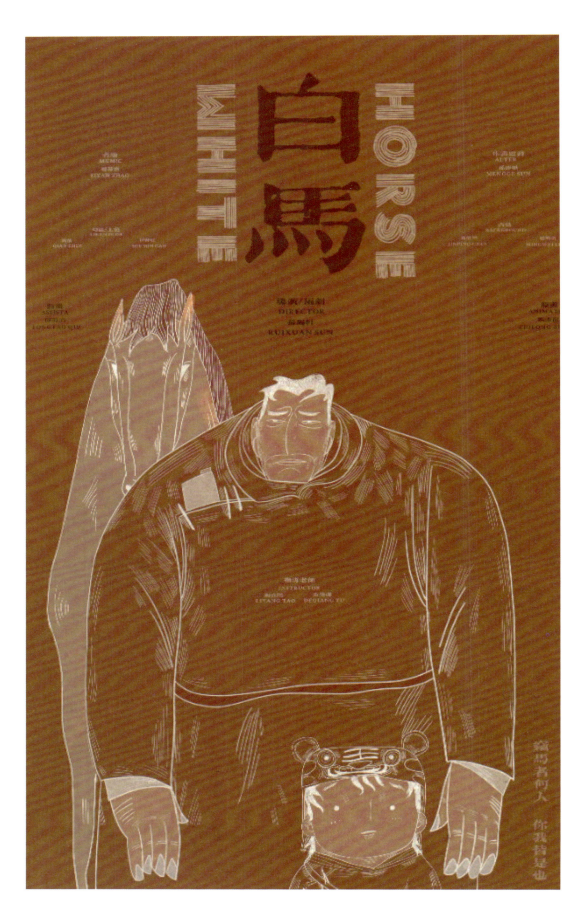

SECOND 二等奖作品

白马

参赛作者 / 孙瑞轩 郑志龙 邱龙滔 陈进平
　　　　　梁明炜 孙梦歌 陈倩 甘书敏
参赛高校 / 北海艺术设计学院
指导老师 / 虞德强 陶立阳

扫码查看完整作品

作品简介

本动画片以"到底是谁偷走了大白马？"开始，夜色下的草原，秋风扫过，父子俩骑着古旧的摩托车驰骋四方，放下彼此的芥蒂，去寻找"心中的白马"。文化存在于每一个民族，所有的文化也都有其自身的独特性，而我们的情感又蕴含在这些文化之中，也正是这些情感和故事汇聚成了文明。草原民族一直活跃在辽阔的北方，他们的过往应该被记录下来，用新的方式来讲述那些故事……

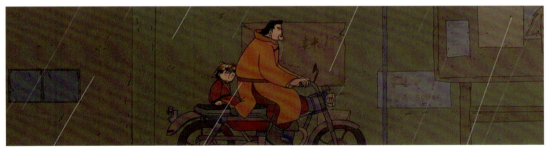

THIRD 三等奖作品

Lead

参赛作者 / **黄婉茹 孔令诞**
参赛高校 / **南京艺术学院 上海师范大学**
指导老师 / **刘晨**

扫码查看完整作品

作品简介

本动画影片讲述了主人公在 3 个场景下的困境——疲惫的办公室、拥挤的公交车、凌乱的家。奶奶织的围巾作为一个意象贯穿整部片子，象征着主人公与奶奶之间的亲情，亲情的慰藉让主人公一步步走出困境。影片主要采用对主人公现实世界和虚拟世界来回切换的方式进行描绘，在美术风格方面模仿版画风格，并且运用手绘与实拍影像相结合，同时采用了由冷到暖的色调递进，使整部片子的情节和情绪更加完整且具有感染力。

THIRD 三等奖作品

Reality

参赛作者 / 田明宇

参赛高校 / 中央美术学院

指导老师 / 熊新军

扫码查看完整作品

作品简介

这是一部对"什么是真实的自我"进行思考的虚拟作品。生理原因或潜意识带来的不可控状态，与理性思考带来的可控状态，共同影响着人的自我行为。人的行为表现是一重的，但背后影响行为的东西却是多重的。自我也是由多重影响而形成的，这些背后的多重影响有时是对立的，但最终却共同塑造出一个人真实的自我。

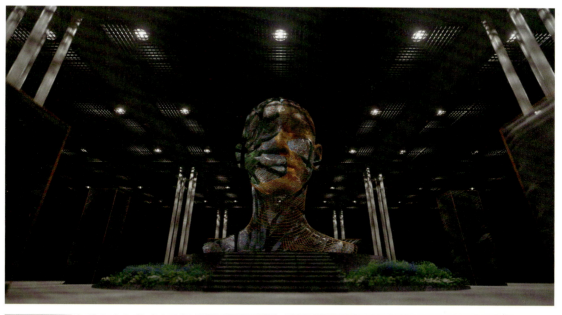

THIRD 三等奖作品

虚望

参赛作者 / 黄愉竣

参赛高校 / 中国美术学院

指导老师 / 郭奇

作品简介

这部作品是人在时代交叉口所面临的困惑和焦虑的数字化呈现。在未来环境恶化之后，人类选择将意识暂存以等待合适的时机再度苏醒，飞船存在的核心价值就是作为暂存人类意识的容器，但最终却发展成收集意识的机器。当人走到设备中央的时候，会触发交换行为，并开始进行意识上传，但自飞船程序自行迭代之后，上传者的意识便不会再回归本体。本片希望引人深思：当无意识的算法终于完全胜过了有意识的人类智能，前者取代了后者，人类将会失去什么？

扫码查看完整作品

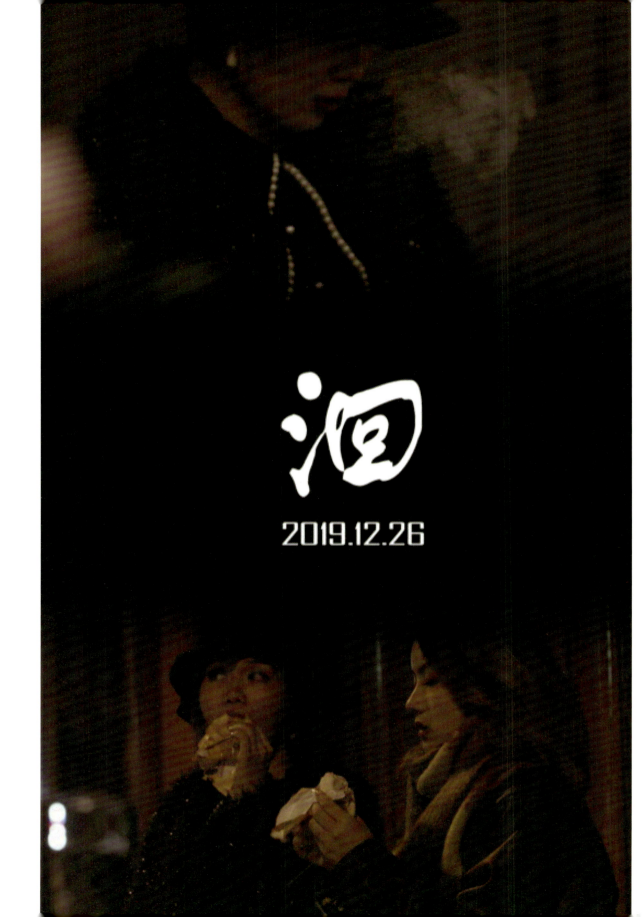

> THIRD 三等奖作品

泂

参赛作者 / 陈首尔 高夕雅 龚静 倪彬彬

参赛高校 / 上海交通大学 华东师范大学 浙江大学

指导老师 / 姚君喜

扫码查看完整作品

作品简介

在这部短片里,女儿在和母亲发生争执之后回到了过去,看到了二十年前怀着孕的年轻母亲,最终理解了母亲的一切经营、付出和苦心。电影院的楼梯,是跳出原有时空情境的长廊,深邃幽秘,给人一种隐秘的愉悦和逃离感、错位感。走上楼梯,回到过去,当女儿看到似曾相识的人影时,又踩到了地上的电影票,上面明晃晃地写着 1992 年 12 月 2 日,她猛然意识到对面那个时髦的美人就是她的母亲,一下子被这个自由又美丽的女人迷住了。女儿这才意识到,她从来没有试着抛开母亲这个属性去了解过自己的母亲,从来没有理解过母亲作为一个有情感、有理性的个体的心灵……

THIRD 三等奖作品

封装

参赛作者 / **袁基森 韩乐 肖宜轩 程月亭 巩芮 袁野**
参赛高校 / **青岛科技大学**
指导老师 / **杨建华**

扫码查看完整作品

作品简介

本作品以因在"观测箱"中被灌输了各种各样行为的人们的生活为主线，既有觉醒自我，破坏虚无假象的单元短片《观测》，又有生活在圆形世界的人们毅然决然地反抗宿命论的《最伟大的艺术品》，熟练运用各种象征意义的符号标签某类群体，讽刺社会现象，强调人本。

11 / ORIGINAL MUSIC
原创音乐

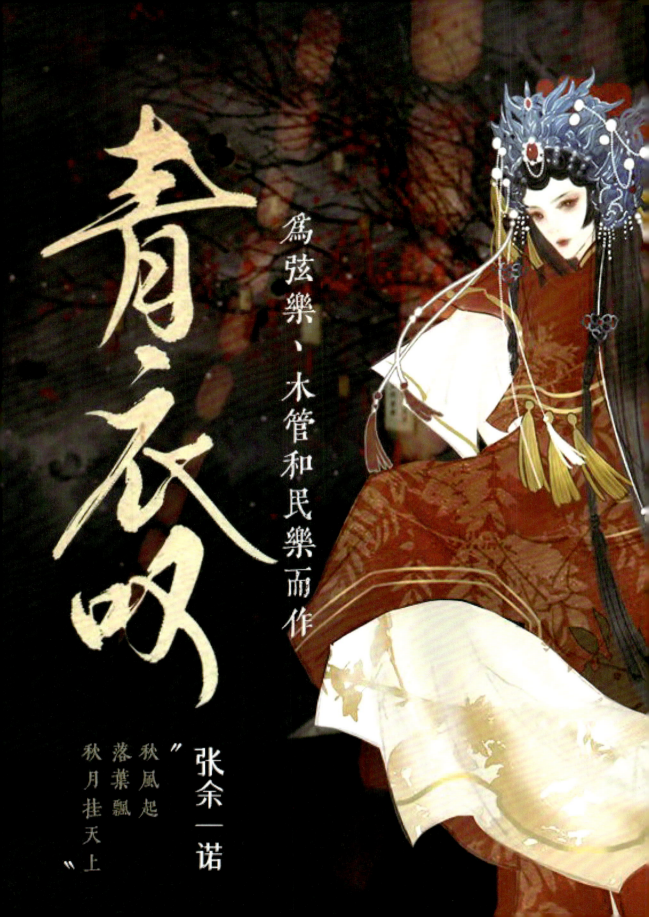

FIRST 一等奖作品

青衣叹

参赛作者 / **张余一诺**

参赛高校 / **上海音乐学院**

指导老师 / **刘灏**

扫码查看完整作品

《青衣叹》部分乐谱

作品简介

《青衣叹》的作曲灵感来自毕飞宇的中篇小说《青衣》，女主角期盼了20年的《嫦娥奔月》舞台，被自己亲手教的学生夺走，年近40岁的她失去了最后一个机会。处于无所适从生存困境下的她困兽犹斗，最终在40岁生日当晚死在了剧场外的雪地里。本曲将青衣唱段戏腔录制采样作为线索，贯穿全曲，暗示故事的女主角一生以戏开始也以戏结束。配器上采用了传统管弦乐器与长线条的氛围电子音色结合的方式，表达空间的交织错乱。同时，融入唢呐、古琴等民乐，诠释大悲的音乐情绪。打击乐上为了和戏腔人声配合，用板鼓、大锣、低虎、铙钹、小锣来组合成传统戏曲里的锣鼓经，为本曲注入独特的戏曲国粹韵味。本曲除了人声戏曲采样和锣鼓经是在录音棚内实际录制外，所有乐器均为MIDI制作，制作软件为Cubase。

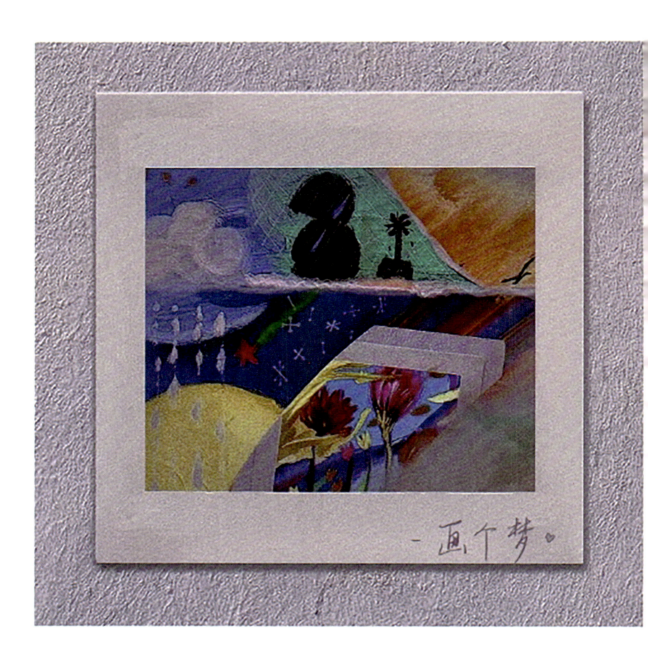

SECOND 二等奖作品

画个梦

参赛作者 / **韩赋雯**
参赛高校 / **上海师范大学**
指导老师 / **朱秋玲**

扫码查看完整作品

作品简介

这首歌融入了"元宇宙"的思路,通过调性的改变、织体、编曲、唱腔等方式来表现穿梭在时空碎片中的朦胧感、梦幻感。该曲多次转调平行小调、同主音大小调,但不失整体感与连贯性。全曲以空灵悠远的钢琴音色作为前奏并贯穿始终,辅以合成器铺底音色,营造梦幻神秘的氛围,和歌曲主题"梦"相呼应,逐渐通过加入新的配器(吉他分解、打击乐音效)来推动歌曲发展,增加层次感。进入第二遍主歌后,开始进打击乐(电子鼓打击),使整体厚度和力度得到加强,电贝司、木吉他分解,电吉他 riff、弦乐开始逐渐加入,使整体配器越来越丰富,和歌曲旋律整体走向相辅相成,将情绪推向最高点。随后,众多乐器又开始逐渐退出,配器层次开始变得简约,回归到歌曲开始的状态,留出更多空间给人声,在钢琴与合成器铺底的梦幻空灵氛围中反复吟唱,慢慢淡出。

未接来电

`THIRD` 三等奖作品

未接来电

参赛作者 / 童思远 赵宇航 于濮鸣
　　　　　靳子毅

参赛高校 / 上海视觉艺术学院

指导老师 / 王玉

扫码查看完整作品

作品简介

这是一首比较"swing"的 R&B 作品，用乐队编制创作。作品以贝斯和键盘作为铺垫，吉他弹奏主旋律，用了时钟"滴滴答"的概念代替鼓点，在渲染整体编曲和音色的同时，用 vocal 人声做了一定程度的比例调整，让整个作品更加和谐。本曲创作的灵感来源于团队的幻想：假设有时空断层，通过某一介质将断层连接，会发生什么呢？创作团队想了一系列的故事，并计划创作一首歌曲作为系列故事的主题曲，于是《未接来电》诞生了。在故事中男孩和女孩跨越时空相识相知，相遇相爱，似乎是一段无比温柔和甜美的爱情故事，即使这通电话再也无法打通。这首歌曲想要表达的是：即使时空穿梭，任暴雨倾盆，我们仍然要坚定地相爱！

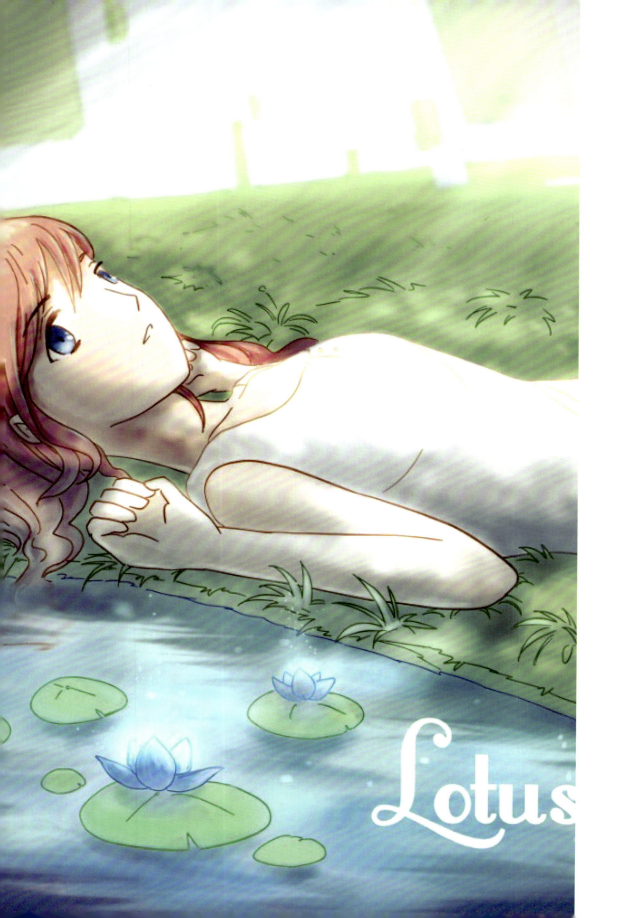

三等奖作品

Lotus

参赛作者 / **张舒笑**
参赛高校 / **武汉大学**
指导老师 / **王渊**

扫码查看完整作品

作品简介

本曲的创作灵感来源于作者的一个梦："我"和父母在大剧院观演时，因为剧情需要从舞台上喷出浑浊的水，没想到洪水竟成真，一时间封闭的剧院一片混乱。"我"偶然看到几朵蓝色的睡莲漂浮在浑水上，宁静得仿佛置身事外，但转眼间就飘走了。洪水也带来了瘟疫，卫生间里挤满了照镜子判断自己是否被感染的人。混乱中，"我"和父母失散了。"我"孤身一人往人少的方向跑去，来到了一个溶洞。这里空无一人，只见那三朵蓝色睡莲在水上飘着，伴随着上天传来的一个声音——"放下一切"。 由这个梦的主要意象"睡莲"展开，作者创作了一首电子音乐，整体基调抒情柔美但速度较快（173BPM），并呈两段式。除了常规的钢琴、弦乐之外，还有长笛、二胡、琵琶昙花一现作为点缀，象征着睡莲的意象。副歌多次离调为音乐增添了神秘和不安定感，对应了"我"在梦里的看到睡莲的感受。所有的铺垫在第二段副歌中爆发，将情绪推至高潮，对应着"我"听到上天的旨意后不知是否应当遵从的迷茫。

`THIRD` 三等奖作品

幻翼

参赛作者 / **韩金昊**
参赛高校 / **四川音乐学院**
指导老师 / **杨万钧**

扫码查看完整作品

作品简介

本曲的灵感来源于天鹅迁徙中成群结队掠过天空的景象。作者希望用音乐描绘一群天鹅飞过山麓的美好时刻。为了让声音更贴合天鹅的姿态，作者在创作时选用了笙作为计算机交互乐器，并使用算法对笙的音色进行加工，在段落间转换其频谱分布以适应情绪的转变。同时，算法也可以展现出山间变幻莫测的天气与天鹅的身姿，深度挖掘和充分发挥一支笙的可能性。

THIRD 三等奖作品

Lil Young Hot

参赛作者 / 罗昊晟

参赛高校 / 华东师范大学

指导老师 / 班冬宇

扫码查看完整作品

作品简介

本曲从选 beat 到创作完成历时一个月。选题初衷是为了弘扬中国红中国美，宣传中国传统的优秀文化，因此选定"浏阳河"为整首歌曲的主题音乐。"我说浏阳河"这段副歌从开头重复到结尾，强调了湘江一带的湖湘文化，体现了老一派民族曲风的特点。整首歌曲运用现代流行的说唱旋律演唱，很好地诠释了传统与流行的融合。三段曲段分别以不同的风格进行演唱，第一段的低沉，第二段的明亮，第三段的沉着，在整首歌的最后一段运用女声进行补充，将亮点"浏阳河"再一次点明，最后与伴奏一起结束。

Infection

> THIRD 三等奖作品

Infection

参赛作者 / **朱芮萱**
参赛高校 / **南京艺术学院**
指导老师 / **叶青**

扫码查看完整作品

作品简介

Infection 是感染的意思。而染，本义为把东西放在颜料里使其着色，染也可以指渲染、感染。染像旋涡，像欲望，像龙卷风，像墨水，本曲主要表达人在社会这个"镜中我"的理论现象。"染"字是由"水、九、木"三部分构成的，针对这个主题，本曲运用了水流声、木头的摩擦声进行变形处理；并根据感染的本源是"人"，对人声的叹息声"ha"进行了实录与变形的处理，其中运用了 Tremolo、Pedalboard、Vibrato、Waves 等效果器。自然之声与变形后的人声交替使用，体现人被感染的现象。

藏韵·唐卡

THIRD 三等奖作品

藏韵·唐卡

参赛作者 / **朱雨轩**
参赛高校 / **南京艺术学院**
指导老师 / **秦越**

扫码查看完整作品

作品简介

本曲的灵感来源于藏族非遗传统文化——唐卡，通过音视结合的方法将非遗唐卡文化呈现出来。音乐方面，配乐有亚洲套件、大提琴、颂钵、长笛和一些弹拨乐来代替西藏特有的三弦、竖琴；并运用Alchemy里的调频贝司音色营造神秘氛围，还在高潮部分增加了藏族吟唱等，更具有少数民族特色。视频创作方面，开头是以藏族文化视频引出主题，高潮以藏族特色唐卡和矿物质原料等突出主题；结尾以一位藏族画师绘制唐卡的视频点明主题。

THIRD 三等奖作品

Chi!! Life

参赛作者 / **张宁远**

参赛高校 / **上海理工大学**

指导老师 / **孙莎**

扫码查看完整作品

作品简介

本曲名称里的 chill，是因为作者本人是说唱歌曲的狂热爱好者，尤其钟爱风格 chill 一点的说唱歌曲。作者认为 chill 是一种状态，并不是单指某一类歌曲风格，正如年轻人需要有活力有创新，也正是这首歌想要表达的一种状态。当然这种状态不只是看起来有活力，本曲封面上有人坐在车的旁边且显得有点笨拙，但是附上了 chill 的字样，心态往往比外表表现出来的状态更加真实，这也正是作者想要表达的：chill 是一种状态，更是一种心态！这首歌创作过程为一周，歌词结合了在校大学生生活张弛有度的状态，希望不仅能让听众听到歌词所想表达的状态，更能为听众带来惬意。

获奖作品名录

2022 第四届中国大学生创意节

创意产品设计

一等奖　**中轴线永定门公园 IP** / 伍凝湘 / 中央美术学院

二等奖　**城市道路修复工程车** / 师玮杰 / 上海电机学院
　　　　Mari-Wave 外出游艇 / 高雅萱　王欣奕 / 上海视觉艺术学院
　　　　快递员称重手套系统设计 / 毋珍樱　金婷　李赟 / 重庆大学

三等奖　**玄冥号深海空间站** / 胡玉泉　程德江　何增水　朱宋唯　朱孟雪　孟旭冉 / 合肥经济学院
　　　　光生万物——水电盐联产装置 / 陈富鹏　于仙朋　周子杨　汤欣卓　孙中和 / 哈尔滨工业大学
　　　　ICE-M 漂浮式造冰平台 / 郑晓如　郑佳勇 / 湖北工业大学
　　　　徕卡巴别塔人机工效鼠标 / 虞泽熔　林欣雨 / 上海工程技术大学
　　　　电商扶贫之助农直播机器人 / 池钰颖　何欣悦 / 上海应用技术大学

创意服装与服饰设计

一等奖　**藤壶传说** / 张馨月 / 江南大学

二等奖　**Nimble** / 管雪玲 / 广州美术学院
　　　　有机生长 / 王海伟 / 广州美术学院
　　　　POSSESSION / 孙婉滢 / 苏州大学

三等奖　**洄** / 常鸿茹　江丽俐　谢伟桃 / 上海工程技术大学　四川美术学院
　　　　大地不语 / 刘潇潇 / 天津美术学院
　　　　衍生感知 / 洪韵　苏卉娴　汪玄　孔云烨　陈栎卉 / 中国美术学院
　　　　视觉粉碎计划 / 牛浩州 / 长春大学旅游学院
　　　　吾带当风——参数化竹编时尚设计 / 钟宇轩　杨柳　孟律　崔轲凇　钟佳琪 / 上海大学

创意工艺

一等奖　殖一 / 孙秋爽 / 清华大学

二等奖　光隐 / 王晓娜 / 南京师范大学
　　　　光阴荏苒 / 孙雅萌 / 山西大学
　　　　破晓 / 黄悦 / 上海视觉艺术学院

三等奖　仲春法兰瓶 / 苑文洁　李炳林 / 太原理工大学
　　　　观溯洄系列 / 刘文琴　张旭 / 景德镇陶瓷大学
　　　　山色凝云翠黛颦 / 王晓娜　徐璇 / 南京师范大学　安徽工业大学
　　　　望月 / 王淞 / 鲁迅美术学院
　　　　砾园 / 吴凡　吕洋　陆宁 / 南京艺术学院

创意环境设计

一等奖　汉口折叠——工业遗产改造中混居模式的探索 / 路畅 / 武汉大学

二等奖　渗透的轨迹——基于多米诺效应的动力学情绪互渗实验空间 / 郑凯丽　潘文远　黄琰翔 / 南京艺术学院
　　　　边城·超链接 / 邓凌云 / 重庆大学
　　　　殡葬空间的逆生长一百年 / 徐艺文　王倩　邓长霖　丁杰　蔡樑 / 淮阴工学院

三等奖　童之趣 忆之体——拼图幼儿园建筑景观概念设计 / 唐子龙 / 长江大学
　　　　山间风——关坝村科学考察站设计 / 刘忻杰 / 上海应用技术大学
　　　　方木——丛林主题展馆设计 / 陈晓彤　文博芸　江旭彤 / 天津美术学院
　　　　旧厂新生——私人康体水疗空间综合设计方案 / 周皓宇　何艺凤　姚王盛 / 上海师范大学
　　　　广红·山晓——文脉延续开放视角下的黄花岗剧院设计 / 邱世龙 / 广东工业大学

创意美术

一等奖　四百六十斤 / 庄皓智 / 四川美术学院

二等奖　无·岸 / 陈力 / 上海师范大学天华学院
　　　　烈火英雄 / 王海旭　林硕 / 沈阳工学院
　　　　无字史书 / 时铭成 / 中央民族大学

三等奖　希冀 / 向欢 / 南京艺术学院
　　　　呼噜噜系列 / 沈文怡 / 上海大学
　　　　凝视 / 袁啸　吕猛 / 扬州大学
　　　　印 / 高天翔 / 上海海事大学
　　　　内卷 / 朱雅凝 / 山东工艺美术学院

创意摄影

一等奖　**未来图像** / 刘芷瑜 / 广西师范大学

二等奖　**自然于人** / 徐安琪 / 上海工程技术大学
　　　　　俏皮话 / 罗淑扬 / 上海工程技术大学
　　　　　我 / 刘鑫 / 鲁迅美术学院

三等奖　**孕育** / 甘雨 / 上海理工大学
　　　　　烈火雄心 / 吕东庭 / 华东师范大学
　　　　　再生自然 / 黄逸 / 上海理工大学
　　　　　向阳向阳 / 李琨 / 上海工程技术大学
　　　　　火舞炭光 / 尤佳泳　尤嘉河 / 华南农业大学

创意视觉传达设计

一等奖　**八百里——生鲜牛肉包装设计** / 范怀方　邱子芮 / 中国美术学院

二等奖　**傩不动道——上栗傩文化博物馆文创产品设计** / 钟宇轩　杨柳 / 上海大学
　　　　　八零商店 / 薛东朝 / 上海大学
　　　　　缬韵之十二时辰 / 刘志伟 / 南京艺术学院

三等奖　**一点至臻——品牌形象设计 × 海南文化国潮联名** / 吴培超 / 沈阳工学院
　　　　　无声的自白 / 韩育峰 / 山东大学
　　　　　先生火锅 / 马雪莹 / 西安科技大学高新学院
　　　　　将相和 / 张露桐　封菲琪　张俐 / 中国美术学院
　　　　　多多宠物店 / 张楠 / 西安科技大学高新学院

创意手造

一等奖　**磐石** / 张辰祺 / 上海大学

二等奖　**交织** / 罗明军 / 清华大学
　　　　　潜海之辉——倡导贝壳回收利用的国潮民族头饰设计 / 梁佳 / 天津师范大学
　　　　　翠鸾吟 / 徐梦欣 / 上海理工大学

三等奖　**藏于漠上** / 赵丽萍 / 天津美术学院
　　　　　Evolve 进化 / 孙闻珂　梁承睿　董尚阳　刘文博 / 中国地质大学（武汉）
　　　　　一叶——非遗金箔 × 金陵树叶香 / 姜雅琦 / 南京艺术学院
　　　　　时·龙——手刻活动浮雕 / 张雯倩 / 中央美术学院
　　　　　万象更新 / 满虹宇　苏珂　邱明月　过振远 / 上海出版印刷高等专科学校

创意新媒体艺术

一等奖　**游墨** / 刘玫莹 / 南京师范大学

二等奖　**Cosmic-R——面向视障人群的新型数字乐器设计** / 贾云皓　徐逸雪　金希尧　刘兆蕤　江炜韬 / 上海音乐学院　北京航空航天大学　中国传媒大学　中国音乐学院　湖北工业大学
　　　　Water Drop / 陈瑜婕　白宇 / 上海大学
　　　　身体交响乐 / 徐玉杰 / 中央美术学院

三等奖　**看（不）见的宇宙——微缩场景** / 郑林亦心　段晓蝶　罗琬烨 / 中国美术学院
　　　　VR 结构认知和训练系统 / 梁宇威　杨伟光 / 同济大学
　　　　丈量空境 / 彭博　吴恩甫　苏庭玉 / 中国美术学院
　　　　北林元宇宙 / 张钧然　梁森 / 湖南大学　北京林业大学

创意影视与动画

一等奖　**洞天** / 李伟 / 北京电影学院

二等奖　**望天水** / 陈艺楠　李濛　郭嘉禾　张苣瑞　刘梓含 / 山东艺术学院　四川传媒学院　南京传媒学院
　　　　如山 / 吴奇桐　何梦龙　王仔怡　盖星玥 / 吉林艺术学院
　　　　白马 / 孙瑞轩　郑志龙　邱龙滔　陈进平　梁明炜　孙梦歌　陈倩　甘书敏 / 北海艺术设计学院

三等奖　**Lead** / 黄婉茹　孔令诞 / 南京艺术学院　上海师范大学
　　　　Reality / 田明宇 / 中央美术学院
　　　　虚望 / 黄愉竣 / 中国美术学院
　　　　洄 / 陈首尔　高夕雅　龚静　倪彬彬 / 上海交通大学　华东师范大学　浙江大学
　　　　封装 / 袁基森　韩乐　肖宜轩　程月亭　巩芮　袁野 / 青岛科技大学

原创音乐

一等奖　**青衣叹** / 张余一诺 / 上海音乐学院

二等奖　**画个梦** / 韩赋雯 / 上海师范大学
　　　　未接来电 / 童思远　赵宇航　于濮鸣　靳子毅 / 上海视觉艺术学院
　　　　Lotus / 张舒笑 / 武汉大学

三等奖　**幻翼** / 韩金昊 / 四川音乐学院
　　　　Lil Young Hot / 罗昊晟 / 华东师范大学
　　　　Infection / 朱芮萱 / 南京艺术学院
　　　　藏韵·唐卡 / 朱雨轩 / 南京艺术学院
　　　　Chi!! Life / 张宁远 / 上海理工大学

优胜奖获奖名录

2022 第四届中国大学生创意节

序号	作品大类	作品名称	创作者	学校	导师
1	创意产品设计组	《wilder 丛林探险者》	许可 张倚铭 刘培煜	大连理工大学	李梦遥
2	创意产品设计组	《S-warrior/ 武士救援机器人》	王瀚霆	江汉大学	邵彩萍
3	创意产品设计组	《REAPPER》	何烨楠 李彬扬	江苏师范大学	张丙辰
4	创意产品设计组	《盲道无人除雪车》	程飞	江西师范大学	陈向鸿
5	创意产品设计组	《美食大冒险儿童益智编程》	石雨佳 吴威 李明华 刘心语	江西师范大学	吴艳丽
6	创意产品设计组	《无臂人士吃药包装设计》	陈慧霞 张熹韵 王婧 卢欣恬 钟晓红	江西师范大学	吴艳丽
7	创意产品设计组	《宁夏红色文创产品设计》	舒展	宁夏大学	王胜泽
8	创意产品设计组	《易服通》	宋昕瑶 钱靖翊 展小雨	上海健康医学院	彭南求
9	创意产品设计组	《海洋科考船》	单祁琛 刘文沁	上海视觉艺术学院	陈寿年
10	创意产品设计组	《病房里的心灵驿站》	李芯 杜梦仙 姚颖 何雯茜	上海应用技术大学	高慧
11	创意产品设计组	《儿童多功能系统水粉桶套具》	冯诗骏	上海应用技术大学	侯敏枫
12	创意产品设计组	《口哨防霾口罩》	李嘉欣 潘鑫宇 成宇志 段娜	武汉理工大学	黄雪飞
13	创意产品设计组	《救援平衡车》	李梦涵 肖文光 马雅琦	武汉理工大学	吴瑜
14	创意产品设计组	《AR 智能消防救援头盔》	吴永杰 章婉强 姚博文 张瀚霖	大连交通大学 西南民族大学	周鑫海
15	创意产品设计组	《抬头时钟》	张正琛 顾轩羽	中南林业科技大学	刘岸
16	创意产品设计组	《智能农业灌溉设备》	庄良龙 周海意 陈良圣	重庆工商大学	李洋
17	创意服装与服饰设计组	《铜鼓新裳》	刘思思	北海艺术设计学院	鹿尔
18	创意服装与服饰设计组	《神秘色彩》	管雪玲 王海伟	广州美术学院	卢鹿鹿
19	创意服装与服饰设计组	《终极幻想》	许华庆	湖南工业大学	陈琛
20	创意服装与服饰设计组	《锦绣云裳》	李肖肖	湖南工业大学	陈琛
21	创意服装与服饰设计组	《糖衣》	卢小予	江南大学	张毅
22	创意服装与服饰设计组	《五行破浪》	卢小予	江南大学	张毅
23	创意服装与服饰设计组	《峡谷异闻》	李雨航 曾紫露 陆玮琳 汪嘉怡 程菲儿	江南大学	吴艳
24	创意服装与服饰设计组	《无机进化论》	李雨航	江南大学	吴艳
25	创意服装与服饰设计组	《水中花》	王颖 王瑞 孙少雨	南京艺术学院	朱珠
26	创意服装与服饰设计组	《青云直上》	罗明军	清华大学	张宝华
27	创意服装与服饰设计组	《海共生》	葛茜佳 张曼曼 沈杰 郭晶晶	上海邦德职业技术学院	申青田
28	创意服装与服饰设计组	《鱼跃》	夏国帅	上海出版印刷高等专科学校	章宁
29	创意服装与服饰设计组	《参数化上海叶榭竹编首饰品》	钟宇轩 孟律 杨柳 崔轲淞 钟佳琪	上海大学	夏寸草
30	创意服装与服饰设计组	《襴》	何宜泽 汤仪	上海大学	夏寸草
31	创意服装与服饰设计组	《蒹葭》	李慧慧	苏州大学	李正
32	创意服装与服饰设计组	《粼《染》	刘晔	天津工业大学	李凌
33	创意工艺组	《重构》	陈志锋	广州美术学院	张健
34	创意工艺组	《芸下》	孟繁朴	景德镇陶瓷大学	张嗣苹
35	创意工艺组	《国风华韵》	彭遥	景德镇陶瓷大学	解晓明

序号	作品大类	作品名称	创作者	学校	导师
36	创意工艺组	《筑梦》	吴欢蓓	景德镇陶瓷大学	解晓明
37	创意工艺组	《扭转张力系列一—五》	朱夏磊	南京艺术学院	周军南
38	创意工艺组	《注》	孙秋爽	清华大学	王晓昕
39	创意工艺组	《鱼儿欢欢》	吕顺利	山东工艺美术学院	商长虹
40	创意工艺组	《并州青铜纹饰衍生礼品》	孙燕	山西大学	王亚竹
41	创意工艺组	《百舸争流》	张亞敏	上海大学	蒋铁骊
42	创意工艺组	《星云幻》	姚嘉蕙	上海工艺美术职业学院	张丹
43	创意工艺组	《得之为声》	张川	上海视觉艺术学院	李遊宇
44	创意工艺组	《鲸屿》	王玥	上海视觉艺术学院	王艺贤 李遊宇
45	创意工艺组	《聚散》	李欣	西安美术学院	段丙文
46	创意工艺组	《Hip-Hop 俑》	韦伊利	西南民族大学	李树
47	创意工艺组	《蚕桑蜀韵》	李佳芮	西南民族大学	李树
48	创意工艺组	《再制之蕴清藻》	宿宇萱	中央美术学院	康悦
49	创意环境设计组	《立体街巷文化聚落》	李欣然 杨震 黄锦蓉 陈海艺	华东理工大学	尹舜
50	创意环境设计组	《活力共生》	陈晓菌 邓卓雨	华东师范大学	王锋
51	创意环境设计组	《云山舍》	汤晟晖	华南理工大学	郭谦
52	创意环境设计组	《在河之洲》	陈佳怡 林心仪 邹琪 叶萌稞	华中科技大学	王祖君
53	创意环境设计组	《时空叙梦》	任雅婷 潘文远 王韦壹 陈秋澎	南京艺术学院	徐旻培
54	创意环境设计组	《共时共感共融的博物馆聚落》	申屠沂 沈真桢	上海大学	张维
55	创意环境设计组	《春华秋实》	赵宇航 杜雅丽	上海工程技术大学	唐真
56	创意环境设计组	《月光笺——城市夜间休憩站》	李科洋	上海理工大学	王振
57	创意环境设计组	《桃花坞》	范伽怡	上海师范大学	许光辉
58	创意环境设计组	《四季市井菜市场改造设计》	崔高锋 刘灵灵	上海外国语大学贤达经济人文学院	许月兰
59	创意环境设计组	《诗生存栖乡村民居设计》	晏晶晶 余文玉	四川美术学院	黄洪波
60	创意环境设计组	《以音律形》	唐明洲 吕高杜 吴政武	天津美术学院	都红玉
61	创意环境设计组	《青春谐美飞扬住宅综合体》	丁乐 刘可意 纪雨阳 解璨	武汉大学	铃木隆之
62	创意环境设计组	《江月夜》	顾笑言 刘怡兰	武汉大学	舒阳
63	创意环境设计组	《遗韵犹存以城市书屋为尝试》	丁玥 姚静娴	扬州大学	王冬梅
64	创意环境设计组	《潮起潮落》	宋杨杨 卢君科 许豪 叶珠丽 郑宇	浙江工业大学	邵文
65	创意美术组	《象前》	张利胜	福州大学	万吉欣
66	创意美术组	《自然物语之花鸟鱼虫》	黄骋宇	广州美术学院	屈金
67	创意美术组	《荏苒的时光》	李月莉	华东师范大学	丁阳
68	创意美术组	《机械八仙》	郑诗慧 庞宇杰 赵梦洁 李嘉欣 袁敬雅	兰州大学	沈明杰
69	创意美术组	《植微观》	时阳	鲁迅美术学院	尹妙璐
70	创意美术组	《色达》	何艺玲	闽江学院	林振团
71	创意美术组	《英姿》	承昊旻	南京师范大学	谭雷鸣
72	创意美术组	《碧海与葡萄园稻田》	尹青青 郭丹瑾	南京艺术学院	季鹏
73	创意美术组	《上海美专学生爱国运动》	赵鹏 陈曦 王家珩 吴楠	南京艺术学院	袁维忠
74	创意美术组	《微光》	罗明军	清华大学	张宝华
75	创意美术组	《大地上的事》	汪晔	上海大学	齐然
76	创意美术组	《赶大集》	于文钧	上海工程技术大学	胡越
77	创意美术组	《锦瑟流年.怒放》	闻海彤 张爽	沈阳工学院	王菲
78	创意美术组	《城市烟火之二》	宋玉晓	首都师范大学	张笑蕊
79	创意美术组	《零件》	郭仲普	西南大学	石富
80	创意美术组	《归去来兮》	郭龙斌	西南民族大学	付业君
81	创意摄影组	《延伸的曲线》	陈柏良	大连艺术学院	韩莹
82	创意摄影组	《成象》	罗明军	清华大学	张宝华
83	创意摄影组	《序纹理》	尹梦谣	山东艺术学院	张博晨
84	创意摄影组	《放学别走》	冯怡敏 顾沈琪 唐欣妍 贾炫宇	上海第二工业大学	周楚柠

序号	作品大类	作品名称	创作者	学校	导师
85	创意摄影组	《行李 x》	黄琳	上海工程技术大学	刘从蓉
86	创意摄影组	《微世界》	张天仪	上海工程技术大学	张笑秋
87	创意摄影组	《固化》	戴佳霖	上海工程技术大学	谢天
88	创意摄影组	《大山里的扶贫小慢车》	毕铮	上海工程技术大学	谢天
89	创意摄影组	《茫》	李虹蕾	上海理工大学	王略
90	创意摄影组	《谷》	徐睿	四川电影电视学院	林阳
91	创意摄影组	《呐喊》	周思武	天津美术学院	王帅
92	创意摄影组	《先驱》	陈霄 李钰豪 肖玲璐 沈蒋毅 黄凯行	浙江建设职业技术学院 中国计量大学	赵鹏程
93	创意摄影组	《熨烫厂的生活》	徐欣	浙江师范大学	林友桂
94	创意摄影组	《城市角落的共富时刻》	郑义霖	浙江师范大学	林友桂
95	创意摄影组	《西南秘境》	卿晨阳	中国传媒大学	韩峻巍
96	创意摄影组	《倒立旧鞋和蟾蜍》	徐玉杰	中央美术学院	任伦
97	创意视觉传达设计组	《趣绘黔南长顺卡通 IP 形象设计》	吕潇楠	北京邮电大学	李霞
98	创意视觉传达设计组	《忙道黄油曲奇饼》	温晓钧 姚宛茵 李名锴	广州美术学院	郭湘黔
99	创意视觉传达设计组	《筑梦未来》	颜梦	河北师范大学	王建辉
100	创意视觉传达设计组	《重庆森林》	黄雲凌	华东师范大学	饶凯西
101	创意视觉传达设计组	《飞天音乐节品牌设计》	郑诗慧 庞宇杰 赵梦洁 李嘉欣 袁敬雅	兰州大学	沈明杰
102	创意视觉传达设计组	《豫见河南》	时阳	鲁迅美术学院	宋广欣
103	创意视觉传达设计组	《新时代账单》	谢朝阳 王丹妮 王晓婵	鲁迅美术学院	赵璐 张阳
104	创意视觉传达设计组	《同理心》	向欢	南京艺术学院	季鹏
105	创意视觉传达设计组	《醉看墨花月白》	舒展	宁夏大学	王胜泽
106	创意视觉传达设计组	《花里虎哨创意虎盲盒形象》	丁亮 胡姜漂 刘长永	上海师范大学	钟辉
107	创意视觉传达设计组	《鲜吴纪品牌形象设计》	谢鹏祯	四川传媒学院	沈子俊
108	创意视觉传达设计组	《器灵物语》	杜阅洋 段娜 程琪琪 熊宇	武汉理工大学	黄雪飞
109	创意视觉传达设计组	《凤翔》	张亚琳	西安工程大学	安晓燕
110	创意视觉传达设计组	《西湖意向》	郑钰泷	西安美术学院	冷凛
111	创意视觉传达设计组	《遇见鸥鸟鳌游季》	崔雅妮 龚羽恬 林晨晨	中国美术学院	毛雪
112	创意视觉传达设计组	《三星报喜》	李举举 许梦怡 薛雨	中央民族大学	牧婧
113	创意手造组	《大艺术家》	陈镟沄	东华大学	方方
114	创意手造组	《千里硈江山》	汪子涵 杜绪安 杨蕙如	福州大学厦门工艺美术学院	梁青
115	创意手造组	《回归自然》	宁珂	广西艺术学院 四川美术学院	李思慧
116	创意手造组	《馬》	吴志泓	广州美术学院	何文才
117	创意手造组	《敦煌藻井立体书》	郑诗慧	兰州大学	沈明杰
118	创意手造组	《心态》	刘星辰	鲁迅美术学院	张丹
119	创意手造组	《执象》	王鑫	鲁迅美术学院	孙雪峰
120	创意手造组	《陆离》	傅纳 何伟 范妮妮	南京艺术学院	季鹏
121	创意手造组	《风华》	孙燕	山西大学	王亚竹
122	创意手造组	《朦胧》	张英杰	山西大学	王亚竹
123	创意手造组	《海派印钮九子》	肖雅琳 李新蕊	上海出版印刷高等专科学校	陈易
124	创意手造组	《陆楚韵》	陆楚韵	上海大学	高珊
125	创意手造组	《二十四节气》	喻晰晰 夏雨	上海工商职业技术学院	张影
126	创意手造组	《雪花万朵对梅吟》	杨蕊妍	西南大学	李树
127	创意手造组	《柔软的力量》	张若莹	中央美术学院	钱亮
128	创意手造组	《留莲》	赵璞	中央美术学院	钱亮
129	创意新媒体艺术组	《斯宛鲁究博物馆》	王葳葳	北京航空航天大学	胡勇
130	创意新媒体艺术组	《U6811》	张婉丽 郭同泽 齐嘉琛 张嘉傲 郑楚翘	北京师范大学	王海波
131	创意新媒体艺术组	《TRAVELLER 浮游者》	刘晓研 徐诗卉 郑烁东 李铧迪 徐美波	广州美术学院	黄露莎
132	创意新媒体艺术组	《颐和路数字孪生》	吴辰轩 林恩茹 沈蜜	南京艺术学院	童芳

序号	作品大类	作品名称	创作者	学校	导师
133	创意新媒体艺术组	《一辆圆鼓》	吴凡 吕洋 陆宁	南京艺术学院	童芳
134	创意新媒体艺术组	《LISTEN》	龚珈萱 仲雯	南京艺术学院	卢毅
135	创意新媒体艺术组	《数媒在文创上的应用》	林佳利 魏玉婷 姚堉萌 董世武 潘祎	上海第二工业大学	潘大圣
136	创意新媒体艺术组	《重叠都市》	王芳源	上海工程技术大学	沈洁
137	创意新媒体艺术组	《流华》	何羽西 孙源 辜晴	同济大学	孙效华
138	创意新媒体艺术组	《无用之用》	房方 靳怡朗 赵翊如	同济大学	吴洁
139	创意新媒体艺术组	《CROP》	陈可沄 臧天培 唐婼晨	中国传媒大学	侯玥
140	创意新媒体艺术组	《彩球镜 bubbles》	黄珂	中国美术学院	邴寅
141	创意新媒体艺术组	《未来香坊虚拟疗愈空间》	刘颖 颜李择	中国美术学院	蔡文超
142	创意新媒体艺术组	《行星式》	王翊如	中国美术学院	项建恒
143	创意新媒体艺术组	《零距离黑洞》	陈柳	中国美术学院	邴寅
144	创意新媒体艺术组	《时间之象二十四节气》	陈洁怡	中央美术学院	董亚楠
145	创意影视与动画组	《再见，再见》	贾牵牵	北京林业大学	靳晶
146	创意影视与动画组	《新怪谈》	王勇 楚云潇	广州美术学院	陈赞蔚
147	创意影视与动画组	《五里雾中》	吴瑶瑶	哈尔滨师范大学	宋岩峰
148	创意影视与动画组	《FEAST》	冷依婧 栾书航	吉林艺术学院	鲍永亮 王泓贤 唐晔
149	创意影视与动画组	《弦上琴音》	李佳霖	南京艺术学院	冯玲
150	创意影视与动画组	《未来之末》	王培栩	上海理工大学	宋方圆
151	创意影视与动画组	《时针旅客》	王怡萱 安令颐 蒋紫沁 王悦天 席匙纯 秦鹏飞	上海视觉艺术学院	季娜
152	创意影视与动画组	《这一次怪兽赢了》	吕广乾	浙江传媒学院	张拓
153	创意影视与动画组	《变幻的四季》	郑雨洋	中国传媒大学	冯亚
154	创意影视与动画组	《自我边界》	张露桐	中国美术学院	端木琦
155	创意影视与动画组	《次域游牧》	颜李择 吴钰玥 曹潇文 蒋雪	中国美术学院	邵越
156	创意影视与动画组	《二十四小时的呼救声》	李幸哲 陈彦如 沈璐颖 许婷	中国美术学院	卢晨
157	创意影视与动画组	《圈羊》	边晓波 祝志伟 马浩楠 祁发林	中南民族大学	阎春来
158	创意影视与动画组	《废墟》	宗怡雯 段怡杉 伊溟霄	中央美术学院	熊新君
159	创意影视与动画组	《螺旋尽头》	程凯帆 李敏 孙婷婷 吕常茹 谭湘	重庆师范大学	杨燕
160	创意影视与动画组	《三晋拾遗·遥临漆韵》	程凯帆 董漪峣	重庆师范大学 山西工商学院	唐忠会
161	原创音乐组	《Growing》	缪昀希	南京艺术学院	秦越
162	原创音乐组	《wondermom》	姚彧涵	南京艺术学院	叶青
163	原创音乐组	《源》	王艺霖	南京艺术学院	秦越
164	原创音乐组	《王秀》	张羽凌巧	上海视觉艺术学院	王玉
165	原创音乐组	《GASP》	童思远 赵宇航 金志诚	上海视觉艺术学院	王玉
166	原创音乐组	《四象之境》	高晗昱	上海音乐学院	陈功
167	原创音乐组	《一条狗的使命》	邱亦扬	上海音乐学院	秦诗乐
168	原创音乐组	《克苏鲁》	戴佳耀	上海音乐学院	刘灏
169	原创音乐组	《人从众》	曾顺臻 陈雯琪 黎尔珊 唐昊铭	上海音乐学院 广州美术学院	秦毅
170	原创音乐组	《深海之外》	李滨辉 林檎	上海音乐学院 武汉理工大学	沈舒强 林檎
171	原创音乐组	《对牛弹琴》	刘洋铄	上海政法学院	韩杉杉
172	原创音乐组	《Outopos》	张舒笑	武汉大学	王渊
173	原创音乐组	《穿靴子的猫》	吕猛 袁啸 杨陈	扬州大学	李玫
174	原创音乐组	《FANTASY》	郑雨洋	中国传媒大学	冯亚
175	原创音乐组	《字裏行間》	何孟洋 蒋维	重庆城市科技学院	胡欣
176	原创音乐组	《热烈》	姚雁羽	大连海事大学 重庆师范大学	唐忠会

优秀指导奖
获奖名录

2022 第四届中国大学生创意节

作品名称 / 导师姓名 / 导师学校

1. **中轴线永定门公园 IP** / 徐彤 / 中央美术学院
2. **藤壶传说** / 王蕾 / 江南大学
3. **殖一** / 王晓昕 / 清华大学
4. **汉口折叠——工业遗产改造中混居模式的探索** / 熊燕 李鹍 / 武汉大学
5. **四百六十斤** / 杨北辰 / 四川美术学院
6. **未来图像** / 刘宪标 / 广西师范大学
7. **八百里——生鲜牛肉包装设计** / 毛雪 / 中国美术学院
8. **磐石** / 高珊 / 上海大学
9. **游墨** / 李婧 / 河南工业大学
10. **洞天** / 孙立军 / 北京电影学院
11. **青衣叹** / 刘灏 / 上海音乐学院

优秀组织奖
获奖名录

2022 第四届中国大学生创意节

南京艺术学院 / NANJING UNIVERSITY OF THE ARTS

中国美术学院 / CHINA ACADEMY OF ART

上海工程技术大学 / SHANGHAI UNIVERSITY OF ENGINEERING SCIENCE

上海大学 / SHANGHAI UNIVERSITY

上海理工大学 / UNIVERSITY OF SHANGHAI FOR SCIENCE AND TECHNOLOGY

上海建桥学院 / SHANGHAI JIAN QIAO UNIVERSITY

上海音乐学院 / SHANGHAI CONSERVATORY OF MUSIC

中央美术学院 / CENTRAL ACADEMY OF FINE ARTS

广州美术学院 / GUANGZHOU ACADEMY OF FINE ARTS

上海师范大学 / SHANGHAI NORMAL UNIVERSITY

武汉大学 / WUHAN UNIVERSITY

天津美术学院 / TIANJIN ACADEMY OF FINE ARTS

上海工艺美术职业学院 / SHANGHAI ART & DESIGN ACADEMY

浙江师范大学 / ZHEJIANG NORMAL UNIVERSITY

上海应用技术大学 / SHANGHAI INSTITUTE OF TECHNOLOGY

上海视觉艺术学院 / SHANGHAI INSTITUTE OF VISUAL ARTS

清华大学 / TSINGHUA UNIVERSITY

合肥经济学院 / HEFEI UNIVERSITY OF ECONOMICS

鲁迅美术学院 / LUXUN ACADEMY OF FINE ARTS

重庆大学 / CHONGQING UNIVERSITY

上海第二工业大学 / SHANGHAI POLYTECHNIC UNIVERSITY

上海邦德职业技术学院 / BANGDE COLLEGE

西南民族大学 / SOUTHWEST MINZU UNIVERSITY

沈阳工学院 / SHENYANG INSTITUTE OF TECHNOLOGY

江西师范大学 / JIANGXI NORMAL UNIVERSITY

四川音乐学院 / SICHUAN CONSERVATORY OF MUSIC

中南林业科技大学涉外学院 / SWAN COLLEGE，CENTRAL SOUTH UNIVERSITY OF FORESTRY AND TECHNOLOGY

景德镇陶瓷大学 / JINGDEZHEN CERAMIC UNIVERSITY

上海出版印刷高等专科学校 / SHANGHAI PUBLISHING AND PRINTING COLLEGE

华东师范大学 / EAST CHINA NORMAL UNIVERSITY

南京师范大学 / NANJING NORMAL UNIVERSITY

广西艺术学院 / GUANGXI ARTS UNIVERSITY

西安美术学院 / XI'AN ACADEMY OF FINE ARTS

山西大学 / SHANXI UNIVERSITY

上海思博职业技术学院 / SHANGHAI SIPO POLYTECHNIC

山东艺术学院 / SHANDONG UNIVERSITY OF ARTS

江南大学 / JIANGNAN UNIVERSITY

吉林艺术学院 / JILIN UNIVERSITY OF ARTS

湖南工业大学 / HUNAN UNIVERSITY OF TECHNOLOGY

西安工程大学 / XI'AN POLYTECHNIC UNIVERSITY

武汉理工大学 / WUHAN UNIVERSITY OF TECHNOLOGY

山东工艺美术学院 / SHANDONG UNIVERSITY OF ART AND DESIGN

中国传媒大学 / COMMUNICATION UNIVERSITY OF CHINA

上海海事大学 / SHANGHAI MARITIME UNIVERSITY

扬州大学 / YANGZHOU UNIVERSITY

同济大学 / TONGJI UNIVERSITY

山东师范大学 / SHANDONG NORMAL UNIVERSITY

四川美术学院 / SICHUAN FINE ARTS INSTITUTE

苏州大学 / SOOCHOW UNIVERSITY

中央民族大学 / MINZU UNIVERSITY OF CHINA

第二章
CHAPTER . 2

红色文创 国潮风尚
特别命题

为了激发大学生对红色文化和传统文化的关注与认同，第四届中国大学生创意节携手上海红色文化创意大赛发布了"红色文化创意"特别命题，携手中国国际美博会发布了"中国美·国潮新风尚"特别命题，同步面向全国在校大学生征集作品。经过一个赛季的征集，"红色文化创意"和"中国美·国潮新风尚"收到了众多参赛作品，并由上海红色文化创意大赛和中国国际美博会专家评委分别从中评选出了1件获奖作品。通过特别命题，中国大学生创意节希望能够引领青年学子自觉主动实践对优秀传统文化和红色文化的创新转化，让优秀传统文化和红色文化在一个个创意中焕发生机与活力，沉淀为新时代新一代的文化自信。在接下来的年度赛季，中国大学生创意节将继续通过平台效应和资源整合，推出特别命题，为大学生们提供创新创意对接社会和市场需求的机会，综合提升创意创意落地能力。

阮竣
中共一大纪念馆副馆长

红色文创特别命题专家采访
红色文创让红色精神融入生活

Q 文创在人们的印象中是别出心裁的，不太会想到跟严肃的红色文化放在一起，您怎么看红色文创的价值和意义？

A 很多人觉得文创产品是博物馆一些文物的衍生品，这也是博物馆有优势的做法，将馆藏文物换一种载体，改变它的使用功能，就形成新的内涵。而红色文创其实很难模仿这种做法，因为美术馆、纪念馆的藏品没有太明确的物象，艺术品很多是平面的，是表达创意思维的，很难去做创意转化。所以很多美术馆只是把它们的藏品元素化以后，抽出一些颜色、线条和造型，通过不同的组合转化出来文创产品，这种文创产品都是平面化的、偏装饰设计的。其实对红色文创来讲，拆开来看其本身就是文化和创意两个概念，承载着文化或者说承载着一些精神内涵，同时具备创意转化的属性，最终就体现为产品、商品。从这个维度来讲，文创产品不一定是非常活跃的，不一定是跳脱的、奇怪的才叫文创，从大文创的内涵和外延来讲是比较丰富的。红色文化是上海这座城市的一个底色，背后是一以贯之的精神的传承，它演变到一些现象级的呈现，也是通过文化这种载体，因为文化本身也是有丰富内涵的。所以，通过产品去承载精神或者是转化和表达，是有适配性的，只是说选择哪一个维度去呈现、哪个方向去做转化。

Q 您认为红色文创的立足点和发展方向是什么？如何把握好传承和商业的平衡？

🅐 从我们自身角度来讲，红色文创的立足点首先在于，文创的产品端是一个载体，我们希望通过产品传递的是精神，传播的是红色文化内容，让人可以亲自触达。在这个过程中，我觉得商业一直不是鸿沟壁垒，更不是不能碰的红线，因为商业是一种正常的生活行为，免费派送的和需要花钱买的，得到尊重的程度是不一样的，这是一个非常朴素的心理逻辑。但是我们也希望大家在触达红色文化的过程中比较轻松，所以我们文创店里超过 100 元单价的单品并不多，大部分文创产品几十块钱就可以触达。比如我们的水，这是最容易触达的一个产品，这瓶水已经更新迭代第二次了，瓶子上比较特殊的是二维码，手机扫这个二维码可以看到一大会址的宣传片，等到年末再扫这个二维码，就是纪念馆元宇宙入口。当然，我们在严肃的地方是要严肃强调规程的，一定要把握好自己的原则，但是，如果可以用一些大众能触达能接受的方式来传递我们想要传递的内容，为什么我们不选择呢？红色文化的传播，不一定是说教的方式，通过轻质的转化，它本身就会成为一种很好的载体。比如我们的咖啡店，我把它定位为党史教育的最后一个展厅和驿站，它是一个交流平台，所有的咖啡名字都是有来历的，每一杯都是一个党史故事。比如我们有一款咖啡的名字叫"觉醒年代"，它的售价是 19 块 2 毛 1——1921 年中国共产党成立是时代觉醒的标志。在策划文创的中间环节，我们其实是在不断地校准，用不同的载体正向地表达红色文化的内容，所以我们的咖啡师都会讲每一杯咖啡背后的党史故事。我们其实是非常迫切地觉得文化创意产业自身的发展逻辑，对于红色文化来讲是非常好的一种转化方式。我们没有博物馆精美的文物，我们有的是革命历史、烈士纪念物、史料、文献等等，它们并不精美，但是背后承载的人和事件是非常感人的，而且很有意义，有足够大的教化作用。用文创的方式去做一些联动，是我们在做的事情。

🅠 中共一大纪念馆从开馆以来，每年都有火爆的红色文创产品，请问这是怎么做到的？

🅐 我们所谓的火爆的红色文创，其实是精神层面的内容在产品端的表达，在这个过程中我们做了一些创意。比如说我们在党史党建维度比较成功的一个文创产品是我们的党章字帖，这个文创产品有一个相对比较垂直的受众，就是党员，它其实是一个学习的材料，既学习了党章又练习了书法，除了党员，想要入党或者有书法爱好的游客，也会成为党章字帖的消费者，于是同时做到了对党章的传播。再比如说我们有一款和上海老字号大白兔奶糖合作的文创产品，一盒红色的大白兔奶糖，从上架开始一直是我们热销榜上的产品。人们到一个红色纪念场地来，有学习的要求也有打卡的要求，但大家都有一个朴素的需求，就是可不可以带走一件纪念品？因此我们需要一件商品做承载，对于一件旅游商品来讲，它首先要具备独一无二的地域性，其次是要有独特的文化内涵，最后是要足够的轻质，不仅有辨识度

而且便宜，这都是旅游商品最基本的属性。所以我们选择了大白兔，它是上海城市伴手礼的一个符号，是一代中国人的甜蜜记忆。礼盒是红色的一大会址门头石库门造型，辨识度非常高，里面有 21 粒糖，21 粒糖加起来的重量是 100 克，礼盒的售价是 28 元。我们要传递的是，1921 年中国共产党成立，2021 年我们纪念建党 100 周年，经历了从 1921 年到 1949 年 28 年的艰辛历程后新中国成立。这些数字通过一个大白兔奶糖礼盒传递出来，礼盒就成了一个接受度非常高又足够精致的载体。我们对于每一件红色文创产品的策划，都是希望通过一些体验呈现能够传达红色文化背后的一些精神维度的内容，让大众能够更直观地触达。再比如我们有一款雪糕，是在 2021 年和光明合作推出的，我们只是对光明本身的雪糕生产做了一个微调。我们小时候在上海地块上有个娃娃雪糕，它是光明的经典雪糕，我们在娃娃雪糕造型的基础上给娃娃戴了一个红色的帽子，把它原来的巧克力味变成香草和草莓芝士味，包装采用了民国风杂志的感觉，并把雪糕取名为"新青年"。从国家的角度，对青年的教育是有明确的方向的，比如艰苦朴素、团结奋斗等等一系列的精神，这些精神很难在一块雪糕上承载，那在什么地方呢？我们把党中央对青年的 7 个号召刻在了雪糕的棍子上，每一块雪糕就像开盲盒，有一些年轻人吃完雪糕就会把雪糕棒留下，集齐 7 个号召，还可以到我们这里兑换一些东西。这就从一块雪糕变成了一个有创意的产品，从一个有创意的产品，又变成了一个有意思的互动体验，并且在这个过程中，我们把新青年的 7 种精神传播了出去。我们前期做完策划，形成一个创意体验的闭环后，雪糕才成为一个文创产品。现在我们还有另一块雪糕更简单，它是一块小红砖的形状，就是把原来光明的大冰砖切一半，然后调了一个尺寸，就是我们一大会址墙上红砖的尺寸，象征我们每一个人都是一块小红砖，可以放到任何一个地方建设祖国。

Q 您认为商业在红色文创里起到什么作用？

A 其实我们非常积极地在拥抱商业，因为这是一种正向的文化传播方式，红色文创没有必要去回避，国家层面也在提倡文化创意产业的发展。从产业自身的发展来讲，它最核心的是什么？是文化的表达。最末端的呈现就是一个文创产品，产品就是商业逻辑的产物，所以商业与红色文创的结合跟所有文创一样，都是天然的。另一方面，从文化表达来讲，为什么我们要讲文化自觉、讲文化自信？因为我们还缺。但我们缺的不是文化，缺的是文化的讲述、文化的传播和文化表达。大家都觉得党史很严肃，我们在做文创之前很多品牌都觉得红色文创不敢碰，但是经过我们有原则的转化之后，很多品牌也开始关注红色文创，愿意参与到红色文创中来。一大文创这件事，我们从一开始就以商业产品的逻辑在运营，目前来看，一大会址的文创已经具有了品牌价值，而商业价值现在属于快速发展期。刚开始的草创期

真的很难，每一个创意我们都要花很多的时间精力去创意、去调整、去整合资源。现在经过了一个迭代的过程，慢慢有越来越多的成熟平台，甚至有一些很大的品牌，会来找我们合作。我们目前已经有超过 500 个文创产品，每年的更新率是 10%，并不快，因为我希望每一个出来的文创产品都是精品，都是有价值的、有意义的。

Q 您认为红色文创有没有必须遵守的创意原则？

A 我们之所以非常积极地在做红色文创大赛，包括跟中国大学生创意节合作，其实就是希望我们的做法和转化的方式，跟更多有创意的群体碰撞，慢慢形成一些模式之后，会让很多的品牌和创意群体发现红色文创并不是那么难。我们已经找到了很多有益的转化角度，但是这些转化的角度首先就要回答一个问题，即必须遵守的原则是什么。首先必须政治正确，才具有足够大的教化作用，这是红色文创的底线，就是说做出来的东西一定是对的，一定是不能让大家引发歧义的。在这个原则下，一定是有创意的，一定是实用的，一定是可以使用的。我们的产品绝大部分都是生活日常中会用到的，那你为什么会用它？因为喜欢，喜欢的背后首先是这件产品一定是有意义的，一定是好的，设计好的创意一定是好看的，一定不是特别贵的。所以，好的文创是有一些原则和逻辑的，也是朴素的，其实这也是商业转化的逻辑。随着文化创意产业的发展，我们发现整个产业的发展技术不成问题，创意也不成问题，但是文化的讲述和转化是个问题。我相信很长一段时间里博物馆会扮演一个非常重要的角色，因为它的物质承载太丰富了，自从故宫打开了文创大门之后，这些年大家慢慢发现旅游产品没有那么雷同了，而且设计越来越有意思，内涵质量也越来越好了，文创产品、旅游纪念品之间有很多的差异，这是一个大的行业发展趋势。从第二个维度来讲，革命历史纪念馆本身就是物化的载体，讲述、传播是我们的责任，革命纪念馆的表达更是一支非常重要的力量。现在革命纪念馆的发展非常快速，全国目前有 6565 个博物馆，其中有 1600 个革命纪念馆，但是大部分的革命纪念馆除了传统意义上的展览讲解教育活动以外，其实都没有更多的表达，文创端就更少。这说明红色文创都是刚刚起步，所以我们觉得大趋势、小趋势对于红色文创来讲是一个非常重要的方向。在这样一个当口，我们的责任更大，因此我们要提前介入，通过我们的讲述和传播，推动大家去做红色文创，去做好的设计、好的创意、好的表达就不会错。现在我们也看到有越来越多的年轻人其实已经在做红色文创了，00 后的年轻人非常爱国，更愿意去了解这些红色革命历史，来强化他们自己的爱国热情和文化自信。在这个过程中，他们一定会用擅长的方式去做转化，也一定会触达红色文化的传承。

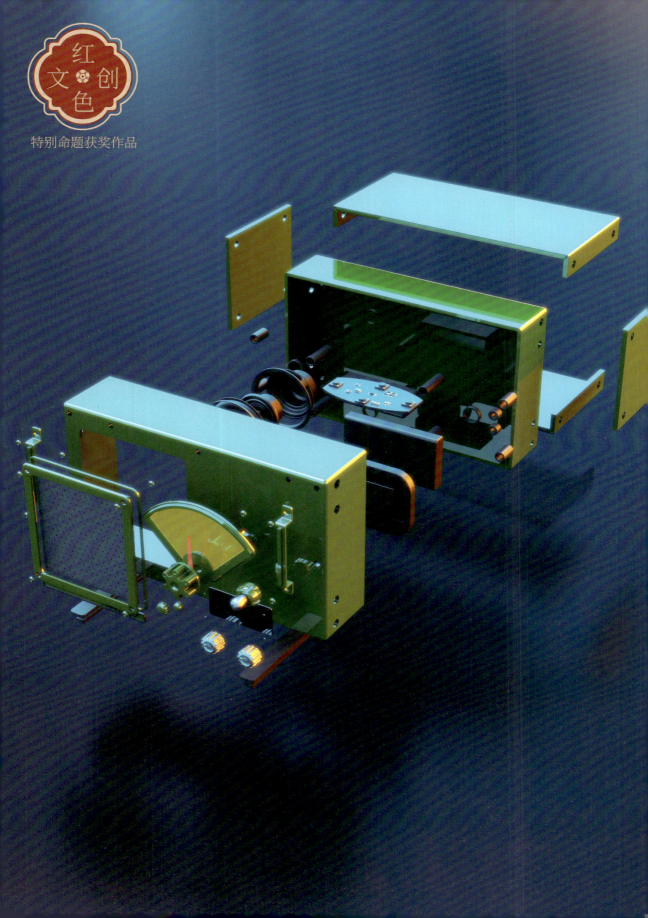

红色文创

特别命题获奖作品

红色文创特别命题获奖作品
消逝的电波
复古智能音箱

参赛作者 / 王心雨

参赛高校 / 苏州工艺美术职业技术学院

指导老师 / 章宇

扫码查看完整作品

设计阐述

本作品以电影《永不消逝的电波》为设计切入点，通过造型、色彩、材料以及表面处理工艺来提升作品的精致感与品位。作品主要包含了高配和标准两种配置的桌面蓝牙音箱，搭配幻彩式鼠标垫以及内置超高频 RFID 无源芯片的徽章，最大限度地保留了无线电报机的特点。高配版为金属材质搭配发报机原型的墨绿色；标配版则更加简洁、圆润，搭配有多种色彩可选的软塑胶质感外壳。在播放声音时，作品能够忽明忽暗地闪动，好似电报播报时的电流，将那条具有革命记忆的电波带回到我们眼前。上下拨动的开关、略大的旋钮尽显老上海的复古情怀，烫金的年份数字为李侠烈士牺牲的日期，提醒着我们铭记这段历史。徽章外观以红色地图中标志性建筑为造型轮廓，将历史的印记定格下来。内置的无源高频 RFID 芯片可以让消费者通过各种移动终端读取地标建筑的信息以及红色历史事迹。加入鼠标垫，则是更多地从受众的生活工作场景考虑，以用户的角度去思考合适的产品载体。幻彩式鼠标垫可以读取徽章芯片，点亮鼠标垫中的地标以及红色路线。鼠标垫表面经过优化，亮起的灯效不会对鼠标本身使用造成影响，在鼠标滑过时，灯光会形成呼吸效果，营造桌面红色路线沉浸式游览效果。

国风尚潮

特别命题获奖作品

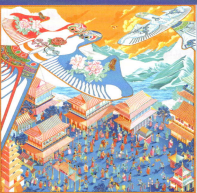

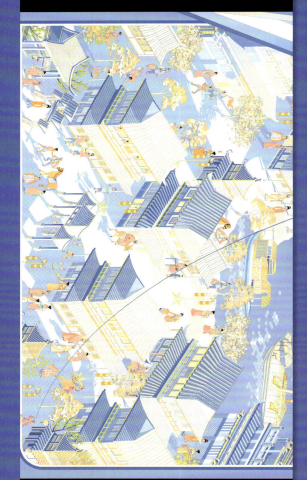

国潮风尚特别命题获奖作品
系
丝绸之路丝巾系列

参赛作者 / 罗明军
参赛高校 / 清华大学
指导老师 / 张宝华

扫码查看完整作品

设计阐述

　　风筝,又名纸鸢,其在中国古代除赏玩外还具有指引方向的作用。本作品中,自长安洛阳到敦煌莫高窟的丝绸之路上,皆运用纸鸢元素贯穿整幅画面,大胆采用俯视构图,以纸鸢俯瞰大地,指引丝路之旅。作品里的色彩对比,既表现丝绸之路开通前中国朴素淡雅的市井风貌,又表现丝绸之路开通后域外传入中国的鲜艳丰富的色彩。作品自下而上,采用叙事性构图,将丝绸之路的著名景点归纳其中,有繁华市井,也有多曲黄河,更有"春风不度玉门关"的河西走廊和敦煌莫高窟的行进旅人。作品画面精度高,故事内容丰富,色彩上兼具雅致与活跃,可制为方巾、长巾、披肩等多种产品形式,适合于青年、喜爱传统文化的群体。

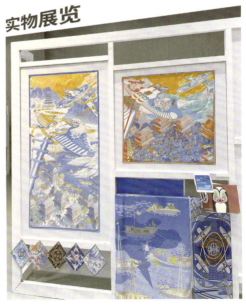

第三章

CHAPTER . 3

促就业拓转化
活动揽影

成功举办了四届的中国大学生创意节，在不断收集反馈不断完善的过程中，已经开始了全程赛事服务。在2022第四届中国大学生创意节期间，大赛不仅积极整合资源，为了让同学们更加了解大赛持续举办了"梦创未来"全国校园巡讲活动，并且积极响应大学生就业创业帮扶，携手智联招聘举行了设计创意人才专场云上双选会，携手云堡未来市艺术园区举办了向大学生免费开放的创意市集，为大学生和企业提供了沟通渠道，有力促进了创意人才的落地。作为兼具产学研结合的第三方平台，大赛组委会还就"AI技术对于大学创意型人才的培养和就业的影响"召开了主题研讨会，各方专家共同探讨面对新一轮的科技浪潮应该持有的坚守和改变。从专业到行业，从创意到创新，从教学到就业，第四届中国大学生创意节多面向的活动，为将来的赛事服务又增添了更为丰富的经验。

全国校园巡讲

2022 第四届中国大学生创意节

将创新思维、创意话题、优秀作品带进高校，与大学生面对面，激发大学生创意激情，是每一届中国大学生创意节都在坚持的模式。

在2022年第四届中国大学生创意节作品征集期间，创意节携手上海通用汽车雪佛兰品牌，开启第四届校园巡讲活动。活动带着本届最新创意思维和往届优秀作品，以展出+宣讲的模式，从山东交通学院开始，先后走进齐鲁工业大学、西南交通大学、西华大学、湖南师范大学、湖南信息学院、中南大学、合肥经济学院、西安财经大学、广西民族大学、广西外国语学院、电子科技大学等12所高校，与高校师生共同探讨本届大赛"青春之美"的命题。在组委会宣讲团的精心准备下，每一站校园巡讲都受到了广大师生的欢迎，创意的热情在互动中迸发。

为了促进大学生们参赛的热情，增加他们对本届大赛各大命题的了解，巡讲活动以大赛命题解析为切入点，以创意落地为目标，以行业需求为标准，与大学生们一起探讨创意的无

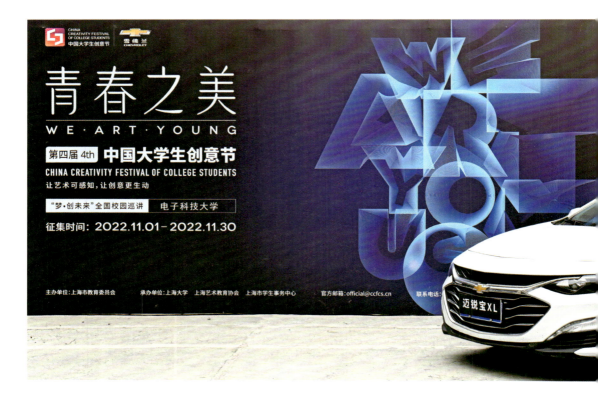

限可能。同时，组委会宣讲员结合同步在校园中展出的往届优秀学生作品进行分析，为同学们总结参赛经验，用获奖团队的创作历程，让同学们更清晰地了解大赛的创意理念和作品落地流程。在沟通中，中国大学生创意节公开自主投稿参赛的模式，受到了师生们的普遍认可；决赛选手现场陈述，评委现场打分，组委会现场计分的公正模式，也受到了往届参赛大学生和巡讲现场师生的充分认同。本次宣讲，还着重为广大师生介绍了中国大学生创意节丰富的赛后服务。其中，特别命题，为同学们打开了直接对接企业需求的新赛道；云上双选会，将会为艺术、设计、创意专业的大学生打造专场招聘会，让大学生们与专业对口的企业面对面；历届优秀作品展，会为获奖大学生创造更多的展示机会；大学生创意市集，将为大学生的创意转化提供市场对接的舞台。

聚焦校企合作，推动"双创"是中国大学生创意节的办赛重点，在新的就业环境下，产教需要进一步加深交流合作，大学生的创新创意才能在对接市场时更具可实施性，转化为服务于经济社会发展的生产力。中国大学生创意节校园巡讲活动，将继续启发当代大学生的创新思维，点燃大学生们的创新热情，促进大学生们以产业适用的眼光投入到学习实践中。

校园巡讲全记录

2022 第四届中国大学生创意节

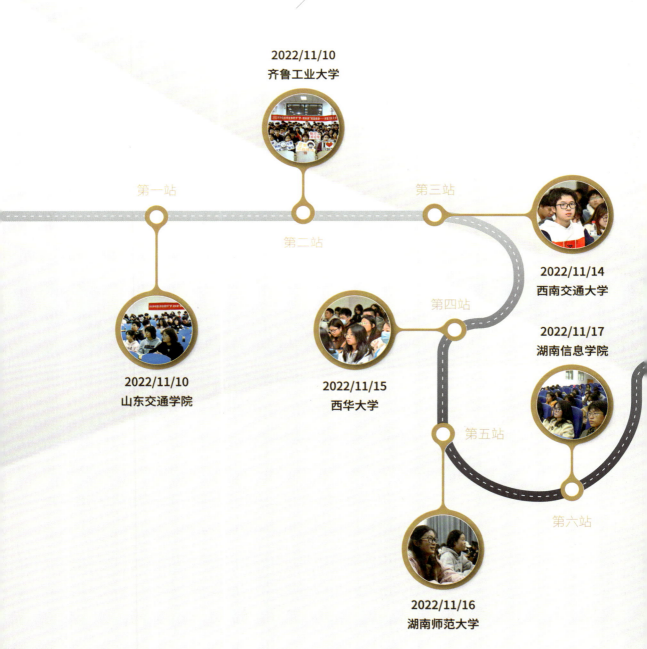

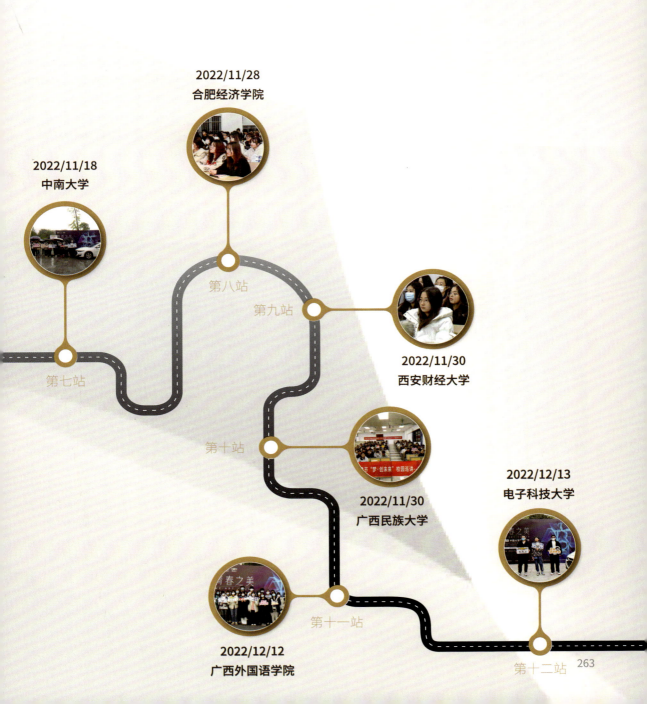

梦创未来

2023第四届中国大学生创意节云上专场双选会

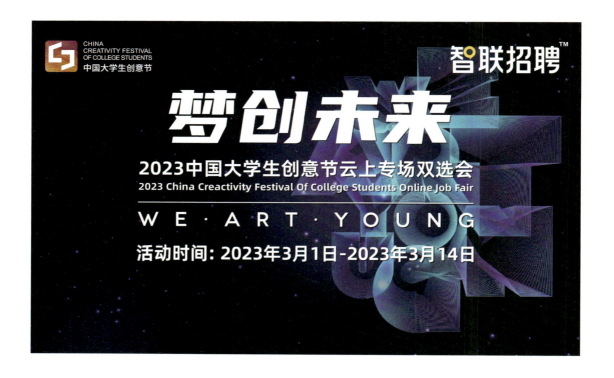

据教育部公布的数据，2022年高校毕业生数量突破千万大关，高学历人口占比扩大叠加疫情影响，导致就业市场竞争压力较往年进一步增大，存在"就业难"与"招人难"并存的现象，不同专业、行业和地区间用人需求差异较大。综合研判，高校毕业生就业形势依然严峻复杂。"如何找到工作"成为应届毕业生亟待解决的难题。面对困境，社会力量又能为毕

业生提供哪些帮助？

"很多学生不是找不到工作，而是不了解公司不了解企业，不知道如何找到心仪的工作，更不知道如何规划职业未来。"在与众多高校的沟通对接中，师生们的反馈让中国大学生创意节意识到更精准的招聘和更直接的沟通机会是应届大学生们急需的渠道与平台。对于赛后服务一直聚焦"双创"的中国大学生创意节来说，在与企业和品牌沟通对接的过程中，也清晰地认识到其对创新创意人才的迫切需求。整合优势资源，为艺术、设计、创意专业的大学生们和用人企业搭建直通车，直接解决就业难和招才难问题，是中国大学生创意节对"就业优先"政策的积极响应。

为了给艺术、设计等相关专业大学生提供更加优质、对口的就业资源，中国大学生创意节携手智联招聘，特邀百家优质名企，聚焦创意赛道，在决赛前的2023年3月1日—14日，举办了专为创意人服务的"梦创未来"2023中国大学生创意节云上专场双选会。包括拼多多、红星美凯龙、宜家（中国）投资有限公司、索尼公司、光明乳业等在内的涉及28个不同行业的111家国内外优质企业，共在此次双选会上发布了400多个职位，涵盖广告创意、广告制作、平面设计、网页设计、插画师、工业设计、视觉设计等艺术、设计、创意专业等对口职位。

近年来，用人公司、企业、品牌的招聘标准逐渐由学历向能力倾斜，此次云上双选会不但提供了大学生在线上了解用人企业和招聘职位再投简历的主动权，还专门设置了"学生作品展示板块"，大学生可以上传自己的创意作品，让企业也可以在线以作选人，主动联系适合的人才，打造良驹和伯乐的双选渠道，减少大学生在就业和择业上的焦虑，扩大企业招聘专业人才的视野。

随着中国制造向中国创造产业升级的到来，各行各业对创新创意人才的需求逐年上升，虽然这条路任重道远，但时代的趋势需要更多的创意人才沉浸到各个领域的不同岗位，发挥创新创意的力量。对于艺术、设计、创意专业的大学生来说，今天的一个小创意，可能就是未来推动美好生活的大蓝图。

助力大学生
创意转化

2023首届"这里/那里"大学生创艺集

中国大学生创意节秉承"创意引领创新，创新引领创业"的理念，为大学生创意理念转化搭建双创共生平台。为了提升赛事后服务，为大学生提供创新创意转化的实践机会，第四届中国大学生创意节在决赛后，联合云堡未来市艺术文创园区推出了"开摆吧，大学生！'这里/那里'大学生创艺集"，通过开放性、多元化、艺术赋能的形式，鼓励大学生将创意落地，并带到市场中接受市场的检验，为大学生双创打通最后一公里。

在2023年4月15日—16日的"开摆吧，大学生！'这里/那里'大学生创艺集"上，大学生摊主们使出十八般武艺，特色手艺、创意营销、才艺表演等等，满满的文艺风将市集玩成了一道靓丽的风景，不仅让现场观众见识到了大学生的创意风采，也让初试练摊的大学生开启了创意实践的首秀。市集现场还开设了表演舞台，除了有弹唱嘉宾表演

外，还现场邀请观众开麦演唱。在这里，大学生把练摊变成一种生活方式，满满chill风或许才是打开创意、享受生活的正确方式。

"平常都在学校里，这次就是想出来展示展示自己的手艺。"不少大学生摊主都是首次来到校外市集摆摊，面对的不再是同学和老师，而是真正的消费者。东华大学大一新生丁文雯和同学摆起了"人体彩绘"的摊位，卡通形象、动物、创意画，顾客想要什么就现场创作，定价6.66元，小朋友排起了长龙。来自上海工艺美术职业学院的大一学生赵清岚和上海建桥学院大三学生舒凌志的产品让人眼前一亮，她们带来了自己平时手工制作的昆虫标本，一个个精致灵动的蝴蝶标本吸引了不少人购买。"想要做个好的昆虫标本很费工夫，也需要极强的耐心，稍微手抖一下就得从头开始。"不过她们觉得，比起成品更享受制作过程，在市集上以分享为主，挣回来的钱将用于制作更多标本。

"给小朋友科普挺好的，可以认识很多生活中见不着的昆虫。"现场有家长给爱不释手的孩

子买了一个特别的标本，蝴蝶相框摆件也成了市集上的畅销产品。上海工艺美术职业学院不少拿过中国大学生创意节决赛名次的同学也来到了市集，用他们所学的专业知识和在大赛中获得的市场经验，制作出不少创意商品，其中精彩的银饰广受好评。

兴趣可以与创业结合，也可以与人结缘。来自东华大学工业设计专业的一群充满活力与自信的大学生组织了一支团队，开创了自己的工作室"微醺集"。这次"开摆"，他们带来了工作室的创意产品——毛毡手提包和"东华学长"酷乐包。大三的徐岱南说，"微醺集"工作室集合文创、美食、生活方式的创意创作，已经注册了自己的商标，也推出了自己原创设计的几款产品。团队的小伙伴都是志趣相投、合作起来非常开心的朋友，这次来"开摆"对他们来说，更像是一次团建活动，售卖产品不是最主要的，主要是来和大家分享自己的创意设计，希望这种比较chill的方式可以受大家喜欢，同时也可以结识更多新朋友。而团队中大四的马泓辰则分析道，这次经过实战经验，他们发现带来的产品和实际人群的匹配度还不是很高，下期市集会调整产品的种类，期望取得更好的业绩。

将美育与实践结合，助力大学生在创意转化实践中成长。中国大学生创意节组委会在为大学生提供创意转化平台的同时，将美育的理念融合进大学生的实践，让优秀创意走出象牙塔，面向更广阔的市场，在实战考验中接受挑战，激发奋发进取的精神，培养审美能力和创造力，引导积极寻找新的突破口。美育可以激发和强化人的创造力和想象力，培养和发展人的审美能力与直觉。当前，加强美育工作，就是要注重培养学生们的创造能力和审美能力。美育要落到实处，就要与实践融合，敢于打破常规，突破思维定势。大学生代表创意的未来，一个敢于创新的民族，才能有生生不息的生命力量。

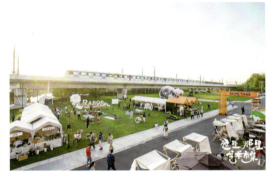
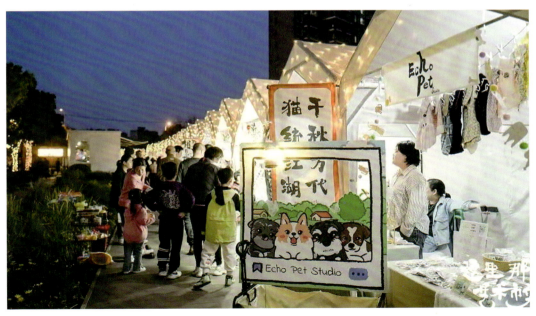

主题研讨会

AI 技术对于大学创意型人才的培养和就业的影响

人工智能和深度学习对大量领域产生了巨大影响,并在过去几年中既引发了很多破坏,也取得了很多进展,即使是一直被视为明显属于人类的艺术和创意领域,也不免受到人工智能最新进展的影响。高校作为培养艺术、设计、创意人才的基地,面对人工智能的出现和迅速普及,在育人的本职上会产生什么样的变化?借第四届中国大学生创意节顺利闭幕的契机,组委会于 2023 年 4 月 24 日举办了一场主题研讨会。

本次研讨会在上海大学举行，邀请了来自新媒体艺术领域和传统艺术领域的专家和老师们集思广益，围绕"AI技术对于大学创意型人才的培养和就业的影响"这一主题展开讨论。会议重点讨论了4个议题：一是AI生成艺术是否属于真的艺术；二是未来人工智能是否会取代人类艺术家；三是AI技术对创意人才的培养与就业有何影响；四是中国大学生创意节在人工智能技术背景下，是否需要作出相应的赛事调整。

研讨会由中国大学生创意节组委会秘书长刘子惠主持。她表示，AI艺术作为使用算法进行创作的新形式，它的兴起在全世界刮起一轮新的科技艺术风暴，但同时也对现有的艺术产业及创意人才的培养与就业提出了挑战。本次研讨会旨在通过不同领域专家的深入交流，为推进高校创意设计人才培养提供新的思路。

上海市文联副主席、上海大学上海美术学院执行院长金江波代表上海大学对与会专家的到来表示欢迎，并对改善当前高校毕业生就业难形势提出了自己的展望和愿景。他认为，AI技术的发展为创意产业提供了丰富的应用场景和更多的可能性，但也对创意人才的综合素质和技能要求提出了更高的标准。高校肩负着"为国选才、为国育才、为国聚才"的光荣使命，理应积极应对挑战，顺应AI技术发展的趋势，加强美育教育建设，为培养具备优秀学习能力、创新能力的高素质人才做出贡献。

上海市美术家协会副主席、上海戏剧学院教授李磊对本届中国大学生创意节的作品质量表示肯定，并对中国大学生创意节作为全国性的

创意平台保持创新探索、不断追求进步的各项举措表示高度认可。针对议题，他提出，AI是通过技术所串联的人类智慧的集群，由AI派生出来的作品属于机器集成作品，更多的是为创作者提供可能性。AI的发展是人类进步的表现，人在某一单项上被机器替代是必然的。我们可以将AI视作工业迭代带来的福利，以及人类长期智慧的叠加和集群，不应将自然人与机器人对立起来。对于中国大学生创意节未来的赛事发展，李磊提倡，可以淡化奖项的概念，将原本的竞争模式逐步转化为参与即可获得机遇及资源的模式，同时将更多的评审权开放给大众。

水墨艺术家李知弥认为，艺术家与AI处在不同的层面，不会被其取代。我们应该拥抱AI技术的发展，试着感受、适应并合理利用它的力量，让它成为我们的得力助手。中国大学生创意节相对应地也可以先开设AI分类的专属征集，之后不断修正与提升。此外，还可增加社区或市民板块，欢迎更多社会力量参与。

蒸汽工厂STEAMARTS创始人项哲青结合自身的创作经历，分享了对于AI技术的看法。他表示，随着科技的发展，人类与AI共生是必然趋势，我们可以将AI视作工具，通过它解放灵感，提高效率。同时他也强调，中国大学生创意节在作品征集中需要做好作品界定及二次创作版权归属的认定工作。

MANA全球新媒体艺术平台董事长张庆红认为，AI技术的发展是自然迭代的结果，我们理应保持平常心看待。当社会结构发生变化，自然意味着新的工作需求诞生。高校需采取跟进式教育，培养更全面的人才，尤其是培养AI的"驾驶员"。

上海科技大学创意与艺术学院副教授杨继栋在发言中表示，包括AI在内，现在所有的工具都只是人类以往社会力量的重组和重构。人类在社会群体中缺失的部分，可以通过AI技术实现弥补和获益。高校需要构建学生对于新技术的认知体系，鼓励他们去创造新的AI生活场景，实现真正的应用产能转化。中国大学生创意节也不需要对AI作品加以区分，更重要的是鼓励参与者开发创意探索方向，从而培养善于思辨、具有独立思考能力、勇于挑战的人才。

上海美术学院数码艺术系主任李谦升提出，在科技迅猛发展的今天，艺术设计教育也应跟随变化而变化。未来，高校需开启"精英化"培养模式，培育能够提供多元化创意和设计服务的精英人才。他认为，中国大学生创意节征集作品需要注明创作工具，包括但不限于AI技术等，同时也需要展示作品创作的过程，作为作品评审的依据。

此次研讨会从不同视角及学术层面探讨了AI时代背景下创意人才发展的挑战和趋势，为今后高校美育发展和创意人才培养提供了有益的经验与思路，也为新形势下创意赛事的举办提供了建设性的意见。最后，秘书长刘子惠表示，中国大学生创意节将继续围绕"创新"和"创意"这两大美育落地的关联主题，以"关注创意，参与创新，享受创造，实力创业"为宗旨，为高校美育创意成果和学生创意理念转化搭建更广阔的平台。

第四章

CHAPTER.4

创意传承大家谈

评委 / 导师专访

每一届中国大学生创意节的决赛，同学们都要面对来自学界和业界专家的评委现场陈述现场问答，接受来自学界和业界的检验。这一独特的决赛形式，不但迎得了大学生群体的喜爱，同时也得到了行业专家和高校教师的认可。为此，第四届中国大学生创意节在决赛后展开了评委专访和一等奖导师专访，将业界和学界的最新观点集中呈现，提供高校和大学生群体两个不同维度的视野，让大家更进一步了解本专业的教学现状和行业趋势。在系列访谈中，大赛还对工作在一线的业界专家就行业就业现状、人才自我培养等大学生较为关心的问题进行了深入的访谈，希望在大学生就业竞争异常激烈的 2022 年，高校和大学生能够从受访者丰富的经验和有益的观点中，把握时代的脉搏，找到契合大环境的发展模式，为实现理想努力奋斗。

创意先锋时代谈
终审评委专访

CHINA
CREATIVITY FESTIVAL
OF COLLEGE STUDENTS
中国大学生创意节

创意产品设计分类评委

罗啸宇
中国商飞上海飞机客户服务有限公司
工业设计所副所长

Q 作为决赛评委,请您从商用的角度,谈一谈本届中国大学生创意节创意产品设计单元的决赛作品整体是什么水平,您给予什么样的评价?

A 这一届中国大学生创意节产品设计单元的作品,整体水平有些出乎意料的高。这么说是因为这9个进入决赛的作品基本上都兼顾了美学价值、创造性以及可持续发展的实用性,这就是商用的要求。这说明同学们不但有了专业感,还有了行业感,这也是你们这个平台希望大学生们体验到的,这是很好的。比如《中轴线永定门公园IP》这件作品,将历史神话与现代的表现方式相结合,好的故事加上优秀的表现力,最终就能做到平衡人文价值与商业价值,这样的设计就是一个好设计。

Q 有哪些作品给您留下印象,您认为这些作品的价值在哪里?

A 因为我是做工业产品设计的,所以给我印象最深的是上海电机学院师玮杰同学的设计《城市道路修复工程车》,这件作品选题的社会性意义很强。在大力倡导节能减排的今天,师玮杰同学把城市道路修复工程车非常巧妙地搭建成一个基础平台,不同的任务可搭载相应模块化的工具,兼顾了资源成本、人力成本的考量。首先这个设计的出发点就非常好,是真正的产品设计的思维,为了解决问题、优化效率而设计。这个设计是具有落地潜力的,如果有机会深入优化下去,就有可能变成现实,所以我认为这个设计具有很强的实践意义与商业价值,师玮杰同学的现场提案陈述也很清晰自信,因此给我留下的印象也比较深。

Q 您能否谈谈在飞机设计师眼中,创意与实用之间的关系是怎样的?

A 对于一个设计师来说,始终存在的一个命题就是如何平衡创新性、功能性和美学价值。德国工业设计之父迪特拉姆斯(Dieter Rams)曾在20世纪70年代提出过著名的"设计十诫",其中就着重提到,优秀的产品需要让设计更加实用。我认为设计与艺术的区别也就在于此,设计一定是以实用为起点的,艺术则不然。如果在实用与美观无法兼顾的情况下,作为设计,实用是首要选择,但就目前的工业水平来说,很多创新创意也体现在美观上。对于飞机的工业设计来说更是如此,飞机从本质上来说是一种交通工具,因此我们最重要的目的就是将乘客安全、舒适地送达目的地,因此一切设计上

的创意都要服务于飞行安全和乘客体验，这是设计的基础。

Q 中国商飞上海飞机客户服务有限公司工业设计所作为民用飞机行业唯一的国家级工业设计中心，对设计人才应该是非常重视的，请您谈谈你们对人才的定义，符合什么标准才算是人才？

A 从广泛意义上讲，人才就是能够创造价值，积极推动社会进步的人。具体落到设计这一领域就是指要具备一定的经验、专业知识和软技能，能够通过这些来创造出优秀的设计作品，并且能够影响和带动他人。要成为一个设计人才，不光要具备过人的专业技能，还要有对于设计的热情和好奇心。这一点非常重要，这是成为优秀设计人才真正的核心能力。如果一个设计师在做设计的时候是抱着应付工作的心态，那么他的设计作品就不可能是有创意、有生命力的。所以我们会发现，优秀的设计师，往往都是对生活充满好奇、热爱生活的人。另外，还要有独立的思考和认知，这是建立在大量的经验积累之上的，也就是我们所说的人才要聪明地工作，而不仅仅是努力地工作。所谓的"聪明地工作"也不是通常大家在谈论的职场人情世故，而是对生活更深入的共情力和对社会更美好所抱有的责任感。

Q 当下很多企业面临国内国外的双重竞争，就业难，招人也难，在这样的形势下，请您给设计专业大学生一些建议，在校期间应该注重哪些自我素质培养？

A 首先我要给的建议并不是关于专业能力，而是作为人，最基本的是要有强健的体魄和积极乐观的心态。未来在实际工作中可能有无数棘手的任务需要处理，这时就需要足够的精力和热情来支持自己完成工作。身体和心理的健康，也是成为优秀设计师的基础。其次是不断通过实践来强化设计技能，随着设计软件的功能不断强大，要掌握的操作技巧也越来越多，全面且熟练地使用软件是我们做设计强有力的武器，能够更高效地实现概念落地，达到事半功倍的效果，因此在课余时间，就要进行大量的实操训练来深入学习。最后就是要多了解最新的科技成果和趋势。最近在人工智能领域涌现出了一批功能强大的应用，如 ChatGPT、Midjourney 等，这些新技术势必会给传统的设计行业带来革命性的变化。我们大学生要意识到，如果我们在学校就能够掌握新技术，那么我们走出校门就会是很多行业都需要的新技术人才。因此大学生就要深入思考如何抓住机遇，利用新技术来强化自身设计能力，使其为我所用，形成自身不可被替代的核心竞争力。

高瞩

上海工程技术大学艺术设计学院院长、教授
全国艺术硕士教学指导委员会专家

Q 您担任过中国大学生创意节多次决赛评委，请您谈一谈本届创意产品设计单元的决赛作品整体是什么水平，与往届有什么不同，您怎么评价？

A 总体来说这一届的决赛作品比往届的角度更丰富，设计本身涉及了社会的各个方面。中国大学生创意节已经变成了一个大学生的嘉年华活动，也是学生参与职场竞争的平台，引领学生树立思想价值观，为社会服务并创造价值，教育层面上的意义越来越彰显了，也很好地弥补了学校教育，让学生用专业的方式更深刻地理解了今天做设计的意义。

Q 有哪些作品给您留下印象，您认为这些作品的价值在哪里？

A 我对中央美术学院伍凝湘同学的作品《中轴线永定门公园 IP》印象比较深。这件作品做出来并不容易，她在设计前要去深度了解永定门整个地块园区的历史、价值、意义、人文等等，实际上这是一个典型的交叉学科的课题。虽然最后她是用设计语言去体现了一个永定门公园的 IP 形象，这只是一个简单的技能——当然她的呈现方式也非常好，质量还很高，但是这件作品更多的功夫花在了其他知识的挖掘提炼上，花了很多的时间做足功课才有了这个 IP 形象。其实设计放到人文以后就是一个交叉学科，这件作品的整个设计创作过程，很好地反映了设计的工作原理，作为一个老师看到同学们能够把学习到的知识融汇贯通，是很欣慰的。

Q AI 技术的兴起和应用，对很多职业都产生了影响，您认为对艺术和设计类职业会有什么影响？站在艺术设计专业教授的角度，您如何看待 AI 技术？上海工程技术大学艺术设计学院的教学会调整和改变吗？

A 关于 AI，已经是绕不过去的话题了。目前 AI 仍然是机器与机器运算，它是把我们已有的知识进行存储，然后通过我们的搜索进行运算，根据它的源头库里的知识进行再生产。这些知识实际上也是人们过去创造的。面对知识的爆炸和科技的革新，更要去坚持原创，因为原创性的东西永远还是要靠人去做，AI 不可能代替。而恰恰对于具有原创精神和能力的人来说，AI 是一个可以用好的工具。所以我们的教学还是要坚持带领学生们学好更扎实的专业知识，包括学习应用这些新的工具，同时还要更多地接触社会现实的需求，这样知识才能转化成适合的技术，创新也才会发生。

Q 上海工程技术大学艺术设计学院一直比较重视校企联合，请您谈一谈，学院在这方面有哪些可以分享的经验？

A "设计是在设计当中学会的"，在一堆知识理论当中是学不会设计的，所以我们学院非常重视校企合作。对于一门专业或者一个学科，必须要学会一些固有的知识才能去从业，那么我们就需要对这些知识进行新的梳理，让知识更贯通，然后缩短学习的周期。本科4年，基本3年我们就把专业课基础课学完，第四年就全是项目设计，在项目中滚动提升设计能力。在本科4年级第一学期有一个4周甲级讲座，学生在前面的3年学习中还有很多漏洞，我们通过这个讲座把这些漏洞补上。然后接着就是8周做1个项目，这个项目会引进企业真实的项目，学生们再做一遍，如果在过程中出现问题，可以去看企业是怎么做的。接下来就是毕业设计，时间为16周。就是说，企业提供真实课题，我们真实做，由老师跟企业的设计师带学生来完成，最后落地。企业其实也在这个过程中考察学生，很多学生就因为这个真题真做，毕业后就到对应的企业签约上班了。所以这种方式最终践行的是学生在设计当中学会把前面学习的知识运用到实际的设计当中去，在设计上滚动提升能力，同时也实现了跟就业岗位之间的零距离对接。其实这对老师的要求更高，不但要重新梳理教学方式，要跟企业磨合，还要能够指导学生们解决遇到的问题。这不但要求学生们是实用型人才，也同样要求老师是实战型人才。

Q 面对当下企业招人难、学生就业难的情况，您认为艺术及设计专业的大学生在学校教学之外还应该注重哪些自我培养？

A 我对进入大学的同学们有一个关于心态的建议，就是一定要在大一、大二的时候就迅速进行角色转换，摒弃一些中学时代的想法和做法。要以成年人的标准来要求自己，来看待自己所学的专业。比如通过参加中国大学生创意节大赛等各种校外赛事活动，其实能够帮助同学们有目的地在大学里学习，这是提升大学生融入社会能力的机会，反过来也帮助大学生检验自己所学的与真实应用之间的不同。虽然大学生去参加各种活动肯定会碰到不少问题，但是每一个活动对他们来说都是一种经历、一种成长。设计专业不能像其他理工科一样在某一个知识领域当中不断深入，因为设计所面临的问题是社会问题，如果不融入社会就不会真正明白设计的价值和意义，也就无法在专业中找到自信。只有不断融入社会，才能让自己对设计问题的理解能力不断得到提升。

高日菖
震旦家具创新中心总经理

Q 您多次担任中国大学生创意节的决赛评委，请您谈一谈本届创意产品设计单元的决赛作品整体是什么水平，与往届有什么不同，您给予什么评价？

A 这一届学生的"脑洞"很大，设计表现和陈述都很好。希望这样的思维能够创新突破。院校的老师们在教学的时候可以带领同学们多做设计思维（Design Thinking）的练习，学生最可爱的就是无限的创造力，如果学生们的设计表现力已经纯熟，要训练的就是设计表达了，因为设计在某种程度上需要有溯源本质（start with why）的哲学思考，而不只是技术表现或者造型传达。

Q 有哪些作品给您留下印象，您认为这些作品的价值在哪里？

A 我对湖北工业大学郑晓如、郑佳勇同学的《ICE-M 漂浮式造冰平台》印象比较深，因为其背后关注的是气候变暖、南北极冰川融化带来的风险这个大问题，回归本质的思考，大过制冰机的功能，本质上创意是为了更好地解决实际存在的问题或者需求。上海应用技术大学池钰颖、何欣悦同学的《电商扶贫之助农直播机器人》，也是一个非常好的创意，但是履带的设计是否真的能在田间地头行动？基于这个有创意的设计，会不会制造其他问题，例如功能集成后，会不会使农民们使用成本增加？这些都应评估。我不是批评这两件作品的设计，反而是对它们有很深的印象，因为它们关注到了现实的问题和需求，只是我们设计的产品必须思考是不是最优价值系统，必须提供正确的解决方案，因为产品设计是需要落地的。

Q "让办公生活更美好"是震旦家具的品牌核心，从您带领的震旦家具创新中心来看，实际上已经把产品设计的创新延展到了整个办公生态的思考上，请您谈一谈，设计的价值是什么？

A 在我看来，设计的价值首先是利他思维。比如本届作品中的"助农直播机器人""快递员称重手套"等设计都落在了一个很小的需求上，但是里面有太多值得探讨的地方。设计是一个有目的的行为，这个目的是基于商业的，因为设计一定要投入费用，比如模具费、设计费、生产制造费。从产品设计行业来讲，我认为设计的价值有 5 点需被转化。第一点就是需求设计化。设计的价值基本上是为了它的用户而服务，所以一定要先理清用户的需求。第二点就是设计产品化。一个成

熟的产品设计师一定要全流程地去理解，设计的产品要被合理地生产制造。第三点是商品化。每一个设计背后要有一个故事，你要告诉目标消费群你解决了什么问题。第四点是场景化。我常说一个好的设计是不为难用户，让用户认知后产生一种情感链接的确认。因为设计也是一种社会行为科学，它是不断迭代的，我们现在看东西的视角之后都会被颠覆。第五是长期化。也就是商业模式，回归到解决问题的初衷，因为它只是一个物件，但怎么从商业的视角占领用户的认知，不是这个东西多少钱、更便宜又是多少钱，而是感同身受的匹配度。比如震旦办公家具会从中度专注、高度专注的需求不同去设计办公家具和空间场景，因为很多用户的办公行为就需要专注，而有些用户就需要灵动，所以我们怎么占领用户的心智，是一个长期学习的"大设计"过程。

Q 家具创新中心对创意、创新是非常敏锐的，您认为创意和创新是怎么发生的？

A 第一是要有赤子之心，对很多事都保持好奇心，带着疑问。第二是要有骆驼的耐力，要忍得住。第三是要有勇猛的狮子心，要相信自己，但这个很难，创造力是要因材施教的。第四是要有感恩的心，感恩的心有温度很细腻，产品设计师需要站在用户的视角，用这种有温度和细腻的观察来做设计，必然会有意想不到的结果。我们未来培养设计师，要更多引导思考观察与解决本质问题的能力，而不是在于技术表现。

Q 当下很多企业面临国内国外的双重竞争，大学生就业难，企业招人也难，在这样的形势下，请您给设计专业大学生一些建议，在校期间应该注重哪些自我培养？

A 我觉得首先要给院校老师和用人单位一点建议，就是多点爱心和耐心。现在同学们在校园里，关注太多的以为是创新的"自我想象"的事情，但他们一离开学校就会受挫，然后就转行了，这是非常不好的。所以学校和社会还是要从启蒙到落地过程中给予同学们多一些爱心和耐心，让他们多一些成就感。实践才是真理，同学们对某些领域感兴趣就应该去尝试，其实同学们的创造力就源自好奇心，这是没有问题的。另一方面，同学们要敢于脱离舒适圈。除了热爱和执着，有一个正确的信念支撑着正确的方向锲而不舍，还要反思问题的本质，任何问题都要从"为何"开始，当你梳理清楚之后，就会很有力量。

创意服装与服饰设计分类评委

周朱光

瀚艺 HANART 艺术总监、上海市非物质文化遗产中式服装制作技艺（中式男装制作技艺）第四代代表性传承人

Q 作为决赛评委，请您谈一谈本届中国大学生创意服装与服饰设计单元的决赛作品整体是什么水平，您给予什么样的评价？

A 我认为这一届的参赛作品总体水平都在提高，看得出来，现在的大学生平时获取的信息量就比较大，而且明显可以看到，大学生们也开始关注中国文化，中国文化、中国元素都是他们在设计上应用得比较多的。从传统服装制作的角度来说，同学们对中国元素的应用基本上还处于图案运用的层面，实际上中国文化肯定不止在图案上面，那么怎么去发掘、去运用内在的东西，这是一个课题，需要专注持续的深入。当然，这对大学生来说可能要求过高，他们需要一个成长过程。中国文化的丰富性是足够了，但怎么用这是一个过程，只有真正的喜欢才能够坚持。至少大学生在关注中国文化，尝试应用在自己的服装设计中，而且有很多作品都在这么做，说明这已经具有一定的普遍性，这就很重要。

Q 有哪些作品给您留下印象，您认为这些作品的价值在哪里？

A 这一次的 9 件决赛作品中，我印象比较深的是上海大学钟宇轩、杨柳、孟律、崔轲淞、钟佳琪等几位同学的《吾带当风——参数化竹编时尚设计》。他们的作品提取了竹编的图案和技艺，用在了敦煌飞天形象上，这是一次传统与传统的跨界，这样的创意思路让人感到很有启发意义。我们大赛的设计师都是学生，学习期间的创作空间是非常包容的，不应该浪费，就应该完全发挥想象力并接受多元文化，为自己今后进入服装设计这个行业打下更加开阔的基础，既要融入信息时代，又要保持一定的距离。而且我个人觉得，在大学这段没有设计包袱的时间，就是要选择做更难的事。

Q 作为一位中式服装传承人、海派旗袍名师，请您谈一谈，中式服装设计在当下现状如何，设计师面对什么样的竞争？

A 中式服装设计的竞争虽然在平价成衣上看似不太激烈，但在高端成衣上是很激烈的。从两个层面来看，一方面，中式高端成衣的竞争不仅仅是同行的竞争，在高端成衣领域，中式服装面对的是全球的高端成衣的竞争，因为高端成衣的消费者选择面会比较广。另一方面，中式元素在很多年前就不断被国际高端品牌引用，马面裙事件只是其中一个事例，也就是说，中国设计师不用，外国设计师也会用，而且会有很多国外设计师从

中国文化中寻找设计原素和灵感，这是一个大趋势。但高端中式成衣还没有出现像法国迪奥、意大利范思哲这样的品牌，这也是大学生们未来发挥的空间。因此，中国服装设计师用好中国元素、用好中国文化，这真是一件很有意义的事。

Q 服装服饰设计可以说是世界上变化最快的设计行业之一，但就旗袍来说，需要创新吗？您认为是传承重要还是创新重要？

A 实际上旗袍本身也是经历了创新演变的。从一开始的旗人之服，到后来民国时期的全民常服，最后到明星身上的华服，100多年间不断在变化。但是，传承是基础，传承是手艺，手工要做出来，这就是高级工坊存在的意义，因为这里保留着很多的传统手艺，从某个角度来看，这也算是工艺领先。对于旗袍来说，要先学习好传统工艺，才谈得上创新。否则，搞不好创新还不如传统手艺，那就没有必要了。但实际情况是，对于一些传统手艺来说，以现在学校课堂的教学方式是很难教的。对于传统手艺来说，师徒制是有道理的，学一门手艺需要很长时间，而且传统师徒是要从做人教到手艺，实实在在地言传身教，这才是核心。总归有一个学习、继承的过程，再把它发挥出来，没有什么凭空而来的捷径。

Q 成为一位服装设计师是很多服装设计专业学子的梦想，作为中式服装的非遗传承人，您能给服装与服饰专业的在校大学生们一些什么建议？

A 大家如果都追求在设计领域施展才华，那我要告诉大家，别看服装每年出来这么多新款，但其实服装设计是一门古老的行业，这个领域真的是红海，而且已经红了很久了。但是如果你是注重版型、注重某一种工艺，那么在就业上就会比较有优势。我这么说的意思是，服装设计专业要更加专精，才能在行业当中立住脚。对于服装设计专业的在校大学生，我想提醒的一个事实是，一定要注意培养自己的动手能力，因为你即使有一个好的创意，如果没有好的手艺，这个创意也是没有办法充分表达的。所以这个专业的在校大学生，尽量在学校期间就去寻找自己感兴趣的手艺或者工艺，这种手艺或工艺是能够表达你对服装服饰的理解的，然后去学习去掌握直至熟练。很多人问我创造力从哪里来，以我个人的经验来看，有动手能力，就会有创造能力。在即将到来的人工智能时代，最缺的反而是有动手能力的匠人。

创意工艺分类评委

杨建勇

胡润艺术荟总监、艺术家、策展人

Q 作为决赛评委，请您谈一谈本届创意工艺决赛作品整体是什么水平，您怎么评价？

A 这一届的创意工艺作品整体来说是不错的，可以看得出来，现在的大学生都能够很好地运用互联网信息，所以整体的思路还是比较开阔的，并且对于很多传统工艺，他们还尝试着在理解，只是不够深刻。这里就要注意，对于工艺来说，不能抱机会主义的心态，没有深刻的了解，创意不会在内心发生。对于工艺来说，传承的比重比较高，要想让传统工艺活起来，就需要在理解传承的基础上找到与时代的结合点，这是非常难的，通常的创新，都停留在形式上的浅尝辄止。这就像很多国际服装品牌应用中国元素一样，只是一种新奇的装饰，无法展示这些元素背后的文化。

Q 有哪些作品给您留下印象，您认为这些作品的价值在哪里？

A 我印象比较深的是清华美院孙秋爽同学的《殖一》这件作品，也是这次的一等奖作品。可能看上去，这组银壶作品并不具有实用性，意想不到的扭曲打破了茶壶固有的形态，让人觉得这件作品更像艺术品的无用，但这正让这组银壶具有一种惊艳感。看上去是一组茶壶，但造型上又没有对茶壶这个功能妥协，而是进行了一种打破。既然是比赛，我觉得这种工艺上极端的尝试是没有问题的。另外我还对太原理工大学苑文洁、李炳林同学的《仲春法兰瓶》比较有印象，虽然这组作品比较中规中矩，但可以看得到，两位同学在追求工艺的细致的同时，也在尝试与现代生活的协调，这是一组比较扎实的作品。

Q 作为艺术家，请您谈一谈艺术和工艺有什么不同，工艺对艺术来说意味着什么？

A 所有的艺术最后都会变成工艺。我们先定位工艺是什么，工艺跟生活有关，注重使用功能；艺术跟精神有关，注重审美功能。随着生活水平的提升，很多艺术品最后都会普及成为生活中的工艺品。但是在很长时间之后，工艺品中的精品，会成为艺术品，这是非常有意思的。这样的转换，最典型的就是中国的瓷器。我们看到在很多拍卖会上，我们的古董瓷器是非常受欢迎的，拍卖价也非常高。其中有很大一部分，生产出来的时候是生活用品，是工艺摆件，但现在被当作价格昂贵的艺术品在拍卖，人们甚至都不知道烧制它的人是谁。而当时作为艺术品一样看待的玲珑瓷、珐琅等等，现在已经变成工艺品甚至生活用品，人们在日常生活中使用。所以工艺到达一定程度，

就是艺术。艺术普及后，就是工艺。

Q 胡润艺术荟作为当代艺术家的平台，如何看待中国当代艺术和当代艺术家，他们有什么特点和优势？

A 艺术是很奇怪的，学艺术的有这么多人，一个艺术家需要长时间的积累，需要有一点小运气，还需要这个艺术家有故事，正如贡布里希（E.H.Gombrich）的名言所说，没有艺术，只有艺术家。以1979年的"星星美展"为标志的中国"当代艺术"，在出现的那一刻就很明确：在求真的基础上求自由。在这些方面有精彩表现的艺术家，从独立个体的角度出发，关注现实情境中的重要问题，并因其体验的敏锐度、思考的准确度和语言的精彩度，在推进社会进程和推进艺术史方面，贡献出了一定的文化价值。当代艺术目前在中国还没有发展完善，存在缺乏交流的情况，一些宣传使很多人认为大众看不懂当代艺术，而很多年轻艺术家也很难获得市场，这些情况跟世界当代艺术的发展是有一些脱节的。当然，在中国自称"当代艺术家"的人很多，大量使用国际流行的媒材、方式的人很多，但他们是否了解和认同当代文明，在日常生活和艺术表达中，是否能守住当代文明的基本立场，是需要考量的。

Q 请您给予艺术、工艺专业的大学生一些建议，在校期间应该注重哪些素质的培养，以便打好就业创业的基础？

A 我觉得对于艺术、工艺、创意专业的大学生们来说，积累特别重要，因为刚毕业的大学生是没有所谓的方向的，就好像你要走一条100级台阶的路，你只有走了七八十级台阶以后回头看，才会发现方向是这样的，才会有一种感悟。在积累阶段并没有说哪条路是对的、哪条路是错的，但是要保证是朝一个方向一直在往前走，这很重要。对于我们同学来说，最基本的积累是自己的专业，包括知识、技能，这是硬实力。我们的软实力，包括思维方式、逻辑性、沟通力、执行力、协作意识等等，这些只有通过做事才能获得。所以在校期间参加中国大学生创意节这样的大赛就是非常好的事情，不管能不能获得奖项，所有的方面都得到了综合的锻炼和积累。这些学习和实践未必会有多伟大，但路的那边有一个东西叫伟大，我就慢慢走，走不到也没关系，有结局的叫电影，没结局的才是人生。积累了比较深的经验后，就要去突破它。做工艺的人就是这样，一点一点积累经验，然后与之作斗争。

创意环境设计分类评委

俞昌斌
上海易亚源境景观设计有限公司创始人

Q 作为决赛评委,请您从商用的角度谈一谈本届创意环境设计决赛作品整体是什么水平,您给予什么评价?

A 这届决赛作品让我觉得耳目一新,而且还眼前一亮。这么多的年轻人来参加中国大学生创意节这样的活动和比赛,能带来一些新的东西,我觉得挺能给我们这些在专业领域工作多年的设计师一些启发的,因为同学们的作品主要着重在创意上,而我们更多的是着重于务实的经验或者商业化的落地,随着工作年限越来越长,创意越来越少了。看着同学们这些充满创想和活力的作品,我觉得我们给他们的认可和建议对他们来说是收获,他们充满创意的作品给予我们回归初衷和想象的心境,对我们来说也是收获。

Q 有哪些作品给您留下印象,您认为这些作品的价值在哪里?

A 我印象最深的是上海应用技术大学刘忻杰同学的作品《山间风——关坝村科学考察站设计》,从选址到造型,再到使用的材料,都很有意境也很有想法,而且这些想法都做出了实用的效果。在决赛现场陈述的时候,我还问过刘忻杰同学为什么那个地方有一个水塘,因为从设计角度来看,那个位置设计一个水塘并不是最佳选择,他说因为原来就有,就保留了,还可以雨水回收利用,这一点很打动我。尊重原有环境顺势而为的设计思维,这个设计方案有很多体现,比如使用了木构建筑形式,石头也是当地的,顺山势而建,流线造型,当山上的风吹过这个建筑,会有轻快的感觉。这件作品把创意和务实结合得非常理想。我对武汉大学路畅同学的作品《汉口折叠——工业遗产改造中混居模式的探索》印象也挺深,一方面我觉得这个设计的图纸的表达比较专业,另一方面是这个设计的主题比较鲜明,创意性也比较好,路畅同学的陈述也不错。当时我问了很多问题,路畅同学的陈述有一种观众的代入感,已经有专业设计师的感觉了,听着他的讲解能知道他想要什么、他的目的在哪里,说明他的逻辑性还是挺强的。这件作品最后也获得了一等奖。淮阴工学院徐艺文同学带领的团队做的《殡葬空间的逆生长一百年》、长江大学唐子龙同学的《童之趣 忆之体——拼图幼儿园建筑景观设计》、重庆大学邓凌云同学的《边城·超链接》也都有很好的创意点,都给我留下了印象。

Q 作为活跃在一线的知名景观设计师,请您谈一谈,您在面对一个环境设计、景观设计的项目时,是如何看待实用与创意的?

🅐 其实真实的景观设计项目，总是从创意开始，以实用结束。有的艺术家，一生知名的作品只有一两个，可以说他的成本是非常高的。环境设计师想要表达的想法总是很多的，但要真正落地却很难，有的想法如果真的能落地，说明这位设计师也是一位社交高手或者谈判高手，因为他不但要做一个项目，还要说服甲方。所以务实和创意对于环境设计师来说都很重要，没有创意是无法在行业里有立足之地的，但不够务实，就根本无法从事这项职业，总体来说，更重一些的是务实，因为这是商业行为，要确保落地。

🅠 上海易亚源境景观设计有限公司在"与古为新"方面有很多成功案例，作为创始人和首席景观设计师，请您谈一谈，传承对景观设计来说有什么价值和意义？

🅐 中国的建筑和景观园林，都有家族传承了好几代的门派，比如故宫的"样式雷"，苏州园林的"香山帮"，他们甚至可以不用图纸，就可以做出一个亭子来，古建筑、古园林都能原模原样做出来，当然，这样的需求在当下也很有限，一方面是完全地复原古园林环境，造价非常高，另一方面是古园林的环境并不能完全匹配现代生活。所以我们会采用新材料来建造，这样符合现代生活要求，也跟周围更协调，同时造价也会降下来。我们在学校里学的就是现代主义，我们不会复古，更多的还是创新。对于恢复明清园林这样的方式，我觉得跟这个时代好像也没有什么呼应或者没有什么对话了。但我们也会去传承它的那种精神，会用有序的中国园林方法论，会用小中见大、天人合一等等这些理念和对待空间的态度，还会注意环境的诗情画意。我们在这些传承的基础上，会更注重普世价值，创新可以体现在方方面面，让大家都能用得起，享受得到，这才符合当代的世界观或者价值观。

🅠 作为创业成功的专业人士，请您给环境工程及景观设计相关专业的大学生一些建议，在校期间应该注重哪些素质培养，打好就业创业的的基础？

🅐 第一是一定要学习好专业知识，第二是可以多参加中国大学生创意节这样的竞赛，学生可以看到自己跟同龄人的对比或者说差距。沟通能力也非常重要，作为环境设计师，毕业后不论是创业还是就业，项目落地过程中会跟不同的工作团队沟通合作，这项能力非常起作用。

何根祥
上海市创意设计工作者协会副主席
上海市青年创意人才协会理事

Q 作为决赛评委,请您谈一谈本届中国大学生创意节创意环境设计单元的决赛作品整体是什么水平,您给予什么样的评价?

A 本届中国大学生创意节环境设计决赛作品的整体水平一如既往,其一,作品都体现出对人文底蕴的重视和表达,这是非常好的。环境设计本身是一门比较综合的学科,需要兼顾实用和文化。其二,今年我们看到了丰富的作品类型,特别是在关注社会创新和城市更新的领域,都有非常优秀的设计方案,并且有所突破,让我看到了同学们扎实的专业基础和美好的情怀。

Q 有哪些作品给您留下印象,您认为这些作品的价值在哪里?

A 我印象比较深的是武汉大学路畅同学关于城市更新的作品《汉口折叠——工业遗产改造中混居模式的探索》。这个设计方案无论是改造基地的文化传承还是空间创新,以及基于社区服务的内容融合,都有不错的亮点和创新。这个项目本身空间不大,是一个狭长的旧址,所以从文化传承、叙事性,到空间布局,再到后面的功能导入、与社区的融合,这个团队都有所考量,既保留了这个项目的原生态,又保留了当下的生活痕迹跟未来生活的使用场景。这里面我觉得有两点很重要,第一点是对文化的挖掘和传承,这是对历史的尊重和保护。历史的遗迹,我们一拆就拆掉了,一改就改掉了,这是不可逆的,不可能再复原,我们必须要去敬畏去善待它。第二点,既然是设计师,就必须去突破一些东西,突破之后,我觉得最终还是要对所在辖区的社群,无论是从社会层面还是从功能层面都要给这些东西存在的意义,赋予其新的优质内容和运营条件。当然,可能很多大学生不一定会考虑得这么深,但指导老师可以提供帮助,这也是给指导老师的一个思考。

Q 2021年上海市人民政府办公厅印发的《上海市2021—2023年生态环境保护和建设三年行动计划》,是一份推进生态环境治理体系和治理能力现代化建设的行动计划,这代表着上海越来越重视生态文明建设,作为上海市青年创意人才协会理事,请您谈一谈,上海给环境设计工作者提供的发展空间是怎样的,有什么优势和特点?

A 上海是一座海纳百川的大都市,城市的规划、发展、更新,都是先试先行。所以在设计人才的发展方面有非常多的机会和空间,在环境设计方面也有很多的机会和舞台,同时整个行业氛围也非常鼓励环境设计工作者勇于大胆创新,探索绿

色可持续发展的整体解决方案，最好能引领时代潮流。另一方面，上海在环境设计领域，不但在与国际接轨，而且也在不断挖掘自己特有的城市风格，其中最突出的是一些老厂区老街区的改造和局部的城市更新，都成为非常有城市特色的新地标。同时，在这样的舞台，环境设计工作者也要非常努力，才能在上海有立足之地。

Q 作为上海市创意设计工作者协会副主席，您如何看待上海在环境和景观设计方面的人才需求和对此类人才的定义？

A 上海其实在很早之前，就已经完成了注重质量的发展阶段，现在的上海，在质量的基础上更注重设计和创新。上海有着在全国一直处于最前沿、最高标准的发展战略，虽然没有明确提出来，但整体大趋势就决定了环境和景观设计方面的人才必须走绿色可持续、创新可持续、科技可持续、高质量高标准可持续发展的道路，否则会被上海这座城市所淘汰。所以，对于环境设计人才的定义来说，一定是要有扎实的专业能力保底的，如果还能对时代的需求有深刻的理解，能够把这些理解融入到设计工作中，并且有沟通能力和协作精神，就能够在专业领域有自己的空间。其实这也是对绝大部分行业人才的定义，不仅指创意设计人才的人才，而且具备这些能力的人才不但在上海，放在任何一个城市甚至国家，都会有自己的发挥空间。

Q 当下很多企业面临国内国外的双重竞争，就业难，招人也难，在这样的形势下，请您给创意、设计、环境类专业的大学生一些建议，在校期间应该注重哪些学校教学之外的自我培养，以便更好地适应即将到来的就业或创业？

A 当代大学生们是中国整体转型升级时期的人才储备，既充满机遇，同时也不可避免地面临更加多重的竞争，所以大学生们在学校就要意识到，学习是除了课堂，还有自我教育的部分是值得重视的。我们不但要在课堂上学习扎实的基础知识和专业技能，还要主动在课堂外通过参加像中国大学生创意节这样的大赛活动，开阔自己的视野，以作品与优秀的同龄人互相学习，培养自己的动手能力和对专业、行业实实在在的感受。还有最重要的一点，在校期间，要有提出问题的能力。能提问、善于提问，这实际上代表了有观察、有思考，作为设计工作者，这可以说是优秀和普通的能力分水岭。观察和思考，然后提出问题，解决问题，这是设计师终身的学问，非常重要。

创意美术分类评委

李磊
上海市美术家协会副主席、上海戏剧学院教授
海派艺术馆馆长

Q 作为多届创意美术单元的决赛评委,请您谈一谈本届创意美术决赛作品整体是什么水平,您给予什么评价?

A 我觉得这届创意美术的决赛作品整体感觉要比我参与的前两届有很大的进步。第一点,整体都更注重创意,作品的完成度很高。第二点,展示的形象很好,而且创意点都抓得比较准,表达的逻辑关系都是清晰的。第三点,每件作品都有鲜明的个性,识别度也高,技术的完成能力也都比较好。第四点,决赛现场的陈述问答环节都非常优秀,同学们都非常自信,而且都有沟通的主动性,都能够条理清晰地陈述自己的创作思路和过程,这一点我觉得对大学生来说尤为可贵。

Q 您作为上海美术家协会副主席,也是一位艺术家,很早就开始尝试抽象绘画以及创意美术,请您谈一谈,在美术领域,您如何看待传承与创新?

A 一个文艺工作者或者说设计工作者如何看待传承和创新,这个问题很重要。首先传承和创新不是矛盾的,它是一个统一的整体。什么叫传承呢?经过千百年大家还喜欢的东西说明是好东西,如果今天仅仅是为了创新而把传承弃之不顾的话,那等于是傻子了,家有传家宝就不用再去挖一块新的石头对吧?在新的时代和新的社会环境下,以前好的东西可能不一定可以满足人们当下的生活模式的需求了,那就面临着改造,面临着发展,面临着围绕今天的需求进行的一些创意,这就是我们需要创意需要设计的原因。创意就是我们要解决今天需解决的问题,但今天要解决问题,资源从哪里来?现实是一种资源,传统也是一种资源,而且传统是我们的重要资源,面对新的问题,我们能不能把传统的资源用好,这需要发挥我们的聪明才智。所以对于传统文化要创新性发展、创造性转化,这就叫作双创。

Q 有哪些作品给您留下印象,您认为这些作品的价值在哪里?

A 我印象最深的是四川美术学院庄皓智同学的《四百六十斤》。这件作品内涵非常丰富,集合了行为、雕塑和空间装置,甚至可以说它是行为艺术的作品。据庄皓智同学在现场陈述作品时介绍,他是用塑料的原料柱进行手工雕刻,并且记录了雕刻的过程,整个雕刻过程用了半年时间,可以说这个过程就是一个行为艺术。然后所有被刻下来的边角料也收集起来,与雕像放在一起,可以说庄同学把一尊集合了多种人类崇拜的形象从塑料柱里解放出来,也许这尊形象本身就在塑

料柱里，只是庄同学花了半年时间把它剥离出来。而且他用的是塑料，塑料是科学时代的一种典型的普世材料，他用来表现人类古老的崇拜。这件作品通过行为、雕刻和装置 3 个层次，解答了一些关于生命的本体、生命的解放，以及自然生命和工业化生命互相之间矛盾和博弈的状态的问题，从这个角度来讲，作品的寓意也是比较深刻的。另外还有上海师范大学天华学院陈力同学的作品《无·岸》，我印象也比较深。这件作品的创意很好，人类文明这条破船，带着大家漂流，摇摇晃晃，这是一个很深刻、很厚重的话题，但作品把一个大概念做成一个小品了，这个概念本身该有的力量感却并没有不够。这件作品是一个视觉抽象作品，也可以进一步提炼，更高度符号化，像哲学一样。

Q AI 技术的不断普及对美术的冲击很大，您如何看待 AI 技术对美术的影响？

A AI 技术实际上这两年就讨论得比较多了，它不但对美术冲击大，实际上对很多领域都有深远的影响，也对文化艺术这类创造性领域提出了更高的要求。AI 是通过技术串联人类智慧，也是人类进步的表现，对于文艺、设计领域的工作者来说，我们应该积极拥抱并积极应用，而不应该

敌对起来，因为这是不可逆转的。比如我们海派文化、海派艺术、海派绘画，前有吴昌硕这样的领军人物，诗书画印全才，综合修养非常高，但现在是另一个时代，那么 AI 里面为什么不能出现海派新的领军人物呢？完全有可能出现，因为是新的时代，有新的表达了。作为新一代的文艺、设计人才，大学生们要更熟悉掌握这些新兴的创作工具，让文艺、设计这样的工作在新工具的介入下更具有创新力。

Q 请您给艺术类、设计类、美术类专业的大学生一些建议，在校期间应该注重哪些学校教学之外的自我培养？

A 自我培养是很重要的一项能力，大学期间可以学习新技术的应用，比如我们刚刚谈到的 AI 技术，我觉得艺术、设计、美术专业的大学生们应该要提前注意到这一点，因为这会深刻影响到你们所在领域的工作方式和价值体现，而且这些影响已经开始了。另外就是艺术的综合修养，这无论是对于未来自由创作还是对于就业都是重要的，艺术的综合修养需要我们不但关注到专业领域之内，还要扩大到对哲学、历史、人文的学习和了解，文艺创作和设计创新都是需要养料的，这也是创意和创作的保障。

创意摄影分类评委

徐军
上海家化国家级工业设计中心创意设计总监
上海市创意设计工作者协会副主席

Q 作为决赛评委，请您从商用的角度谈一谈本届中国大学生创意节创意摄影单元的决赛作品整体是什么水平，您给予什么样的评价？

A 这次创意摄影作品的水平还是不错的，有一些作品看起来非常成熟，这说明现在大学生的思维模式比上一代摄影师更不受局限，所以他们会思考很多问题，包括个人的人生问题和一些社会问题，他们都在思考。

Q 有哪些作品给您留下印象，您认为这些作品的价值在哪里？

A 我印象深的有好几件作品。其中一件是上海理工大学甘雨同学的《孕育》，拍了琥珀里面很多封存的东西，感觉像有时间封存在里面，可能这让甘雨同学想到现在人的思维和生活是否被社会裹挟等很多事情，所以觉得人是应该要慢慢打开的，不要被周围的环境所裹挟，失去了自我。我觉得这种想法还是有一定的批判主义在里面，我不知道作者的原意是什么，但是给我的感受是这样。有时候，艺术作品原作者怎么想并不重要，观者怎么感受更重要。还有一件作品是广西师范大学刘芷瑜同学的《未来图像》，拍路灯和汽车尾灯，用了定格和延时拍摄等一些技巧，最后做成了一张像很当代艺术的绘画作品一样的摄影作品，拥挤繁忙的城市，杂乱无章的信息，被作者统筹得如此有规律，色彩也非常丰富，让人觉得虽然生活非常繁杂，但是里面也是有很多乐趣、有很多艺术的，只要你去发现去整合。所以这件作品也让我觉得作者很有想法，可能我觉得对观者的启发思考比作品本身更重要吧。

Q 上海自2010年被授予"设计之都"称号以来，一直持续优化设计类产业布局，2030年要全面建成世界一流的"设计之都"，作为上海市创意设计工作者协会副主席，您如何看待上海的这个城市定位？

A 上海是2010年加入联合国"创业城市网络"后被授予"设计之都"称号的，联合国在全球不是随便授予这个称号的。上海市创意设计工作者协会是在同年成立的，所以我印象比较深刻。最初是上海开始引入一些国外的设计机构和设计师，他们落地以后在为上海产业服务的同时，其实已经把上海的设计国际化了，也带动了一些本土设计师。当然上海这十几年的发展也不仅体现在规模增长方面，"设计之都"的思维也融入到产业创新、公共环境、公共服务、城市品牌建设，甚至还包括一些市民的生活中。我们在各种行业

产生了很多种新的比较国际化的设计作品，包括船舶、航天、新能源汽车，还有时尚消费品、日化行业，"设计之都"带来的是突飞猛进，也引起了社会各界对这种设计人才的培养和重视。未来的上海，仍然有很多跟设计有关的产业会迅速发展，上海仍然是一个非常有活力的城市，越是有活力的城市越需要有很多设计去给它增加一些亮点，现在上海设计已经成为上海一张亮丽的名片了。所以艺术或设计专业的同学们如果到上海来，是很有发展空间的，因为城市的发展会有大量需求。上海以前是中国设计第一，未来也会是第一。

Q 上海家化是我国历史最悠久的日化企业之一，您负责的上海家化国家级工业设计中心对创意设计人才应该是非常重视的，请您谈谈你们对人才的定义，符合什么标准才算是人才？

A 上海家化对设计人才非常重视，也愿意在人才的培养上投入，包括持续不断地有新的人才跟进，整体团队的人才评估、人才调研，还有在平时工作当中会对人才有梯度培养，每一个层级里面会有核心人才培养和通才、干才培养。我们有很多培训，其中一种叫通用培训，一种叫专精培训。我们还有对专业人才的内部学习和外派学习，包括新的设计工具如 3D 打印机等的更新。上海家化从创办至今，为全国整个日化行业培养了很多的人才，可以说是日化行业的"黄埔军校"。关于人才的定义，从用人的角度来看，第一，大学的培养是不是扎实；第二，大学生走入社会以后能不能在职场里快速落地；第三，具不具备跨文化、跨技术的联结能力，比如我们在一些日化产品的包装设计上会与非遗甚至会与道家哲学联结，设计师源源不断的创意需要有这样的能力。

Q 当下很多企业面临国内国外的双重竞争，就业难，招人也难，在这样的形势下，请您给创意、设计类专业的大学生一些建议，在校期间应该注重哪些学校教育之外的自我培养？

A 我只有两点建议，如果要做设计师，一是要保持好奇心，二是要有动手的能力，没有这两点设计是做不好的。

易都
摄影艺术家

Q 作为多届大赛的决赛评委，请您谈一谈本届创意摄影决赛作品整体是什么水平，您怎么评价？

A 我个人认为，在硬实力上这一届的摄影水平比上一届要稍弱一些。因为这一届的决赛作品大部分在摄影的属性和专业技术上没有前几届体现得那么多，而是把更多的注意力放在了创意上。但这一届也有惊喜，就是在跨界方面表现得特别突出，有几件作品已经不是单纯的摄影作品，甚至可以是装置艺术或概念艺术，摄影只是其一种展示方式，这几件作品还可以是影像、实物、多媒体等。所以这一届从摄影专业的角度看，是弱了一些，但从创意的角度看，有很多意外的作品，从这一点来看是好过以往的。

Q 有哪些作品给您留下印象，您认为这些作品的价值在哪里？

A 我印象最深的是上海工程技术大学徐安琪同学的作品《自然于人》，我觉得这件作品的价值就在于它完全打破了摄影的常规框架和认知，徐安琪同学并没有追求光影、构图等常规上认知的一些摄影技法，而只是把人体的透视效果和植物的形态放到一起对比，让人看到它们都是生命，是有共同之处的，有可能会更深层次地引发一些人对平等的思考。这件创意摄影作品给我四两拨千斤的感觉，只是转了个黑白，然后做了个对比，没有用力过猛，我个人觉得它就是很有生命力，很有力量，而且是比较原始的力量。就这件作品来看，徐安琪同学已经像是一个比较成熟的摄影师了，或者是一个偏艺术的摄影师。还有上海工程技术大学罗淑扬同学的《俏皮话》，这组作品用装置形态来表现俏皮话，然后拍成照片，我也觉得很牛。你可以看得出罗淑扬同学的思维方式跟别人不一样，我觉得就是做创意。这组作品完全是一种主观作品，罗淑扬同学所拍的都是自己设计的，拿一根葱、一块豆腐，用一个圆规画个方框，就这样来解读俏皮话，组合得那么精妙，又能用歇后语来解读，每个人看了以后会觉得真的很奇怪又很奇妙。这件作品其实也可以是装置艺术、民俗艺术，只是用了照片的形式来参赛。

Q 作为在艺术摄影和商业摄影都有佳作的摄影师，您如何看待艺术与商业的关系，两者有冲突吗？

A 我觉得艺术与商业是可以互补的，当你真正进入这个职业，就会明白，艺术和商业之间是有一种弹性的。摄影这个专业，如果纯粹做艺术，这是非常难的。但是如果艺术摄影做得好的人再来做商业摄影，是非常有优势的，跟一直做商业

摄影的摄影师不一样，在审美、创意、质感上都会更有想象力。最好的模式是做商业摄影的同时，艺术摄影也不要放弃，商业摄影可以拓展摄影的表达，艺术摄影则可以用摄影持续思考。而且，很多商业摄影的高级形式也是艺术性的。同学们不要把这两个领域对立起来，它们其实可以实现非常好的互补，互相促进，让我们的摄影更可持续性。

Q AI 的兴起，我们最先看到的是它在文案和图片上的应用，出现得最多的就是 AI 摄影作品，您怎么看待 AI 对摄影艺术和摄影职业的影响？

A 我觉得 AI 技术对摄影的影响是非常直接的，比如你给 ChatGPT 一些问题或关键词，它就给你反馈合成照片，这很厉害，本身对我们也是一种启发。现在用 ChatGPT 来出图出照片的做法已经有一定程度的普及，不是说 AI 多有想象力，毕竟想法还是人提供的，我们要注意到的是，AI 使效率变高，能迅速给出结果，也就是说以后很多理性的、条理性的、可重复的工作，AI 可替代性非常强。总体来说，AI 对很多领域都是有影响甚至是冲击的，就摄影行业来说，很多基础性工作可能就被 AI 替代了。但是，它也解放了很多基础性工作，这些多出来的时间和精力，就会让摄影更有想法、更有创意，也对未来的摄影创意性和艺术性要求更高。

Q 当下很多企业面临国内国外的双重竞争，就业难，招人也难，在这样的形势下，请您给摄影专业或爱好这一专业的大学生一些建议，在校期间应该注重哪些素质培养？

A 谈到就业问题，我想跟同学们交流一个来自行业的真实情况，事实上摄影不是一个行业，而是一个载体，最有价值的是你的创意、技术、执行力。所以我建议这个专业的同学或者爱好这个专业的同学，除了学习摄影还要再学习一些周边的技能，比如视频拍摄剪辑等，这样就可以让摄影这个专业有更加广阔的就业前景和表达空间。实际上，我现在也在带视频团队，因为摄影师要转为摄像师是比较有优势的，而且目前社会对摄影和视频的需求是同步的，视频的需求还要高于图片。同时我也建议有向艺术方向发展意愿的同学，一定要在学校期间去找到自己感兴趣的艺术方向，然后从根源去做有差异化的表达，这跟工作和生活是不矛盾的，反而是养分，长时间去钻研去尝试就会有自己的经验和成果。

创意手造分类评委

章莉莉
上海大学上海美术学院设计系教授、博士生导师
公共艺术博士、上海非物质文化遗产保护协会常务理事

Q 作为中国大学生创意节多届创意手造单元的决赛评委,请您谈一谈本届创意手造决赛作品整体是什么水平,您怎么评价?

A 我认为本次9件决赛作品各有千秋,整体跟上一届的面貌有所接近,但也有一些特别有亮点的作品。其中有一件是民族地区的贝壳头饰,体现出和现代的装饰连接起来的特点,既民族又时尚。还有一件使用了点翠工艺,但没有再用翠鸟的羽毛,而是用了现代的仿制材料,既实现了传统点翠饰品的色彩和质感,又保护了珍稀鸟类,可见民族手工艺和国风国潮影响了现代青年的创作,也说明参赛的同学们特别注重动手能力,这种能力是手工艺的基础。

Q 有哪些作品给您留下印象,您认为这些作品的价值在哪里?

A 我印象比较深的是上海大学张辰祺同学的作品《磐石》。佛手这样的题材常见的是石雕或木雕,但她用了毛毡来做。毛毡是一种很有温度、很轻盈的材料,她却用了雕塑的语言去呈现,包括这只佛手上还有很多的血管等等,让人从造型到材料上更加能感受到慈悲为怀的寓意。在决赛现场,评委也跟张辰祺同学提出过建议,手的支架不一定是用下面一根杆子来支撑,可以大胆考虑用另外一种底座去呈现。这种互动也非常好,同学们能及时得到更适用、更专业的反馈。

Q 您作为非遗传承与创新设计的专家学者,请谈一谈您如何看待传承与创新,非遗和传统工艺对当下人们的生活有什么意义?

A 这是一个非常受关注的大问题。首先我们要理解什么是非遗,这个词不是中国原有的,它来自联合国教科文组织2003年发布的《保护非物质文化遗产公约》里的定义,我国在2004年加入了这个公约。传统工艺做出来的物品是物质的,但这门手艺是非物质的,这个公约要保护的不是作品,而是要保护这门手艺的记忆,这种记忆是由传承人的生活方式所传承的。非遗其实是一个极为庞大的体系,而且相互间是有交叉关联性的,我们可能会了解其中的一小部分,但是这一小部分会牵扯出更大的一个文化传承体系。因此非遗保护的是这种生活方式,保护的是我们对这种文化的认知和实践行为。保护就是要传播,让人们再次知道这些文化的价值所在,实践就是要让中国人过得更像中国人,创新就是要让年轻人运用这些技艺的核心在传承中创新,而且这些产品是能够融入当下生活为我们所用的,激发人们对民

族家国的认同感和文化自信,这才是非遗和手工艺传承的价值与意义。

Q 上海大学上海美术学院在非遗和传统工艺方面做了很多研究,并结合教学取得了一定成效,请您介绍一下,有哪些成功案例和经验?

A 上海大学在非遗方面起步比较早,正式做中国非遗传承人研修培训计划是2015年启动的,也是文化部第一批。在"十三五"时期,我们做得比较多的是传统工艺和现代设计的创意设计工作营,做法是请传承人参与到教学当中来,和高校的老师一起来辅导学生做设计转化,其中有几个比较有特色的工作营还融入了国际学生和老师。"十四五"期间我们主要是用数字化技术助力中国非遗的保护和记录以及转化和创新。非遗传承人或者工艺美术大师来给学生上课,数码系的同学就专门记录他们技艺的数字信息,比如创作过程中老师们的手上会安很多控制点,用于收集手部力量的数据,最后形成这项技艺的一套数据记忆保留下来。现在我们还并不能很好地应用这些数据,但以后科技发展了,可能就可以根据这些数据复原他们的技艺水平。我们还做了长三角传统工艺数字化建设研修班,教手工艺传承人使用新科技,比如他们教学生手工技艺,学生教他们如何直播、如何剪辑短视频。我们会把很多跨学科的力量整合到手工艺传承创新中来。

Q 如何看待传统、如何思考创意,请您给艺术类、设计类、工艺美术类专业的在校大学生一些建议。

A 我的建议有两个方面。给同学们的建议是,一定要有扎实的文化底蕴,希望同学们在日常教学课程之外,能够自己主动学习好文史哲。中国的文化是顶层思维,创新转化必须要有底子,这个底子就是我们的文史哲,所以设计师特别是艺术家要自己能够掌握一些中国传统思想的思维方式,就是中国的哲学,还有中国的文学以及传统文化的一些习俗方面的内容。只要这些方面能够掌握好,在创意设计的时候能够站位更高,就是几块钱也能够做出中国品格的创意设计作品。给高校教学管理的建议是,在对艺术、设计、创意相关专业进行课程设置时,更多地植入中国文化遗产知识体系,让这些专业的学生们至少基本掌握中国大地上目前现有的文化遗产遗迹,知道有哪些灿烂的文明,能够掌握非遗的基本知识;特别在传统工艺的传承上,发挥好艺术类高校应该担负起的责任,能够加强艺术、设计、创意学科领域的文化通识教育。

创意新媒体艺术分类评委

张庆红

MANA 全球新媒体艺术平台董事长
新时线媒体艺术中心（CAC）创办人

Q 作为中国大学生创意节决赛评委，请您谈一谈本届创意新媒体决赛作品整体是什么水平，您给予什么评价？

A 整体来看是有进步的趋势的，每一届都有进步，这一届的决赛作品在完成度、对技术的运用等方面都是有一定进步的。但是总体来说，包括我前面参加的两届在内，目前还没有出现"王炸"作品，实际上在创意方面仍然没有让人感到全新的概念，同学们的关注点和创作方式都还处于从练习到熟悉的阶段。

Q 有哪些作品给您留下印象，您认为这些作品的价值在哪里？

A 我印象比较深的是两件作品，第一件作品是南京师范大学刘玫莹同学的《游墨》。实际上，它的视觉和人机互动本身没有太大新意，但效果是比较接地气的，而它真正好的地方是立意，作者希望人与海洋元素互动共创的视觉效果，引发人们对海洋环保的思考，这具有批判性，完成度也是比较高的。第二件作品是上海音乐学院、北京航空航天大学、中国传媒大学、中国音乐学院、湖北工业大学等5所大学的贾云皓、徐逸雪、金希尧、刘兆蕤、江炜韬等5位同学的《Cosmic-R——面向视障人群的新型数字乐器设计》，它关注到了少数人群，而且作者动手去做实实在在的一个东西，自己解决技术问题和材料问题，这才是真正的媒介运用，不是只靠一个设备、一个程序，而是真正的多技术多媒体多材料。这种作品不是什么学生都会去做的，只有真正爱艺术的人才会去这样做。我觉得这件作品是应该鼓励中国大学生去做的方向，也是新媒体行业的一个示范。

Q 您是媒体艺术平台新时线媒体艺术中心（CAC）的创办人，请您从就业的角度谈一谈，目前我国的新媒体艺术处于什么样的环境和状态？

A 首先我们不要把新媒体艺术等同于数码艺术，数码艺术是新媒体艺术中一个很小的分支。所有的新材料新科技都是新媒体，媒体艺术必然跟动手有关，做新媒体更应该动手，要动更多的手，而且要突破传统的记忆认知、材料认知，去做一些新的东西。从就业角度来讲，当然没有一家公司会招聘新媒体艺术家，如果要走纯艺术路线，那就专注艺术就好。如果走的是就业路线，前景既是蓝海也是红海，如果纯做数字光影，只考虑简单的概念和视觉效果，它必然是一个红海，现在不是这个专业的人都已经在做了，再加上

AIGC，已经可以做得很好了。第一，我觉得所谓新媒体艺术不是一个独立行业，它某种意义上会变成一种工作方式，这种方式可以加任何一个产业，比如说文旅＋新媒体，美术馆博物馆＋新媒体，一些消费场景＋新媒体，城市公共场景＋新媒体，甚至可以加一些工业场景。从产业的角度来讲，它是一种新的设计形态、工作方法、文化产品的输出形态，这些都是就业的空间。第二，真正的新媒体的媒介的多元化，新科技的应用和实际的应用场景的紧密结合，这才是真正的蓝海方向。

Q 新媒体是比较接近科技的，请您谈一谈，在媒体艺术领域，艺术与科技的关系是怎样的？

A 艺术与科技的关系，体现了一个时代的艺术家对这个时代的基本洞察力。其实艺术跟科技历来都是在一起的，艺术跟科技从来没有真正分过家。画笔、画布、原料这些东西都跟当时的科技结合得很好。实际上，我们今天为什么要谈艺术与科技这个话题，是因为今天有越来越多的技术可以应用于艺术创作，而不仅仅是材料的科技，现在可能有生物的、机械的东西都可以应用于艺术创作。艺术的历史周期，其实也是科技发展的周期，艺术可以是技术，技术也可以是艺术，比如陶瓷就是一种充满最高技术的艺术。新媒体某种意义上指的就是新科技。新的技术方式、新的材料，这都是新科技的范畴，不仅仅是指 VR、电脑等等，所以从一件新媒体作品对媒介的应用，也可以看出作者对媒介和媒体艺术的认知。

Q 新媒体专业目前的人才需求应该是非常大的，请您给新媒体专业或爱好这一专业的大学生一些建议，在校期间应该注重哪些素质的自我培养，以便打好进入这个行业的基础？

A 这是一个很现实的问题。谈到就业，第一要解决一个最基本的问题，就是认知问题。你是谁？你学的到底是什么？这两个问题不需要答案，需要每个同学自己去思考。非常简单的道理，你有什么技能，能让别人给你一个挣钱的机会？我印象比较深的两件作品的作者将来就业都不是问题。《游墨》的作者有产品思维，而且能够实现，她也知道消费者是谁，所以就业没问题。《Cosmic-R——面向视障人群的新型数字乐器设计》的作者动手解决问题能力强，做什么都可以。第二我觉得还是要在学校练出一门技术。同学们要把 AI 当作竞争对手，要考虑将来毕业后面对 AI，自己的就业技能是什么。

创意影视与动画分类评委

丁友东
上海大学上海电影学院副院长
上海电影特效工程技术研究中心副主任

Q 作为中国大学生创意节多届决赛评委，请您谈一谈，本届创意影视与动画决赛作品整体是什么水平，您给予什么评价？

A 我们这个单元是把影视和动画放在一起，决赛有9件作品，形式多种多样，有拍摄剧情片的，有拍摄动画片的，有动画片当中又有二维的，总体来说，形式丰富度和水准都挺高的。作为决赛评委，我只能看到进入决赛的9件作品，这么多不同形式的作品都进入了决赛，说明我们近万件的初赛和半决赛作品，会更加丰富多彩，当然说明竞争也是非常激烈的。对于影视院校的老师来说，有这么多院校的大学生参赛，也从另一个方面体现了我们影视动画专业的专业活力和新生力量，也是很欣慰的。

Q 有哪些作品给您留下印象，您认为这些作品的价值在哪里？

A 今年从剧情片的这个角度来讲，我印象比较深的是山东艺术学院、四川传媒学院、南京传媒学院等3所学院共同组成的陈艺楠、李濛、郭嘉禾、张苣瑞、梁自豪、路思铭团队的作品《望天水》。这部片子本身来源于一个真实的原型，年轻的大学生来到西部，帮助山村解决缺水问题。令我觉得比较难得的是，片子就像是一个全套影视拍摄班底做出来的，有完整的剧本、有导有演、有服道化、有后期剪辑。团队来自3所院校，不知道他们是通过什么方式组织了这么多的参与者，完成了这样一部具有完整剧情的片子。虽然他们的拍摄并没有太多的创意，只是实实在在拍了一个故事，但是作为在校大学生，没有回避影视拍摄当中的所有问题，而是迎难而上，这是非常难得的。在真实的拍摄中，要解决的问题可能这个团队或多或少都涉及了，所以我从片子想到背后的组织、筹备、协调、现场、后期等等复杂的工作，对这部作品就比较有印象。

Q 作为教授和博导，请您谈一谈，我国影视动画行业发展的现状如何，以及创意在影视动画行业的重要性是怎样的？

A 影视和动画，都需要大量扎实的基础岗位的辛苦工作才能完成一个创意。对于大学生来说，我认为扎实的基本功是目前更为重要的，希望同学们都要练好自己本专业的基本功。而创意是影视动画的灵魂，以往很多同学在创作的时候对主题是比较随性的，或者说比较注重自我表达，其实这也体现了我们的价值观。我们掌握了一种表达方式，而且是可以面向公众的表达方式，那么

我们要表达什么、传播什么，这就很重要。所以"创意"的内涵并不止是一些奇思妙想，也应该包括对现实社会和个体命运的关注，它需要更广阔的视野来承载。目前影视行业的现状，其实是向好的，尤其网络影视方面的发展，短视频平台的兴起，都为同学们提供了很多尝试的途径和展示平台。同时，我们也要更熟练地掌握工具，才有机会去玩创意。所以在这一届的参赛作品中，有一些同学的作品开始关注时事，这是非常好的。

Q AI 技术的兴起，对很多行业都产生了影响，电影高新技术是您的研究方向之一，请您谈一谈，AI 技术对影视动画行业会产生什么样的影响，这类专业的大学生应该如何适应？

A AI 对影视行业的影响，应该是非常直接而且快速的，影视动画技术专业原来是一个比较封闭的圈子，但 AI 技术打破了这个壁垒，这个圈子现在基本打开了，设备也普及化了。我们电影学院在这样的大环境下如何培养人才，我认为现在我们也正在探索之中。AI 技术的介入，即我们提倡的艺术技术的融合，我们学院也一直很关心这个课题，因为现在从电影的整个产业角度来看，从最早的剧本生成，到中期的拍摄环节，再到后期的制作以及放映，都离不开技术，特别是 AI 技术。目前来说，AI 技术的影响还处于提高我们影视行业技术效率的层面，是比较积极的影响。这些相关专业的大学生需要尽快学习、适应、掌握 AI 技术，以用来提升我们的工作效率和水平。当然，这不仅仅是学生需要，我们老师更需要。我们影视动画行业面对 AI 技术，应该采取的态度就是拥抱这个工具并用好它，因为技术提升之后，会对创意要求更高。

Q 目前就业的压力非常大，请您给予影视动画专业的大学生一些建议，应该如何准备面对竞争，进入行业？

A 对于影视动画专业的大学生来说，由于国人的文化自信的提升，网络影视和各大视频平台的兴起，市场对影视人才的需求是很大的，就业其实并不是非常困难。我的建议就是，大家在校期间，一定要学习掌握好基础技能和相关知识，毕业后不论是就业还是创业，都要放平心态，脚踏实地，从基本的岗位做起，经受住学业与商业之间差异的打磨，入行之后才有机会对行业有全新的认知，对专业技能的锻炼也会更加务实具体，个人发展和艺术追求，只有建立在实践的基础上才可持续。相信大家未来不论是专业还是创业，都会有发挥的空间。

穆玉强
制片人、上海开心麻花网生内容负责人

Q 您多次担任中国大学生创意节决赛评委，请您谈一谈本届创意影视与动画决赛作品整体是什么水平，与往届有什么不同，您怎么评价？

A 我个人认为这几届的决赛作品的类型越来越丰富，成熟度也越来越高，从技术方面来谈，已经基本达到短视频行业职业要求。但同学们的作品也都有一个特点，就是比较注重个人的表达，里面会有一些个人思考，也会掺杂一些他们的评判，不管是不是客观。但从我所在的行业来说，这样的呈现结果可能会有比较明显的不契合，也就是说，忽略了一个特别重要的元素，就是商业性。从职业来说，我们拍摄片子，首先需要考虑的不是自己想拍什么，而是这个作品拍给谁看，这可能是职业化与艺术化最大的不同。当然，这仅仅是我提供给同学们的另一个视角，同学们都还在校就读，来参加中国大学生创意节的作品也更加注重创意，对商业不了解也是正常的，希望中国大学生创意节能够给同学们多一些商业化的实践机会，让同学们的拍摄思维更加多元。

Q 有哪些作品给您留下印象，您认为这些作品的价值在哪里？

A 我印象比较深的有两件作品，一件是北京电影学院李伟同学的动画作品《洞天》，我个人对动画不是特别了解，但是会有一些浅薄的认识。《洞天》在整体呈现、色彩、造型上，都很和谐统一，包括"洞天"这个名字都在表达内容，我觉得这件作品比较完整，并且它的技法技术也很成熟，在网络频道上作为短片来播放是没有太大问题的。另外一件印象深的作品就是吉林艺术学院吴奇桐、何梦龙、王仔怡、盖星玥同学的实拍作品《如山》，真人表演，讲了拐卖儿童对家人的影响的一个话题。实拍本身要求比较高，大学生能够实拍剧情片的就比较少，因为难度确实很大，而且要给观众讲清楚一个故事并不容易。这部短片不仅讲清楚了故事，还埋了一些悬疑伏笔，从商业的角度来说，这是比较吸引人的，也具有一定的商业价值，所以当时我给出了较高的分数，希望以后这样的参赛作品能更多一些。

Q 作为一位网络内容制片人，请您从商业的角度，谈一谈我国网络视听行业的发展现状，以及创意在行业里的重要性。

A 2022年是电影产业风云动荡的一年，院线电影经历了近10年来最为严峻的考验，网络电影也遭遇了诸多的不确定性。疫情的持续叠加效应，让整个中国电影产业都呈现出了市场不稳定、

片量供应不足、影片投融资激情消逝等连锁性困难。网络电影也没能例外，2022 年没有太令人亮眼的表现，但短剧发展比较迅速。据中国互联网络信息中心（CNNIC）发布的第 49 次《中国互联网络发展状况统计报告》给出的权威数据，截至 2021 年 12 月，在网民中即时通信、网络视频、短视频用户使用率分别为 97.5%、94.5% 和 90.5%，用户规模分别达 10.07 亿、9.75 亿和 9.34 亿，手机成了上网最主要的设备，每周上网时长达 28.5 个小时，这些数据是非常惊人的，代表了一个创意爆炸的时代。在视听行业，创意是贯穿整个过程的，可以说是竞争的核心，也是价值的标准，所有的从业人员都在为更新的创意而努力，其重要性不言而喻。

Q 影视与动画其实涉及很多专业，请您谈一谈，目前影视动画行业最需要的是哪些类型的人才？

A 从制作网络短片的角度来说，编剧、导演、演员这些岗位的需求量还是比较大的。如果把同学们的作品都放到网络上，用完播率来考核，就能得出一些结果。现在的观众已经非常挑剔，可能一部制作精良的长剧都不容易看下去，那么短剧二三十分钟时间去讲一个故事，如何讲述这个故事，节奏如何掌握，故事如何去抓住别人，这些都是从业人员极力去做的，也可以说是属于创意的范畴。对于专门做喜剧的公司来讲，可能难度还要再加倍，因为上亿人每天都在自然拍摄产生出来的短视频段子，已经成为最大的竞争对手。如果能在这些明确的界定里做出成果，这就是人才。在这个过程中，创意和专业都在发挥作用。

Q 影视动画行业对人才的需求应该是非常大的，请您给影视动画专业或爱好这一行当的大学生一些建议，在校期间应该注重哪些自我培养，打好进入这个行业的基础？

A 实际上大学教学和商业行为上会有一些观念上的不同，我建议影视动画专业的同学们可以在大学学习期间尽量多主动寻找一些实习机会，到专业对口的公司去，哪怕是打杂，都能够感受到商业职场的工作方式和观念，更好的是能够学习到专业的应用，这些都需要主动去做。对于实习生，其实任何公司和机构的要求都不会太高，都会比较包容，影视动画专业的大学生要抓住机会，让自己提前接触行业。比如参加中国大学生创意节，也是很好的实践，我们来自行业的评委会给同学们商业角度的反馈和建议。有这些经历作为学校教学的辅助，对于就业或者创业来说，都是非常有帮助的。

原创音乐分类评委

于阳

著名作曲家、上海音乐学院教授
博士生导师、音乐工程系主任

Q 您做过多次中国大学生创意节的决赛评委，请您谈一谈本届原创音乐单元的决赛作品整体是什么水平，与往届有什么不同，您给予什么评价？

A 进入决赛的 9 部作品各具特色，风格多样，百花齐放，我觉得确实达到了中国大学生创意节举办活动的初心宗旨。更可贵的是很多参加原创音乐比赛的同学并不是音乐专业的学生，跨界来创作音乐，作品也体现出了一定的水平，无论是从勇气还是技术上来讲都不容易，说明他们真心热爱音乐。从创新性上来讲，我觉得每一届都有所不同，创新性有时候也很难去横向比较，因为大家做的音乐类型不同，但是可以看得出来，同学们对音乐科技这些新兴技术手段还是运用得比较好的，而且有些还比较娴熟。

Q 有哪些作品给您留下印象，您认为这些作品的价值在哪里？

A 华东师范大学罗昊晟同学的《Lil Young Hot》，这是一首用《浏阳河》变奏作为主旋律的说唱，非常时尚，虽然仍能听得出是这首老歌，但已经是新作品了，很大胆的创新，给我留下了比较深的印象。上海师范大学韩赋雯同学的《画个梦》，很完整也很流畅，人声演唱也有一定水平，是一首比较成熟的作品。上海音乐学院张余一诺同学的《青衣叹》，编曲很成熟，听这首曲子就好像看了音乐版的小说，它也非常适合做影视配乐，编曲的丰富性和节奏的把握，营造了一种叙事感。这 3 部作品技术运用得都比较娴熟，最后呈现的效果也很好，作品有一定张力。相对完整性比较好的是《Lil Young Hot》，比较像流行歌曲的是《画个梦》，《青衣叹》就比较跳脱。

Q 上海音乐学院很重视基本功教学，请您谈一谈，音乐上的创新创意与基础学科及基本功的关系是怎样的？

A 上海音乐学院是中国第一所专业的音乐高校，其前身国立音乐院由蔡元培先生于 1927 年在上海创办，当时办学的起点就比较高。上海音乐学院特别重视基本功训练，比如钢琴专业每天练琴 6—8 个小时，6 个小时是起步的，他们在舞台上有多么光鲜亮丽，在舞台背后他们就有多么艰辛努力。其实比赛的前八名可能技术上都没有太大的差别，最后比的就是谁发挥得好，谁犯错少。所以音乐这个专业是非常强调基本功训练的，钢琴、小提琴都是三四岁就开始学，也就是说这些孩子在考上音的时候就已经有 10 多年的功底，16 岁以前基本上要把所有的技术问题解决了，

进到上音来，就不仅仅是基本功的学习了。有了基本功，有了对音乐的理解能力和综合学科的基础，才有可能去做创新。创新创意与基础学科及基本功的关系，是想法和呈现结果的关系。

Q AI 技术的兴起，对音乐领域应该是具有不同意义的，您作为上海音乐学院教授，同时也是作曲家，请您谈一谈如何看待 AI 技术对音乐的影响，音乐专业的大学生们应该如何适应？

A 近年来 AI 发展得非常快，迭代更新也很快，今后发展到什么程度可能会超出人们的想象。目前大量可被替代的工作都可以用 AI 来完成，而且越是理论性的东西，可以量化的工作，被取代的可能性就越大。什么东西取代不了呢？打个比方，就像看足球比赛，你在家喝着啤酒吹着空调舒服极了，但代替不了你到现场的那种参与感和震撼感。音乐也是一样的，你在家听着唱片和到现场听音乐会的感受完全不一样，那种身临其境的现场感还是取代不了。高水准的创意性的东西也是无法取代的，比如给一个广告写首音乐，用 AI 来编曲应该能得到一个基本过关的结果，但如果要有一个有创新创意和较高艺术性的音乐作品，还是需要人来创作。所以把这些工具用起来的同时，也要保持原创性、创新性，这对音乐人才来说也是挑战。

Q 文化娱乐产业的不断发展，也给音乐人才带来了较好的就业创业前景，请您谈一谈音乐领域对人才的定义，并给大学生们一些建议，在校期间应该注意自我培养哪些素质，以做好就业或创业准备？

A 音乐从艺术的角度来说，基本上没有对错，只有好坏。所以从事音乐专业首先就是要热爱。然后一定要多听多看，因为在人类进步的历史进程中，很少有什么东西是从天而降的，往往都是继承了前人的经验，然后一步一步发展而来的。多听多看能够让你站得高看得远，见多才能识广，你才能知道什么是好东西。音乐专业的毕业生中，一部分进入体制内，一部分继续在国内外深造，还有相当一部分毕业后就开始做工作室，这些都有很多成功的案例。我当然也鼓励大家去创业，除了一腔热情之外，更重要的还是要看你的能力，不仅仅是专业能力，还有合作、沟通、谈判的能力，情商与智商同样重要。创业非常不容易，希望同学们在学校里就提前做好准备。

教学创新时代谈
一等奖导师专访

创意产品设计一等奖指导老师

徐彤
中央美术学院设计学院副教授

Q 在本次中国大学生创意节上,您作为指导老师,指导伍凝湘同学的作品《中轴线永定门公园IP》获得了"创意产品设计"单元一等奖,通过这次长半年的参赛过程,请您从教学角度谈一谈,以赛促学的价值是什么?

A 作为老师,指导学生或者辅导学生参加各种各样的比赛,首先是件好事,体现在几个方面:第一点就是学生的自信心,通过像中国大学生创意节这样的大赛可以增强学生在学习和设计上的自信心;第二点是接触社会了解社会的一个直接机会,通过大赛可以把社会各个行业各个专业的情况直接传递给学生。当然在这个过程中,学生们也能把自己的创意展示到社会层面,这也是对学生的一个帮助;第三点,通过中国大学生创意节这样的比赛,如果学生获奖,就意味着其专业能力得到社会的一个基本认可;如果没有获奖,也能看到其他同学的优秀作品,赛后复盘总结即是很好的学习和自我提升的机会。所以我个人很提倡同学们在校期间积极参加与社会对接的赛事,参赛对同学们来说不仅仅是专业上的锻炼,更是一种综合的锻炼。

Q 在指导同学们创作的过程中,您认为同学们的优势是什么,需要加强哪些能力?

A 我们都是从学生时代过来的,在学生阶段最大的优势就是无限的想象力。在学生时期,要敢于质疑甚至打破专业领域固有的规则,呈现出自己独特的想法,这是这个阶段最大的优势。如果说需要加强哪些能力,那么想象力的优势跟这一点是相互关联的。我个人建议同学们要敢于打破规则,当然,大多数情况下也是基于不太了解规则才想着去打破,有可能这些规则也是今后工作中必须要遵守的,既是在打破规则也是在学习,所以这是一个此消彼长的问题。如果真的能够在打破后建立新的规则,或者新的规则被社会认知后不断成长代替了原有规则,或者说这种打破规则的创意和设计没有受到认可继而再学习已有的规则,这是避不开的经历,也是成长的必经之路。

Q 近几年来,大学生就业压力不断增加,再加上AI技术的兴起和应用,您认为对艺术、设计类专业有什么影响,对教学模式有什么影响?

A AI技术对我们这一代人必定会有影响,但是对高校教学这块,就中央美术学院来讲,我校在教学中一直注重拓展学生思维去锻炼学生想象力,虽然没有把AI直接作为教学的一部分,但因为AI技术目前是把人类之前的一些技术进

行汇总之后的再应用，所以只能说对于现在的教学是一种辅助和提升，或者说帮助学生解决了很多的技术性的问题，因此并不会影响到现在中央美术学院在艺术和设计领域上的教学体系与教学思路。但我校的学生百分之八九十都在使用，包括老师也提倡使用 AI 的一些工具，因为认为其是一种必备的技能。事实上，对于在校大学生来说，AI 技术并不是压力，反而是优势，他们还没有进入职场，掌握好这些技术进入职场更好。这就好像当你会走路的时候，可以去到距离家 5 公里的地方；当你会骑自行车，可以去到十几公里的地方；当你会开车的时候，就可以到全国各地；但如果能开飞机或者坐飞机，就可以到全球各个角落。所以我觉得对 AI 这个工具的掌握，或者说对 AI 的理解和应用的思考，对于未来的工作、学习、创意有帮助是肯定的。

Q 当前中国已经进一步深入国际化，大学生们面临的将会是全球人才流动、全球人才竞争的新局面，您认为创意、设计、艺术专业大学生需要具备哪些能力才能参与这场已经到来的全球人才竞争？

A 其实这也是我们中央美术学院的一个优势，我们在日常教学和课程中会组织很多国际化的合作。当然在这个过程中，发现给学生提供的机会越多，学生越自信。他们要有足够的自信站在国际舞台上，首先还是要有机会能接触国际性的舞台、赛事、交流活动，慢慢就能培养出来自信心。我作为老师也在国外留学过，自信心就是在不断地和各国设计师交流过程中自然增加的。我们国家现在不管是理念、设计能力还是思维意识，已经站在国际第一梯队的位置，已不再是很落后还要不断学习的状态，而是真的有能力有条件引领一些国际的时尚。随着国家的强大，我们设计师的话语权、影响力和思维方式也在不断地被更多国家所认知认同。这是整个中国设计的一个基础，在这个基础上，这几年中国设计界也在不断提出一个问题：我们如何去把中国传统优秀文化更好地发展发扬？其实在教学中，我们也在不断思考：如何让同学们站在国际视野上去思考中国文化？那么我们艺术、设计、创意类专业的大学生们要具备哪些能力呢？第一个是自信，当然自信并不是凭空而来的，只能来自对我们自己文化的了解；第二个是培养他们自己对中国文化和中式视觉的兴趣，这是老师可以做到的，我们作为老师要先了解、先自信起来，才能把这种自信和认知传递给同学们。

创意工艺一等奖指导老师

王晓昕
清华大学美术学院工艺美术系党支部书记
副教授,研究生导师

Q 在本次中国大学生创意节上,您指导的孙秋爽同学的作品《殖一》获得了"创意工艺"单元一等奖,请您谈一谈,这件作品的价值是什么?

A 我觉得孙秋爽同学的《殖一》非常有意思,它在设计和工艺上比较独特,在之前的工艺美术或者说金属艺术的领域还是比较少见的,这种尝试说明他对工艺的理解有一定深度,对工艺的创新也有一定的动手能力,传统工艺要想在当代生活中传承下去,这样的做法是有价值的。

Q 作为清华大学工艺美术系副教授,请您从教学角度谈一谈,以赛促学的价值是什么?

A 我觉得这是一个非常好的学习形式,这是第一点。第二点,在清华大学美术学院,以赛促学是一个非常重要的手段,因为清华大学特别重视学生课外独立开展的学习和研究工作,特别鼓励学生在课外申请项目,比如参加中国大学生创意节大赛等等类似的项目,可以获得一定的资金,而且有老师带。我们希望学生们能够在课外进行研究,通过研究去了解社会,学习训练自己的方法论,同时也获得社会对自己学习和研究的评价,这是非常好的专业学习外的补充。近几年学校更加重视这方面的学习,很多学生也通过这种方式,在我们的辅导下,在课外参加了不同的大赛,获得了不同的奖项。对于学生而言,这可以弥补他们在课堂上的一些不足,比如我们工艺美术专业或者叫手工艺专业,学生动手多了,实践能力就会变强,而这对于手工艺专业来说是最为重要的。当然,培养设计思维也是非常重要的。所以说,以赛促学是一个很重要的教学手段,通过大赛可以帮助学生们对设计思维和动手能力进行统合。

Q 在指导同学们创作的过程中,您认为同学们的优势是什么,需要加强哪些能力?

A 从我们所说的创意和设计的能力这个角度来讲,我认为现在的大学生普遍来说有一个问题:知识面太窄。主要还是因为阅读量不够,尤其是文学性的阅读量不够,没有扎实的文化底蕴就很难形成或者产生有别于表面图案形式的挪用式的创意。我觉得创意的产生首先得有足够的知识储备,比如我们在说创意的时候,一个人有这样那样的知识点,才能够去进行天马行空的想象。现在的大学生知识点很多,但因为都是从碎片化的渠道获得的,并不深刻也不成体系,没有形成一个知识网,所以很难支撑他们展开天马行空的想象。以前我们的老师辈,什么都会,谈专业谈文学都有深刻的认知,都是文学青年,画画得也好,

退休了自己出去租个房子，弄块地种种花种种菜也会过得很好，这是文化给予他们的无形的能力。所以我跟我的学生们说，在创意阶段的时候，不论做的是银器也好还是首饰也好，别直接去看银器首饰的资料，要去看文学性的资料，或者去看平面设计、摄影，要广泛学习美的形式背后的来源，这些美是怎么诞生的，它们在表达什么，在这些交叉的体系中，才能寻找到自己创意的依据。

Q 近几年来，大学生就业压力不断增加，再加上AI技术的兴起和应用，您认为这对工艺美术专业有什么影响？

A AI确实是对很多专业造成了很大的影响，例如动画视觉艺术、平面设计等等，但对于我们工艺美术也就是手工艺专业来说，手工艺的实现、手工艺的温度和文脉传承的价值，是取代不了的。我个人认为，技术越发展，手工艺的价值就越会凸显。我甚至觉得，我们现在说中国式现代化，是不是有一种可能，中国式现代化的一个片段就是中国人能够用一下午时间踏踏实实地静下心来做手工艺。因为手工艺和人工智能不一样，我觉得人工智能是让你去不断地向外认识世界，而手工艺则是不断地向内去认识自己、开发自己的一个过程。所以对于工艺美术这个专业而言，人工智能越发展，可能工艺美术的价值就越会凸显，在培养人才方面，它也会更受到重视。

Q 当前中国已经进一步深入国际化，大学生们面临的将会是全球人才流动、全球人才竞争的新局面，您认为创意、设计、艺术专业大学生需要具备哪些能力才能参与这场已经到来的全球人才竞争？

A 工艺美术专业的同学们毕业之后，相当比例是自己做工作室自己创业。如何面对全球人才竞争，这个问题有点大，我只能从工艺美术专业的角度推而广之来尝试回答这个问题。首先要足够努力，有足够长时间的付出，不管在哪个行业，不管是什么样的环境下，这都是非常非常重要的。我们现在说"卷"，其实到哪里都得"卷"，这是第一点。第二点是要重视和思考，形成一种研究的范式、设计的范式或者设计的方法，说白了就是要注意总结，我觉得这是特别重要的。第三点是要有批判性的思维，不能盲从。在做任何一件事的时候，要自己先思考一下，然后多问，不断自我追问，不断自我否定，才能获得一个更好的自我。我个人认为有了这三点，学生们应该走到哪都不会差。

创意环境设计一等奖指导老师

熊燕
武汉大学城市设计学院建筑系副教授

Q 在本次中国大学生创意节上,您指导的路畅同学的作品《汉口折叠——工业遗产改造中混居模式的探索》获得了"创意环境设计"单元一等奖,经过这次长达半年的参赛过程,请您从教学角度谈一谈,以赛促学的价值是什么?

A 《汉口折叠——工业遗产改造中混居模式的探索》这个作品实际上也是我们三年级建筑设计课程的一个教学成果。我们最初的教学目的是以"汉口大智门火车站项目"为依托,帮助学生们建立城市建筑遗产保护与更新的基本概念,并对城市街区的历史价值、日常生活、问题及需求做深入探索,鼓励学生通过建筑设计的手法创造出服务城市现代生活的积极空间。路畅同学在课程作业的基础上,针对中国大学生创意节大赛的要求,不断对设计内容和表达做出调整与优化,最终取得一等奖的好成绩。当然,是比赛就一定具有竞技性,路畅同学为了取得更好的成绩,会更积极更主动地思考问题和学习知识,相比传统被动的教学模式,比赛显然更能调动学生的学习主动性。再者,比赛对学生创意设计、图面表达和现场答辩等方面的专业技能要求更高,路畅同学在多次设计竞赛中积累了相当丰富的经验。整体来说,其学习主动性和专业技能都有了大幅度提升,确确实实体现出以赛促学、赛教融合模式的有效性。

Q 在指导同学们创作的过程中,您认为同学们的优势是什么,需要加强哪些能力?

A 学生最大的优势就是他们的想象力和创造力,尤其是在设计类的学科里,年轻学生敢于突破束缚、挑战世界的精神带领他们不断克服困难,一步步朝向自己的目标前行。这一点是非常珍贵的,也很打动我们老师和职业设计师,因为在就业后,这一优势可能就比较难保持了,但这一点又是设计师比较重要的特质。当然,我们也知道从"设计"到"实现"还有很长的距离,尤其在建筑学这个"戴着枷锁跳舞"的学科,在未来学习中不仅需要加强行业规范、策划运营、构造材料等专业知识的积累,也需要培养多专业协同工作的沟通能力,以及见招拆招拆解问题和解决实际问题的能力。这些能力不但需要同学们在课堂沉下心来学习,还需要同学们在生活中积极接触行业、接触社会,这一方面的学习越早越有优势。参加各类社会对接平台的设计大赛,也是一种比较好的学习方式。

Q 近几年来,大学生就业压力不断增加,再加上 AI 技术的兴起和应用,您认为高校培养人才

的模式会有相应的变化吗？

🅐 这些年高校人才培养其实已经越来越注重与社会及行业需求的匹配，在学生创新创业能力的培养上投入了大量资源，也很支持大学生在校期间参加很多全国及各类省部级、校级的大学生创新创业项目及竞赛活动。学校希望通过这些以学生为主体的竞赛和创新创业活动，与传统的教学模式共同作用，在营造浓厚学术氛围的同时，鼓励科技创造、培养创新意识，师生共同投身社会实践，学生们可以边学边用，老师们可以在过程中更新自己的行业认知，指导并服务学生们解决在创业就业中的种种问题。我相信伴随着AI技术的发展，是压力也是机遇，高校育人本质上也要符合时代的需求。AI技术在课堂上已经被不断提及，在课堂之外的辅导中也受到鼓励，同学们也会主动去学习和使用这些技术衍生的工具，这会一定程度上提高效率，但也会带来新的问题。未来的高校人才培养形式会因为新技术的发展而变得更加多元，数字信息技术也会更为深入和广泛地参与到各类教学活动之中，老师和同学们在这一点上是处于同一起跑线的，大家都在共同面对新的教学工具，压力和动力都是共通的。

🅠 当前中国已经进一步深入国际化，大学生们面临的将会是全球人才流动、全球人才竞争的新局面，您认为创意、设计、艺术专业大学生需要具备哪些能力才能参与这场已经到来的全球人才竞争？

🅐 面对国际化的设计人才竞争，我个人觉得相关专业的大学生应该着重注意以下几种能力的培养。一是保持创新意识，不断提高创新能力，创新是艺术设计的灵魂，也是艺术设计发展的唯一出路。二是迅速拥抱新兴信息技术，这一点也是我们上一个问题讨论的，面对不可阻挡的技术革新，我们只有尽快掌握。新的设计方法和工作模式对知识更新与专业探索都极为重要，任何时代的艺术设计人才都是掌握最新的技术和工具的人才，所以我们必须具备将现代科学与技术运用到设计创造之中的能力。三是加强团队合作精神，全球化时代以及行业不断细化要求设计人才需要具备良好的沟通能力和协同合作精神，发挥团队合力创造共同价值。四是增加文化自信，中华文明源远流长、中国美术独树一帜，我们当代大学生要主动学习了解我们自己的文化，有了文化底蕴才会有自信，有了自信才能做到创造性地将民族优秀文化推向世界设计舞台，不仅是当代大学生的时代使命，也是他们在未来赢得设计主动权的"尚方宝剑"。

创意新媒体艺术一等奖指导老师

李婧

河南工业大学设计艺术学院数字媒体艺术专业教师

Q 在本次中国大学生创意节上,您指导的刘玫莹同学的作品《游墨》获得了"创意新媒体艺术"单元一等奖,经过这次长达半年的参赛过程,请您从教学角度谈一谈,以赛促学的价值是什么?

A 针对艺术与设计专业的学生培养,以赛促学的价值是显而易见的。面对信息过剩与茧房化的现状,开放性思维与创作专注力在当代大学生的学习中尤为重要。打个比方,社会需求与人类发展的不断变化仿佛汪洋大海,学校这艘大船给老师与学生充足的安全感,课堂教学也在船舱内有序而稳定地进行。达成基础教学后,指导比赛如同鼓励水手一定要在风浪颠簸中站上甲板亲历风险。站在高水平的比赛平台,面对高标准的专业评价,长期创作时手与脑的合作磨砺,作品链接主题引发的深度思考,不断拓展认知的过程中内心的觉察……无疑对参赛同学眼界、技能、思维与精神等不同维度都起到潜移默化的提升作用。参加中国大学生创意节大赛,是同学们一个验证自我专业能力在全国同专业大学生中的水准的舞台,更是一段与行业需求深度学习的体验旅程。

Q 在指导同学们创作的过程中,您认为同学们的优势是什么,需要加强哪些能力?

A 我认为同学们的最大优势就是青春,他们拥有一切青春美好的特质:向上、冲动、好奇、吸纳、个性、敏感、拥有充足的想象力,想让自己变得更好,想要把世界变得更好……这些都是创作的源动力。这些优势可能也会使他们思索过多,面对喷涌的信息与观点陷入迷茫不知所措,所以在这个阶段中需要加强的是知行合一的能力,比如专注、自律、行动、韧性等,在创作的同时进行思考才有意义。以刘玫莹此次的作品《游墨》为例,我们讨论的主题非常明确,就是想要唤起更多人思考、关注并改善未来地球海洋的环境,创作期间一直将这种美好向上的初衷作为强大动力,付诸日常大量的沟通、尝试、调研、修改、再设计,持续的行动中,思考如何运用新媒体艺术进行更好的表达,专注于更好的实现。刘玫莹同学做到了,所以此次获奖我也并不意外,我相信这么多次打磨的创作过程,以及面对学界业界专家陈述作品、与其他高校的同学的精彩作品同台竞技的经历,对她来说是独一无二的,也是她下次创作或参加更多赛事的底气。

Q 近几年来,大学生就业压力不断增加,再加上 AI 技术的兴起和应用,您认为高校培养人才的模式会有相应的变化吗?

A 一定会有变化，无论是主动还是被动。今年可以说是 AI 爆发年，因为 AI 工具已经进入大众的视野，也已经开始改变一些人的生活，各行各业的转型也不可避免，社会需求的变化也会影响高校人才培养模式的转变。Midjourney 出现时，已经有敏锐的大一学生开始忧虑，专门找我探讨未来所学的专业技能会不会被 AI 代替，说明当前的就业压力已经同步到了刚入校的大学生身上，为学生答疑解惑的同时这份压力我也给到了自己。在这学期的专业课内容中，我跨学科寻求了研究人工智能的朋友助力，给我的学生提供多样化的资源，尽可能实时同步新工具调整自己的教学，加入了 AI 与设计如何结合的板块，希望能抛砖引玉，引发学生们的主动学习与趋势思考。随着技术的应用，高校培养人才的模式一定会被持续地推进，我认为未来人才培养应该多元化，以开放的态度迎接新技术与新行业，以跨学科的思维进行合作式创新，同时我也认为同学们没有必要焦虑，AI 技术的出现确实是会替代一部分基础工作，但从另一面来说也提高了我们的工作效率，让我们有更多的时间来创意创新。希望我们紧跟时代的教学能培养出更多的人才去研究如何适时适度地利用 AI 技术解决未来人类需求，提升未来社会福祉。

Q 当前中国已经进一步深入国际化，大学生们面临的将会是全球人才流动、全球人才竞争的新局面，您认为创意、设计、艺术专业大学生需要具备哪些能力才能参与这场已经到来的全球人才竞争？

A 当前的创意、设计、艺术专业是跨学科专业的，是基于人文、社会、自然、科技等众多学科中汲取灵感或者需求，进而思考推动创作，集合哲学美学的外化，再以设计或者艺术表现手法，产出相应的创新服务或创意表现，目标是为人类或社会中各行各业带来一定的启发引导甚至影响助力。基于此，我以为的国际化的专业人才所需的应是综合竞争能力，简要理解为以下四点：跨学科的学习力；专注坚韧的自驱力；共情入微的洞察力；链接世界的思辨力。如果大学生们能够具备其中的两到三点，那一定是未来可期的创新型人才，如果四点都具备，那一定是稀缺型全球人才，一般从业者也很难做到。所以建议大学生们在校期间，除了在课堂打好专业基础，同时还要有意识地提前了解行业，有意识地自我培养，尽早树立职业目标，并保持好目标驱动的学习习惯，勇于去尝试、去突破。

创意美术一等奖指导老师

杨北辰
四川美术学院造型艺术学院副教授
研究生导师

Q 在本次中国大学生创意节上，您指导的庄皓智同学的作品《四百六十斤》获得了"创意美术"单元一等奖，经过这次长达半年的参赛过程，请您从教学角度谈一谈，以赛促学的价值是什么？

A 以赛促学的主要优点，在于使学生能以更积极的状态筹备与实践自己的创作，并能通过比赛观摩其他参赛者的水平与差异，指导老师也可以在参赛过程中对学生进行更全面的辅导。我认为无论获奖与否，比赛过程都会是学生重要的人生经验。获奖固然是有价值的，但学会保持良好的心态来面对得失，也是一种无形的能力。

Q 在指导同学们创作的过程中，您认为同学们的优势是什么，需要加强哪些能力？

A 庄皓智同学的优势在于他对艺术创意的追求与表达有着极大的热情和积极性，因此能够在相关经验并不充足的情况下，全程独立完成这一件连老师们都感到惊异的优秀作品。然而，更自由灵活的跨学科、跨领域、跨媒介的综合知识摄取及整合应用，已然是新时代设计工作者必须自我强化的能力。

Q 近几年来，大学生就业压力不断增加，再加上 AI 技术的兴起和应用，您认为高校培养人才的模式会有相应的变化吗？

A 大学生就业压力的成因是错综复杂的，我们很难在此简单加以概论。但是 AI 技术的兴起所带来的冲击却非常明确且迫切，值得我们以最严肃的态度来思考当前在教育培养模式上可能进行的调整。我以为，带着鲜活与好奇的问题意识对已知或未知事物进行观察和思考是我们人类与生俱来的特有能力，这可能也是 AI 技术目前的弱点。主动提出问题与分析、厘清问题的能力，也许更应该通过新的教育方式来予以强化。

Q 当前中国已经进一步深入国际化，大学生们面临的将会是全球人才流动、全球人才竞争的新局面，您认为创意、设计、艺术专业大学生需要具备哪些能力才能参与这场已经到来的全球人才竞争？

A 全球优秀人才间流动与竞争的时代已经到来，从我个人的观察而言，国内大学生在创意、设计、艺术专业的两大优势是基础能力的厚实和执行效率的优异。关于团队协作的整合经验与外语沟通能力，是国内大学生在面对国际人才竞争时更需要自我强化的部分。

创意摄影一等奖指导老师

刘宪标

广西师范大学美术学院副院长、教授

Q 在本次中国大学生创意节上,您指导的刘芷瑜同学的作品《未来图像》获得了"创意摄影"单元一等奖,经过这次长达半年的参赛过程,请您从教学角度谈一谈,以赛促学的价值是什么?

A 这是一个非常好的活动,涵盖了艺术教育领域最前沿的东西,我很高兴我的学生能够获得"创意摄影"单元的一等奖,祝贺刘芷瑜同学。以赛促学是一个非常有效的教学方式,在研究生教学中,我们会注重引导学生对各类前沿思想和艺术理念的学习;注重在教学中开展以赛促学,把比赛和教学有效结合。通过课题开展研究与创作,再以研究与创作成果参与各类比赛,打通比赛和教学之间的壁垒,让学生获得自信与社会参与度,提升学生学习、创作的积极性。

Q 在指导同学们创作的过程中,您认为同学们的优势是什么,需要加强哪些能力?

A 在同学们的创作过程中他们最大的优势是对专业学习的激情和创造力。他们需要加强对所学专业前沿知识认知的能力,掌握图像艺术创作基本规律的能力、传统艺术与科技融合的能力以及各种艺术表现的方式方法的能力。

Q 近几年来,大学生就业压力不断增加,再加上 AI 技术的兴起和应用,您认为高校培养人才的模式会有相应的变化吗?

A 艺术的发展一直是伴随着科技的发展而发展的,摄影术、计算机的发明都推动了艺术的发展,AI 技术同样也会推动艺术发展。高校的艺术教育,同样也会因为 AI 技术的出现而改变,但不管人工智能如何强大,它都是一种工具,人的创造力才是最重要的。

Q 当前中国已经进一步深入国际化,大学生们面临的将会是全球人才流动、全球人才竞争的新局面,您认为创意、设计、艺术专业大学生需要具备哪些能力才能参与这场已经到来的全球人才竞争?

A 毫无疑问,创造力才是这场竞争中最重要的东西,只有具备超强的创造力,才能使我们立于领先的位置。还有执行力,这是一种把想法变成现实的能力,这种能力是至关重要的。创造力和执行力的提升和文化传统、文化自信分不开,在深度全球化的当下,本土优秀的传统文化会给我们的创新力和自信心带来极大的提升,因为创新力一定是建立在对传统的深度思考基础上的。

创意视觉传达一等奖指导老师

毛雪
中国美术学院创新设计学院专任教师
设计学博士

Q 在本次中国大学生创意节上,您指导的范怀方、邱子芮同学的作品《八百里——生鲜牛肉包装设计》获得了"创意视觉传达设计"单元一等奖,经过这次长达半年的参赛过程,请您从教学角度谈一谈,以赛促学的价值是什么?

A 以赛促学,一方面可以让同学们展现自己的设计成果,得到更多的关注与认可,做到学以致用,促进他们的语言表达能力与设计执行力。另一方面,让他们的作品具有设计落地转化的可能性。《八百里——生鲜牛肉包装设计》项目组还在世纪联华的横向课题竞选中拔得头筹,从而实现从项目制课程到实际落地的经济转化,真正实现产、学、研的共赢。

Q 在指导同学们创作的过程中,您认为同学们的优势是什么,需要加强哪些能力?

A 中国美术学院创新设计学院产业与图景研究所的教学理念是通过产业调研与人群调研推导出新生代人群的消费需求,从而结合新技术,以艺科融合的方式形成产品创新、场景创新与传播创新"三位一体"的设计战略。所以同学们具备较为敏锐的问题洞察能力和艺科融合的设计能力,这也是长期教学训练的成果。我想他们可能更需要学习一些商业与经济学的知识,加强商业转化的意识和能力。

Q 近几年来,大学生就业压力不断增加,再加上 AI 技术的兴起和应用,您认为高校培养人才的模式会有相应的变化吗?

A 我认为它对设计师来说不是威胁,而是提高效率的工具。创意、设计、艺术的核心还是体现人的唯一性与创造性,所以几乎所有的高校都已经在研究 AI 技术与教学的结合,我想应该加速跟上技术的前沿,师生都应该与时俱进,保持对一切事物的好奇心。

Q 当前中国已经进一步深入国际化,大学生们面临的将会是全球人才流动、全球人才竞争的新局面,您认为创意、设计、艺术专业大学生需要具备哪些能力才能参与这场已经到来的全球人才竞争?

A 面对国际化这一不可逆的进程,设计艺术专业的大学生更应该与前沿技术和教学理念同步。最重要的是具备自我学习与持续学习的能力,最终形成洞察力、协同力、决策力、表达力、执行力的合力。

创意手造一等奖指导老师

高珊
上海大学上海美术学院雕塑系副教授

Q 在本次中国大学生创意节上，您指导的张辰祺同学的作品《磐石》获得了"创意手造"单元一等奖，经过这次长达半年的参赛过程，请您从教学角度谈一谈，以赛促学的价值是什么？

A 《磐石》是张辰祺同学在我开设的"软材料空间造型"课程中完成的，这也是她第一次尝试用软材料进行创作。作品体现出她长期以来对传统文化的关注和思考、对生活的体察，以及实验精神。对于年轻学子来说，参赛并获奖的经历无疑是一种鼓舞和肯定，给了他们从事创作的信心，同时他们也得以在一个高水平的平台上展示自我并与同龄人交流，这种碰撞是课堂难以提供的。

Q 在指导同学们创作的过程中，您认为同学们的优势是什么，需要加强哪些能力？

A 年轻一代的优势在于信息获取渠道的丰富性和即时性，这造就了他们对待新事物的开放性和包容性，年轻同时也赋予了他们试错的勇气，这都是非常珍贵的。这属于大学生的自我培养意识，也是成长的觉醒。我觉得对于学习阶段来说要注意培养自己独立而持续的思考方式和习惯，将生活体验以作品的方式去表达，而不仅仅停留在形式的模仿以及材料试验的层面上。

Q 近几年来，大学生就业压力不断增加，再加上AI技术的兴起和应用，您认为高校培养人才的模式会有相应的变化吗？

A 当下社会的发展速度已经超过了之前的任何一个时代，高校培养人才的模式势必要根据社会的发展进行调整，以使培养出来的人才能适应并引领社会的发展。AI的发展也预示了技术训练的门槛会进一步降低，只有具备创造思维的人才才是AI不能替代的。这要求我们的课程和培养思路都要做相应调整，以培养有社会担当、更具前瞻性的创新型人才。

Q 当前中国已经进一步深入国际化，大学生们面临的将会是全球人才流动、全球人才竞争的新局面，您认为创意、设计、艺术专业大学生需要具备哪些能力才能参与这场已经到来的全球人才竞争？

A 我们的学生需要具备扎实的专业基础理论知识和实践技巧，在继承传统的基础上立足本土，拥有国际视野，有着浓厚的实验和创新精神，具备跨学科的勇气和知识储备。学科之间的互通和壁垒的削弱已成为一种趋势，只有复合型的人才才具有持久的竞争力。

原创音乐一等奖指导老师

刘灏

上海音乐学院民族音乐系系主任、教授
博士研究生导师

Q 在本次中国大学生创意节上，您指导的张余一诺同学的作品《青衣叹》获得了"原创音乐"单元一等奖，经过这次长达半年的参赛过程，请您从教学角度谈一谈以赛促学的价值。

A 在教学的过程中，我是十分注意引导学生们参加各类专业赛事的。因为同学们备赛、参赛的过程，既是对专业学习成果的一次检验，同时在规定时间内按照要求进行创作和作品的整体产出，也是对同学们走出校门、打开视野、锻炼沟通协作实践能力的一次练兵，这对于我们应用音乐学科的教学来说是极为重要的。

Q 在指导同学们创作的过程中，您认为同学们的优势是什么，需要加强哪些能力？

A 对于专业音乐院校的同学们来说，他们往往更加专注于某一个音乐领域的创作与研究，这就造成了许多同学在专业学习中"精度"有余而"广度"不足。在参加中国大学生创意节大赛的过程中，接触和认识国内各大院校的同专业同龄的选手，从他们的作品里得到自己需要的养分，开阔自己的学术视野和宽度，这是参加比赛的一个重要意义。

Q 近几年来，大学生就业压力不断增加，再加上 AI 技术的兴起和应用，您认为高校培养人才的模式会有相应的变化吗？

A 高校的人才培养模式必然是会随着市场对人才的需求而变化的。目前 AI 技术发展迅速，模仿性、重复性的劳动过程相信很快就会被人工智能逐步取代，在这样的趋势下，我认为培养创造型、创新型人才会成为更加迫切的目标。

Q 当前中国已经进一步深入国际化，大学生们面临的将会是全球人才流动、全球人才竞争的新局面，您认为创意、设计、艺术专业大学生需要具备哪些能力才能参与这场已经到来的全球人才竞争？

A 首先，对于艺术、设计、创意类专业的学生来讲，"创造力"是不可缺少的，这要求学生们开拓思维，学会用有创造性的方式去解决问题。此外，在交叉学科的背景下，跨学科的沟通协作能力也十分重要，同学们在学校时就应该注重这一能力的锻炼，在技术与艺术的交融渗透之间，找到新时代、新环境下专业发展的新道路。

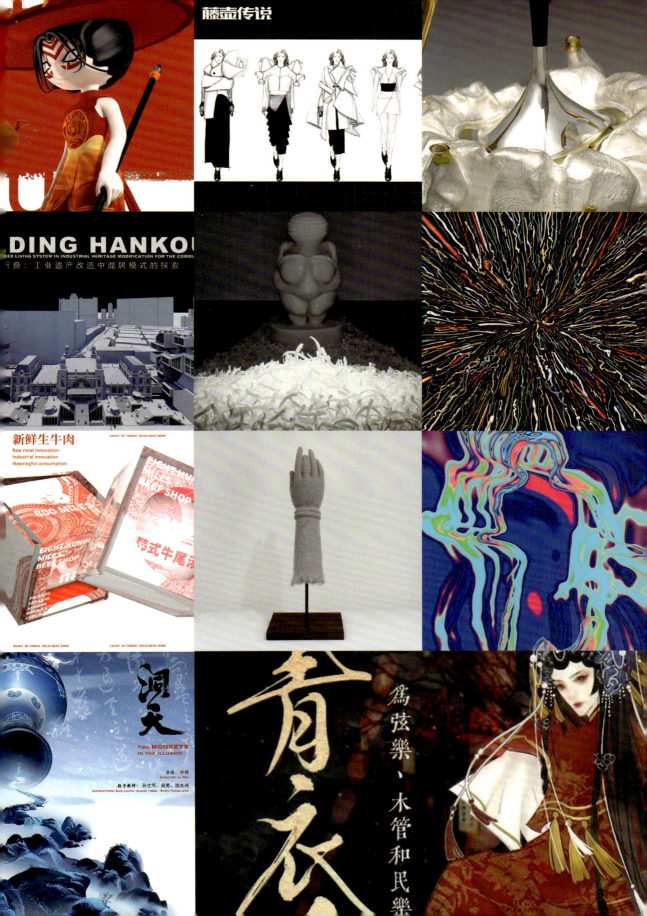

特别鸣谢

主办单位
上海市教育委员会

承办单位
上海大学
上海市艺术教育协会
上海市学生事务中心
上海中盈文化集团有限公司

独家冠名赞助
上汽通用汽车雪佛兰品牌

合作机构
上海红色文化创意大赛
中国国际美博会
上海艺术百代美术馆

战略合作媒体
梨视频
界面新闻
目标新闻

官方邮箱
official@ccfcs.cn
联系电话
021-54660380
官方网站
www.ccfcs.cn